KB117836

나만의 도슨트,
루브르 박물관

나만의 도슨트, 루브르 박물관

지은이 서정욱
펴낸이 임상진
펴낸곳 (주)넥서스

초판 1쇄 인쇄 2022년 10월 25일
초판 1쇄 발행 2022년 11월 1일

출판신고 1992년 4월 3일 제311-2002-2호
10880 경기도 파주시 지목로 5 (신촌동)
Tel (02)330-5500 Fax (02)330-5555

ISBN 979-11-6683-406-6 03600

www.nexusbook.com

나만의 도슨트,

루브르 박물관

전문가의 맞춤 해설로 떠나는 나만의 미술 여행

Lou
vre

서정욱 지음

Qrious

들어가며

　미술 강연을 다니다 보면 끝까지 유난히 열정적인 분들이 있습니다. 강연이 끝난 후 마이크나 자료를 정리하다 보면 시간이 꽤 걸리는데도, 그걸 마다하지 않고 기다리고는 제게 말을 걸어주시죠. 팬이라며 용기를 주는 분도 있고, 제가 쓴 책을 가져와 사인을 받거나 같이 사진을 찍자고 하는 분도 있습니다. 그런 분들을 만나면 저도 모르게 얼굴에 미소가 가득해지고, 피곤이 한 번에 사라집니다.

　한편 다른 이유로 기다리는 분들도 있습니다. 고작 한두 시간 강의에서 뵈었을 뿐인데 깊은 한숨을 내쉬며 저에게 이렇게 아쉬운 마음을 털어놓는 분들입니다.

　"후회가 되네요. 선생님 강연을 듣고 루브르 박물관에 다녀왔으면 참 좋았을 텐데요."

아쉬움의 대상은 루브르일 때도 있고, 오르세일 때도 있고, 다른 미술관일 때도 있었습니다. 그만큼 강의가 좋았다는 말씀을 해주고 싶으셨던 것이 아닐까 생각합니다. 다만 적잖이 후회가 되는 것도 사실인 듯했습니다. 그분들의 아쉬움과 탄식이 제 마음에 차곡차곡 쌓여서, 언젠가 이러한 아쉬움과 후회를 예방해줄 수 있는 백신 같은 미술책을 만들어야겠다는 생각을 했습니다.

《나만의 도슨트》는 그 결과물입니다. 탄생 배경이 이렇다 보니 원고에 구체적이고 실용적인 내용을 담을 수밖에 없었습니다. 처음 루브르, 오르세 미술관을 찾는 분들에게 도움이 되어야 하니까요.

루브르 박물관이나 오르세 미술관에 가면 꼭 보아야 할 작품들을 선정하는 데 꽤 오랜 시간을 들였습니다. 수많은 미술품을 한 번에 모두 감상하는 것은 불가능합니다. 그런데 대부분 사전 지식 없이 미술관에 가다 보니 어디서부터 시작해야 될지 몰라 혼란에 빠질 수밖에 없죠. 이 책은 그런 문제를 방지해 줍니다.

미술관에 갔을 때 여유 있게 감상할 수 있는 분도 있고, 짧

은 시간에 빠르게 둘러보아야 하는 분도 있겠죠?《나만의 도슨트》를 읽고 미리 계획을 세워두면 어느 쪽이든 후회 없는 미술관 여행이 되실 겁니다.

미술관에 가면 오디오 가이드나 인쇄물을 통해 도움을 받을 수도 있습니다. 하지만 여행을 하다 보면 피곤하고, 다른 일정도 있다 보니, 순간적으로 집중한다 해도 작품을 온전히 이해하기란 쉽지 않습니다. 그런 분들을 위해 작품에 대하여 세밀하고 깊이 있게 설명했습니다. 예습을 하고 미술관에 가는 셈이죠. 아는 만큼 보이는 법이니 똑같은 시간을 감상하더라도 작품이 더 쏙쏙 눈에 들어올 겁니다.

원고를 쓰면서 더 많은 분이 미술관에서 추억을 만들었으면 좋겠다는 생각을 했습니다. 이 책은 시대를 초월해 감동을 주는 명작과 여러분의 만남을 주선해줍니다. 아무리 좋은 두 사람도 주선자의 역할에 따라 좋은 만남이 될 수도 있고, 그렇지 않을 수도 있습니다. 양쪽이 서로 눈높이를 잘 맞출 수 있도록 중간에서 '소통'의 역할을 잘해야 하죠. 그런 의미에서 저는 이 책이 제법 괜찮은 주선자라고 생각합니다.

미술관에서 직접 확인해보세요.《나만의 도슨트》는 루브르

나 오르세에 있는 명작들을 설명하는 책 이전에 세상에서 가장 훌륭한 명작들을 소개하는 책입니다. 직접 작품을 보시지 못하더라도, 간접적으로나마 감동을 느낄 수 있도록 도판에도 많은 신경을 썼습니다.

　출간을 앞둔 지금 저는 너무나도 홀가분합니다. 집필 작업은 즐거웠지만, 의무감 때문에 마음 한편이 무거웠었나 봅니다. 저를 이해해주시고 공감해주시고, 완성도 높은 책이 될 수 있도록 정성과 노력을 다해주신 넥서스 대표님, 편집장님, 차장님과 도와주신 모든 분께 깊이 감사드립니다. 이제부터 책이 날아올라 사람들의 아쉬움과 탄식을, 감동과 짜릿한 추억으로 바꿔주기를 기대합니다.

2022년 시월에

서정욱

차 례

설명할 수 없는
아름다움

모나리자

레오나르도 다 빈치 | 1452-1519

도슨트 듣기

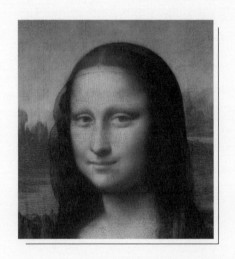

도시의 상징, 박물관

루브르 박물관은 세계에서 가장 큰 미술관입니다. 관람객 수도 어마어마하죠. 2018년에는 무려 천만 명 이상이 다녀갔다고 합니다. 왜 사람들은 루브르 박물관을 찾는 걸까요?

루브르 박물관은 처음부터 미술관으로 지어진 것이 아닙니다. 중세시대 성으로 사용하던 건물이 다른 용도로 쓰이다가 지금에 이르게 된 것이죠. 골격은 그대로 살리고 최소한으로 손을 댔습니다.

미술관은 도시의 상징으로 큰 가치가 있습니다. 도시의 격을 높여주고 관광객 유치에도 도움이 됩니다. 그렇다고 도시마다 새로운 미술관을 지을 수는 없죠. 제아무리 첨단 건축기술을 들이더라도 좋은 작품이 없으면 미술관은 있으나 마나니까요. 이런 측면에서 루브르 박물관은 독보적이라고 할 수 있습니다.

루브르 박물관에 가면 꼭 보아야 할 첫 번째 작품은 〈모나리자〉입니다. 너무 잘 알려진 그림이라 김이 빠진 분들도 있겠지만 〈모나리자〉를 빼고 루브르 박물관을 이야기하기는 어렵습니다. 그렇다고 〈모나리자〉를 보기 위해 루브르 박물관에 직접 간다면 실망하실지도 몰라요. 관람객이 너무 많아 감상은커녕 제대로 볼 수도 없거든요. 그러니 저와 함께 찬찬히 감상해보시죠.

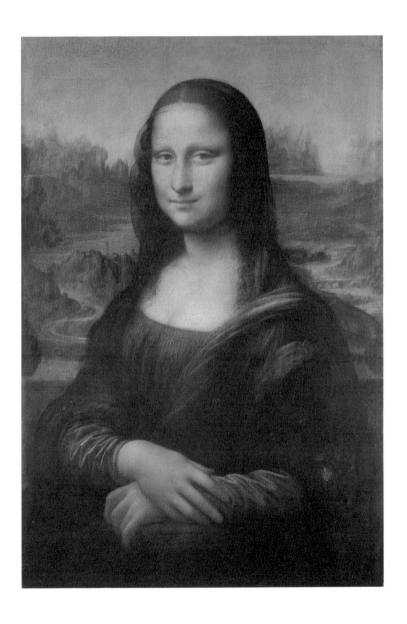

레오나르도 다 빈치, 〈모나리자〉, 1503-1506

〈모나리자〉 하면 '신비한 미소'가 떠오릅니다. 많은 전문가가 〈모나리자〉의 미소에 대해서 추측과 분석을 내놓았습니다. 그중 하나가 '모델'에 대한 의견이었습니다. 모델의 영향으로 그림이 독특한 매력을 지니게 되었다는 것입니다. 하지만 〈모나리자〉의 모델은 특별한 사람이 아니었습니다. 돈 많은 상인의 아내였던 리자 부인이었죠. 모델의 정체가 밝혀지자 사람들은 좀 더 상상력을 발휘했습니다. '모델이 사실은 레오나르도 다 빈치 자신이다' '실재하는 모델을 그린 것이 아니라 철저히 계산된 가상의 인물을 그렸다' 등등.

기술적인 측면에서 접근한 사람들도 있습니다. 얼굴을 확대해보면, 경계가 명확하지 않죠? 여러 번 덧칠을 해서 자연스럽게 경계를 만들었습니다. 스푸마토 기법이라고 하는데, 이러한 기법이 신비로운 분위기를 만들었다는 것입니다. 하지만 이것만으로 작품이 가진 힘을 온전히 설명할 수 없습니다. 어떤 학자는 X-레이 사진을 찍어보기도 했지만 궁금증을 속 시원히 해결할 만한 답을 얻지는 못했죠.

어쩌면 자연스러운 결과일지도 모르겠습니다. 눈에 보이는 것만으로 모든 걸 알 수는 없습니다. 물건도 한동안 써봐야 진가를 알 수 있고, 사람 역시 잘 알려면 오래 사귀어보아야 하죠. 예술작품 역시 그렇습니다. 작품은 작가의 분신과 같습니다. 우리는 당연히 작가인 레오나르도 다 빈치에 주목해야 합

레오나르도 다 빈치,
코덱스 윈저성 도서관 판본

니다. 그런데 그에 대해 알아보면 놀라운 사실을 발견하게 됩니다. 레오나르도 다 빈치는 '미술가'가 아니었다는 것이죠. 더군다나 '화가'는 더욱 아니었습니다.

레오나르도 다 빈치는 여러 학문에 대해 수기 기록을 남겼는데, 살펴보자면 다음과 같습니다.

코덱스 아틀란티쿠스 | 밀라노에 있는 엠브로시아나 도서관에 보관되어 있는데 수학, 기하학, 천문학, 식물학, 동물학, 군사 기술을 포함하는 내용이 담겨 있습니다.

코덱스 윈저성 도서관 판본 | 윈저성의 왕립 수집품 목록에서 발견되었고 내용은 해부학, 지리학, 지도 제작, 말과 동물에 관한 연구부터 캐리커처까지입니다.

코덱스 아룬델 | 이 컬렉션은 영국 도서관에 소장되어 있는데 내용은 기하학, 중량 이론, 건축학, 프랑수아 1세의 왕실 저택에 관한 것입니다.

코덱스 트리불치아누스 | 스포르차 궁전 도서관에 보관되어 있습니다. 건축학, 군사 기술학 그리고 머리 캐리커처에 관한 연구가 들어 있습니다.

코덱스 포스터 (I-III) | 빅토리아 앤 알버트 뮤지엄에 소장되어 있으며 기하학, 중량 이론, 수력학, 기계에 관한 연구가 포함되어 있습니다.

프랑스 학사원 코덱스 | A부터 M까지 총 12장의 종이로 되어 있습니다. 군사기술, 광학, 기하학, 새의 움직임, 수력학을 다루었습니다.

마드리드 코덱스 | 마드리드 국립 도서관에 보관되어 있고, 마드리드 1은 역학에 관한 내용, 마드리드 2는 기하학을 다루었습니다.

애쉬번햄 코덱스 | 파리 프랑스 학사원에 보관되어 있는데, 건축과 예술 그림 연구에 대한 내용입니다.

'새의 비행에 관한' 코덱스 | 공기 저항, 바람, 조류 및 비행 역학적 관점에서 새의 비행을 체계적으로 분석하였습니다.

코덱스 레스터 | 수력학, 지질학, 천문학을 다루었고 마이크로소프트의 설립자 빌 게이츠가 소장하고 있습니다.

위 나열된 자료는 일부일 뿐입니다. 그러니 레오나르도 다 빈치를 어떤 분야의 전문가로 한정 짓는 것은 적합하지 않습니다. 그는 인간이 다룰 수 있는 거의 모든 분야를 연구했고, 해당

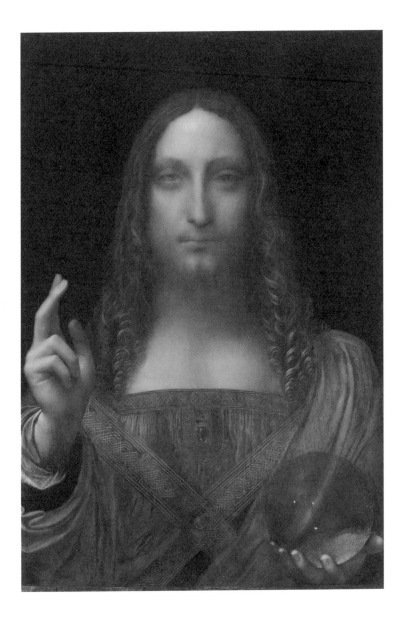

레오나르도 다 빈치, 〈살바토르 문디〉, 1499-1510

분야 모두에서 최고였습니다.

미술만 연구한 것이 아니다 보니 레오나르도 다 빈치가 남긴 작품이 많지는 않습니다. 하지만 작품 하나하나가 그가 미술가로서 최고임을 증명하고 있습니다. 경매에서 팔린 〈살바토르 문디〉라는 작품은 위작 논란에도 불구하고 4억 5,030만 달러에 낙찰되어 5,000억 원이라는 사상 최고가로 거래되었지요.

이렇듯 레오나르도 다 빈치는 일반적인 단어로는 설명하기 어려운 특별한 사람이었고, 그가 미술 분야에서 남긴 최고의 작품 중 하나가 〈모나리자〉입니다. 결론적으로 〈모나리자〉가 가진 힘은 화가인 레오나르도 다 빈치로부터 나왔다고 할 수 있습니다. 애초에 형태와 원리만을 따진다고 해서 풀릴 문제가 아니었던 것이죠.

어떤 작품이든 가치를 이론적으로 완벽히 설명한다는 것은 불가능합니다. 그저 작품이 우리에게 말을 걸고, 우리는 몸과 마음으로 화답할 뿐이죠. 그리고 〈모나리자〉는 전 세계인을 가장 많이 감동시킨 작품 중 하나입니다.

다 빈치의 모든 출발점은 관심

마지막으로 저는 여러분에게 한 가지 제안을 드리고 싶습니

다. 키워드는 '관심'입니다. 레오나르도 다 빈치의 모든 출발점은 관심이었습니다. '어떻게 새는 하늘을 날까?' '어떻게 저 사람을 이길 수 있을까?' 등 분야도 한정되어 있지 않았죠. 물론 우리가 모든 일에 관심을 쏟을 수는 없습니다. 필요한 것에만 주의를 기울이면 됩니다. 그런 다음에는 관찰하고 연구하고 도전해야 합니다. 레오나르도 다 빈치처럼 말이죠.

우리는 관심을 갖더라도 좀처럼 새로운 것에 도전하려고 하지 않습니다. 우선 습관적으로 자료를 검색합니다. 비슷한 경우를 참고하려는 거죠. 그중 쉽고 안전한 방법을 선택합니다. 하지만 남들이 걸어간 길을 따라가기만 해서는 앞서 나갈 수 없습니다. 한번쯤 무언가에 관심을 가진 후, 자신만의 방식으로 관찰·연구·몰입하고 도전해보면 어떨까요? 레오나르도 다 빈치가 걸작을 남긴 것처럼 우리도 세상이 놀랄 만한 성취를 이룰 수 있습니다.

천재 화가가 내는
수수께끼

성 안나와 함께 있는 성 모자

레오나르도 다 빈치 | 1452–1519

도슨트 듣기

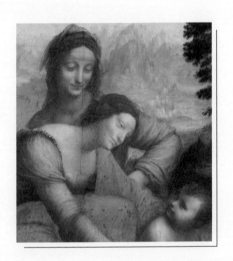

〈성 안나와 함께 있는 성 모자〉는 1499년 프랑스의 왕 루이 12세가 딸의 탄생을 축하하기 위해 레오나르도 다 빈치에게 주문한 것으로 추측됩니다. 그림 속 등장인물은 성모 마리아의 친정 어머니인 성 안나, 성모 마리아, 아기 예수입니다. 다른 화가들이 같은 주제로 그린 세 점의 작품과 레오나르도 다 빈치의 작품을 한번 비교해볼까요?

첫 번째는 작센 선제후의 궁정화가로 활동했던 대 루카스 크라나흐가 그린 〈성 안나와 성 모자〉입니다. 현재 뮌헨 알테 피나코텍 미술관에 있습니다. 두 번째는 베네치아에서 유명했던 지롤라모 다이 리브리가 같은 주제로 그린 작품으로, 현재 런던 내셔널 갤러리에 있습니다. 세 번째는 독일의 레오나르도 다 빈치로 불리는 알브레히트 뒤러의 작품입니다. 뉴욕 메트로폴리탄 미술관에 있습니다.

크라나흐, 리브리, 뒤러의 〈성 안나와 성 모자〉

대 루카스 크라나흐의 작품부터 볼까요?

할머니가 아기를 안고 있고 옆에는 엄마가 있습니다. 아기는 할머니 품이 불편한지 엄마에게 안기려고 합니다. 인물의 표정을 살펴보면, 할머니는 어딘가 슬픈 얼굴입니다. 십자가에 못

대 루카스 크라나흐, 〈성 안나와 성 모자〉, 1516

박힐 손자의 운명을 알고 있는 것일까요? 마리아는 무표정입니다. 운명을 의연하게 받아들인 것처럼 말이죠. 한편 예수는 보통의 아기와 크게 다르지 않은 모습으로 그려져 자연스러운 느낌을 줍니다.

그림 속 배경은 특별할 것이 없는 전형적인 시골입니다. 멀리 보이는 교회가 작품의 주제를 암시하는 듯합니다. 궁정화가 대 루카스 크라나흐는 크게 튀거나 모나지 않은, 자연스러운 구성으로 성 안나와 성모, 아기 예수를 표현했습니다.

두 번째 작품을 볼까요? 앞서 본 작품보다 강렬해 보입니다. 포즈부터 살펴보면 세 사람은 위대한 일을 하기 전 기념사진이라도 찍듯 경직된 자세를 취하고 있습니다. 특히 도드라지는 것은 아기 예수입니다. 몸집만 아기일 뿐 포즈나 풍기는 분위기는 어른과 다를 바 없습니다. 아기가 오른 손가락을 들어 사람들을 깨우쳐주고 있습니다. 할머니와 어머니의 복장은 무척 화려합니다. 시골 사람들이 아니라 이미 성인(聖人)들입니다. 그림에 대한 설명이 아래에 덧붙어 있네요. "세 명의 천사가 그들을 찬양하고 있습니다."

이번에는 배경을 한번 살펴보겠습니다. 강이 있고 강 너머로 성들이 보이는, 특별할 것 없는 풍경입니다. 다만 성 안나, 성모 뒤에 열린 나무가 좀 어색해 보입니다. 정 가운데 딱 붙어 있죠. 아마 하늘로 분산되는 시선을 막으면서 주인공에게 집중시키

지롤라모 다이 리브리, 〈성 안나와 성 모자〉, 1510-1518

려는 의도일 것입니다.

화가 지롤라모 다이 리브리는 다소 과장된 표현, 분위기로 대중에게 어필하려고 했던 것이 아닌가 싶습니다. 시각을 자극하면서요. 꼭 수식어를 많이 쓴 문장 같아 보입니다.

알브레히트 뒤러의 작품을 보면 먼저 구도가 눈에 띕니다. 군더더기는 필요하지 않다는 듯 대담하게 클로즈업했습니다. 천사나 교회당, 머리의 후광 같은 것이 하나도 없고 배경도 단색입니다. 제목을 몰랐다면 그저 할머니, 어머니, 아기의 초상화로 보였을 것입니다. 아기는 잠들어 있고, 어머니는 아기를 위해 두 손 모아 기도하고 있습니다. 할머니는 오른손으로 아기를 안고 왼손은 엄마의 어깨를 어루만져 줍니다. 푸근한 가족의 느낌이 듭니다.

이 작품은 모든 면에서 현실을 벗어나지 않았습니다. 자연 관찰에 남달랐던 알브레히트 뒤러다운 작품입니다. 그는 성 안나, 성모와 아기 예수를 현재의 시점으로 불러들였습니다. 마치 옆집에 사는 이웃을 그린 것처럼 말이죠. 알브레히트 뒤러는 이런 사실감을, 대중의 흥미를 끌기 위한 포인트로 삼았습니다.

세 작품 모두 특색이 있고 작가의 개성이 묻어나지만 한 가지 공통점이 있습니다. 바로 관객에게 친절하게 설명해준다는 점입니다. 작가가 작품을 통해서 전달하고자 하는 바를 분명히

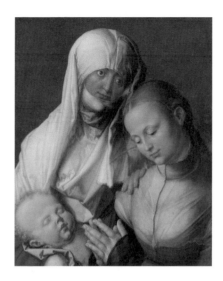

알브레히트 뒤러,
〈성 안나와 성 모자〉, 1519

표현하는 것은 중요합니다. 그래야 관객과 소통을 할 수 있고,
공감을 이끌어낼 수 있죠.

다 빈치의 〈성 안나와 함께 있는 성 모자〉

그런데 레오나르도 다 빈치의 작품은 전혀 다릅니다. 설명하
는 것이 아니라 툭툭 수수께끼를 던지는 식입니다. 그래서 한
눈에 작품이 이해되고, 공감대가 형성되기보다는 궁금증이 먼

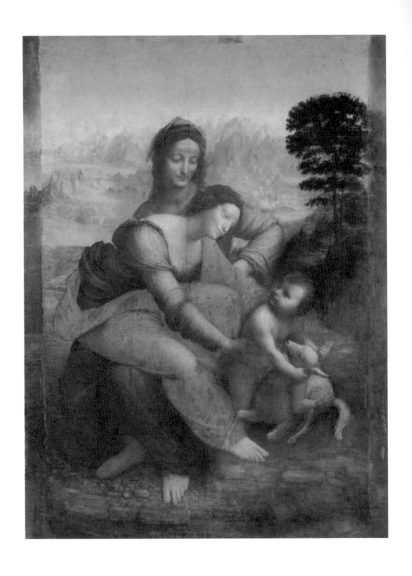

레오나르도 다 빈치, 〈성 안나와 함께 있는 성 모자〉, 1503

저 생깁니다. 관객이 적극적으로 다가서야 하죠. 레오나르도 다 빈치는 대중에게 잘 보이려는 생각도, 대중을 편하게 해줄 마음도 없는 듯합니다. 무심하게 혼잣말을 하는 사람처럼 말이죠.

먼저 포즈부터 볼까요? 성모 마리아가 성 안나의 무릎에 앉아 있습니다. 살짝 걸터앉은 것이 아니라 의자에 앉는 것처럼 몸을 깊숙이 밀어 넣었습니다. 할머니인 성 안나가 괜찮을지 걱정이 될 정도입니다. 그런가 하면 허리가 구부정하다 보니 아기 예수를 잡은 자세가 무척 불안정해 보입니다. 현실에서 보기 어려운 포즈 때문에 관객으로서는 불편합니다. 그런데 이상한 점이 또 눈에 띕니다. 그림 속 성 안나와 성모 마리아의 나이 차이가 거의 나지 않는 것처럼 느껴집니다. 보통은 주름이나 의상으로 차이를 두는데, 이 작품은 마치 자매처럼 그려졌습니다.

이번에는 아기 예수를 보시죠. 양을 붙들고 있는데, 자세히 보면 왼다리로 양의 목을 감고 있습니다. 조르는 것인지, 노는 것인지, 아니면 양 대신 자신이 희생한다는 암시인지 알 수가 없습니다. 그러다 보니 마리아가 예수를 말리고 있는 것인지, 단순히 안으려는 것인지 확실하지 않습니다.

표정을 통해 힌트를 얻으려고 해봐도 쉽지 않습니다. 옅은 안개가 낀 것처럼 화면이 스푸마토 기법, 대기 원근법으로 아스라하게 처리되어 있기 때문입니다. 배경을 살펴볼까요? 야외이긴 하지만 현실 풍경은 아닙니다. 앞선 세 작품에서는 볼 수 없

었던 풍경입니다. 시골 마을도, 숲도 아닌 태초의 세계 같은 느낌입니다. 이렇듯 이 작품은 무엇 하나 속 시원하게 설명해주지 않습니다.

프랑스 왕 루이 12세에게 의뢰를 받았지만 평생 본인이 작품을 가지고 있었던 점도 석연치 않습니다. 이 부분에 대해서도 여러 해석이 나올 수밖에 없죠.

연구의 원천, 호기심

레오나르도 다 빈치는 왜 이렇게 그렸을까요? 작품에 도취되어 우연히 이런 결과물이 나온 것일까요? 아닙니다. 이 작품을 위한 습작들이 남아있습니다. 철저히 준비해서 나온 결과물이라는 뜻입니다. 그리고 코덱스에서 짐작할 수 있듯이 레오나르도 다 빈치는 즉흥적인 사람이 아니죠.

레오나르도 다 빈치가 대중의 시선을 끌기 위해 이용했던 것은 바로 '호기심'이었습니다. 그는 인간의 잠재된 호기심이 어떤 힘을 가지고 있는지 잘 알고 있었습니다. 호기심을 자극하기 위해 다양한 방법을 구사했죠. 물론 오늘날에는 흔한 일이지만 레오나르도 다 빈치가 살았던 시기는 15세기입니다. 지금과는 사회·문화적으로 많은 차이가 있었고, 미술 역시 마찬가지였

습니다. 대다수의 대중 미술가들이 시대적 흐름을 크게 벗어나지 않는 작품으로 활동했던 그때, 레오나르도 다 빈치는 이미 대중의 마음을 꿰뚫어보고 자신만의 길을 개척했습니다. 호기심이라는 키워드를 빼놓고 레오나르도 다 빈치를 설명하기는 어렵습니다. 그는 엄청난 호기심을 갖고 있었고, 그것은 방대한 연구의 원천이었습니다.

레오나르도 다 빈치의 역작 〈최후의 만찬〉은 관람하기 어려운 작품 중 하나입니다. 관람인원이 제한되어 있어 예약을 해야만 볼 수 있습니다. 그나마 관람시간도 한정되어 있습니다. 이렇게 까다롭게 관리하는 이유는 작품의 손상이 심하기 때문입니다. 여담이지만 이것도 레오나르도 다 빈치의 호기심 때문에 벌어진 일입니다. 그림 주문을 받아놓고 새로운 물감을 실험해본 것입니다. 불행히도 결과가 좋지 않았고요.

마지막으로 레오나르도 다 빈치의 〈성 안나와 성 모자〉와 다른 세 화가의 작품을 번갈아 비교해보시죠. 친절하게 관람객에게 말을 걸어오는 세 작품과 보면 볼수록 의문이 떠오르는 작품, 어느 쪽이 더 흥미가 생기시나요?

열정은
나이 들지 않는다

성 세례 요한

레오나르도 다 빈치 | 1452-1519

도슨트 듣기

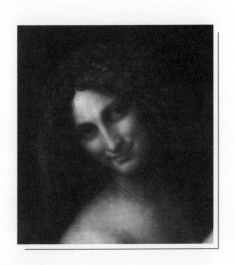

유혹하는 세례 요한?

 루브르 박물관에서 세 번째로 만나볼 작품은 레오나르도 다 빈치의 〈성 세례 요한〉입니다. 세례 요한은 성경에 나오는 인물로, 유대인을 일깨우고 요단강에서 물로 세례를 주었던 성자입니다. 예수에게 세례를 해주었던 일화로 많이 알려져 있죠.

 15세기 당시 다른 화가들은 세례 요한을 어떻게 그렸을까요? 한스 멤링(Hans Memling)이 그린 세례 요한, 헤르트헨(Geertgen tot Sint Jans)이 그린 세례 요한, 바르톨로메 에스테반 무리요(Bartolome Esteban Murillo)의 세례 요한을 보면 공통점이 있습니다. 어딘가 지쳐 보입니다. 쉼 없이 헌신했던 인물이니 어쩌면 당연한 일입니다. 또 수염이 덥수룩한 데다 초췌한 모습을 하고 있습니다. 대부분의 포즈는 골똘히 생각하는 중이거나 하나님께 기도하는 모습입니다.

 이번에는 레오나르도 다 빈치의 〈성 세례 요한〉을 보죠. 작품 속 세례 요한은 고뇌, 기도와는 거리가 멀어 보입니다. 어깨는 훤히 드러나 있고, 왼손은 가슴에 얹고 있습니다. 누군가 나를 바라보며 저런 눈빛과 손짓을 하고 있다면 어떤 생각이 들까요? 유혹하는 느낌이 들지 않을까요?

 또 이상한 것은 세례 요한이 지나치게 젊어 보인다는 점입니다. 그 이전까지 세례 요한은 대부분 나이 지긋한 중년 남성으

한스 멤링, 〈성 세례 요한〉, 1478

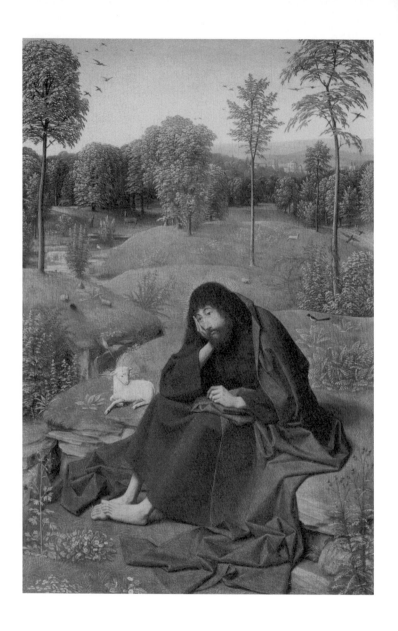

헤르트헨, 〈성 세례 요한〉, 1490

바르톨로메 에스테반 무리요, 〈황야의 성 세례 요한〉, 1660-1670

로 그려졌는데, 이 작품 속에서는 청년입니다. 광야에서 고행을 하는 인물인데 수염도 없이 말끔한 인상이죠. 가만 보면 남성인지 여성인지도 분명하지 않습니다. 그뿐만이 아닙니다. 지쳐 보이지도 않고, 오히려 활기가 넘칩니다. 초췌하게 보이는 대신 얼굴에서 윤기가 흐르죠. 다른 작가들의 작품과는 확연히 다릅니다.

바사리가 본 다 빈치

레오나르도 다 빈치의 〈성 세례 요한〉에서 한 가지 또 특이한 것은 위를 향해 들고 있는 오른손 손가락입니다. '무엇을 가리키는 것일까?' 누구나 의문을 갖게 되죠. 하지만 아직 확실하게 밝혀진 것은 없습니다. 참고로 레오나르도 다 빈치는 〈바쿠스〉에서도 등장인물이 손가락으로 어딘가 가리키는 장면을 그렸습니다. 성 안나, 성모 마리아, 아기 예수, 어린 세례 요한이 그려진 〈벌링턴 하우스 카툰〉(The Burlington House Cartoon)에서의 성 안나의 손가락도 어딘가를 향하고 있습니다. 〈최후의 만찬〉에서 도마의 손가락 역시 어딘가를 가리키고 있습니다.

어떻게 레오나르도 다 빈치는 이처럼 차원이 다른 그림을 그릴 수 있었을까요?

레오나르도 다 빈치, 〈성 세례 요한〉, 1513-1516

레오나르도 다 빈치, 〈바쿠스〉, 1510-1515

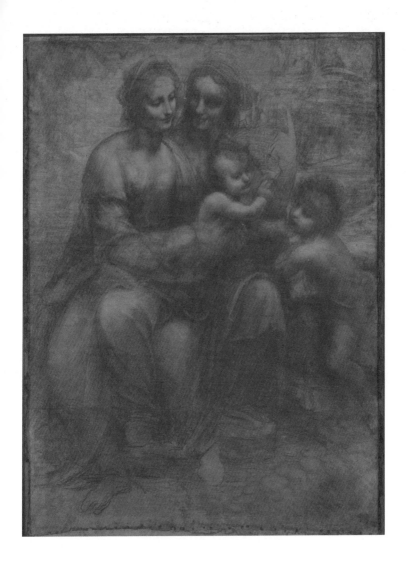

레오나르도 다 빈치, 〈벌링턴 하우스 카툰〉, 1499-1500

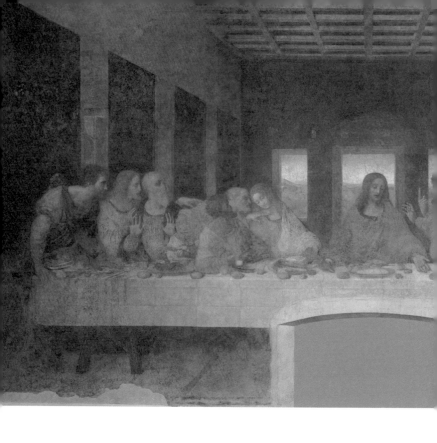

　살다 보면 주변 사람들의 말을 의식하지 않을 수 없습니다. 그러다 보면 생각에 제약이 생기고, 행동할 수 있는 범위도 좁아집니다. 결국 남들과 비슷해지는 거죠. 그런데 레오나르도 다빈치는 독창성을 유지했습니다. 혹시 은둔자는 아니었냐고요? 그렇지는 않습니다. 대외적인 활동도 적지 않았죠.

레오나르도 다 빈치,
〈최후의 만찬〉, 1495-1497

　레오나르도 다 빈치가 죽을 때 여덟 살이었던 조르조 바사리(Giorgio Vasari)는 훗날 큰 업적을 남겼습니다. 예술가 200여 명의 삶과 작품을 책으로 낸 것입니다. 바로 《이탈리아 르네상스 미술가전》(1550)이라는 책입니다. 당대에 쓰였던 만큼 신뢰할 만한 자료라고 할 수 있죠.

그는 레오나르도 다 빈치를 이렇게 기록했습니다.

몸매가 아름답기는 아무리 칭찬해도 부족함이 없다. 행동은 우아하고, 깊이가 있었으며 훌륭하기가 비길 데가 없다. 그의 정신은 고매하였으며 성격은 너그러워서 모든 이에게 존경을 받았고, 그러다 보니 명성은 높아만 갔다.

물론 장점만을 기록한 것은 아닙니다. 단점도 적었죠. "성격이 좀 변덕스럽다, 일의 마무리가 부족하다"처럼 말입니다. 레오나르도 다 빈치의 호기심 강한 성격을 떠올려보면 이해가 되는 내용입니다.

조르조 바사리는 이런 일화도 적어 놓았습니다. "그는 길을 가다 새장에 갇힌 새를 보면 풀어주었다. 값은 본인이 지불했다." 세상사에는 통 관심이 없고 작업실에만 틀어박혀 있는 외골수일 것 같았는데, 제법 인간적인 면도 있었나 봅니다.

그렇다면 자유로운 그림의 원천은 무엇이었을까요? 그저 천재였기 때문일까요? 저는 자신감 덕분이 아닐까 생각합니다. 레오나르도 다 빈치의 〈성 세례 요한〉을 보면 자신감이 느껴집니다. 거침이 없고 흔들리지 않는 기운이 전해지죠. 이런 작품을 보고 있으면 눈이 시원해지는 것 같습니다.

레오나르도 다 빈치가 자신감을 가질 수 있었던 것은 끝없이 공부했기 때문일 것입니다. 그는 역대 화가 중에서 가장 공부

를 많이 한 화가 중 한 사람입니다. 대부분 어른이 되면 공부를 하지 않습니다. 손만 뻗으면 원하는 정보를 얻을 수 있으니 공부해야 할 필요성을 느끼지 못할 수도 있죠. 하지만 그런 정보는 뜬구름과 같아서 내 안에 아무것도 남기지 못합니다. '참'인지 '거짓'인지 구분하기 어려울 때도 있습니다. 공부를 통해 얻은 지식은 다릅니다. 머릿속에, 가슴속에 차곡차곡 쌓이고 나를 변화시키죠.

〈성 세례 요한〉은 레오나르도 다 빈치의 노년 작품입니다. 거의 마지막 작품이라고 할 수 있죠. 그런데 노화가의 작품이라는 생각은 전혀 들지 않습니다. 오히려 청년 작가의 작품을 마주하는 것처럼 힘과 열정이 느껴집니다. 공부를 계속하면 정신의 나이조차 들지 않는 것일까요? 좋은 작품은 감동만이 아니라 깨달음까지 줍니다.

지극히 정치적인,
철저하게 계획된

나폴레옹 1세와 조세핀 황후의 대관식

자크 루이 다비드 | 1748-1825

도슨트 듣기

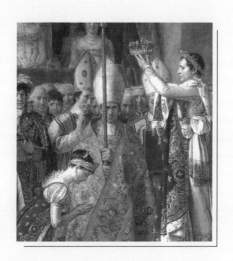

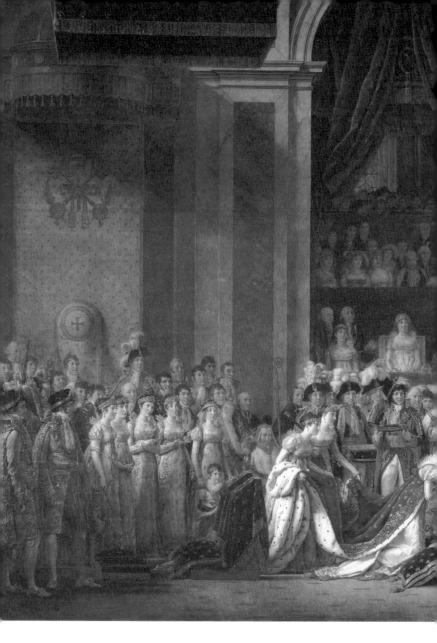

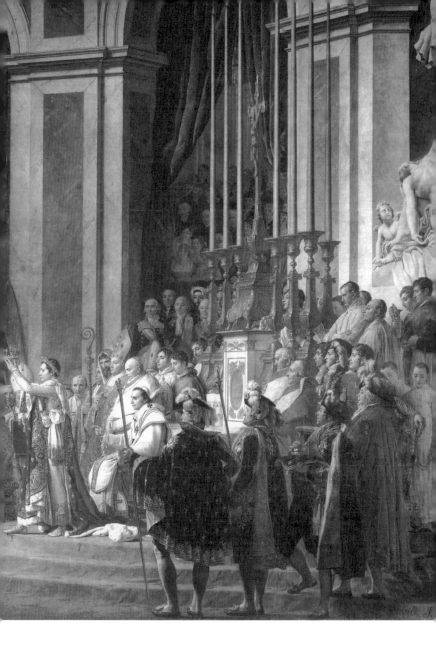

자크 루이 다비드, 〈나폴레옹 1세와 조세핀 황후의 대관식〉, 1804

압도적인 실물 크기

루브르 박물관에 가면 보고 싶지 않아도 눈에 들어오는 그림이 있습니다. 가로가 980cm, 높이가 620cm에 달하는 자크루이 다비드의 〈나폴레옹 1세와 조세핀 황후의 대관식〉이라는 작품입니다.

제목에서 짐작할 수 있듯이 '나폴레옹 1세의 황제 대관식' 장면을 그린 그림입니다. 주요 등장인물은 프랑스의 영웅 나폴레옹 1세입니다. 그림이 워낙 큰 탓에 나폴레옹 1세만 해도 176cm 정도가 됩니다. 실제 나폴레옹의 키가 169cm로 알려져 있으니 실제보다도 약간 더 크게 그린 것이죠. 화가는 관객이 그림 속으로 빠져들기를 원했던 것 같습니다. 그래서 실물 크기로 그렸던 것이죠.

1804년 프랑스는 전 유럽을 호령하고 있었습니다. 그 선두에 나폴레옹이 있었죠. 대적할 나라가 없었던 프랑스는 무섭게 주변을 점령해 나갔습니다. 국력이 강해지는 것을 좋아하는 프랑스 시민들도 많았습니다. 당연히 나폴레옹을 지지하는 세력도 늘어났고, 나폴레옹 역시 욕심이 커졌습니다. 어쩌면 프랑스 전체의 분위기가 그랬는지도 모릅니다.

나폴레옹은 국민투표에서 찬성 3,521,675표, 반대 2,579표로 프랑스 제국의 황제가 되었습니다. 득표율이 무려 99.93%

에 이르렀습니다. 자신만만해진 나폴레옹은 자신의 영광을 널리 알리고 싶었습니다. 특히 그림으로 사람들에게 깊은 인상을 주고자 했습니다. 자크 루이 다비드에게 그 작업이 맡겨졌고, 그렇게 〈나폴레옹 1세와 조세핀 황후의 대관식〉이 탄생하게 된 것이죠.

왜 자크 루이 다비드였을까?

 '왜 자크 루이 다비드였을까' 하는 의문이 생길 수 있는데요, 그의 몇몇 작품을 보면 이해가 됩니다.

 〈마라의 죽음〉은 매우 사실적으로 그려진 그림입니다. 마라의 최후를 직접 보고 있는 것처럼 인물의 포즈, 배경, 소품이 생생하게 표현되었습니다. 관객은 작가가 어떤 장면을 그린 것인지, 전달하고자 하는 바가 무엇인지 단번에 알 수 있습니다. 굳이 상상력을 발휘하거나 고민할 필요가 없죠. 〈피에르 세리지아, 다비드의 동서〉 역시 비슷한 인상을 줍니다. 인물에 대한 세밀하고 정확한 묘사, 차분하면서도 고상한 분위기로 시선을 끄는 작품입니다. 왠지 진지하고 경건한 마음으로 감상해야 할 것 같습니다. 〈소크라테스의 죽음〉을 볼까요? 철저히 계획적으로 그린 작품입니다. 인물들의 손가락 모양, 작은 근육, 관절의

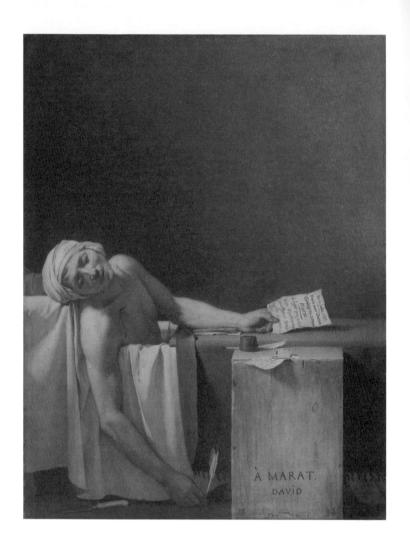

자크 루이 다비드, 〈마라의 죽음〉, 1793

자크 루이 다비드, 〈피에르 세리지아, 다비드의 동서〉, 1795

움직임까지 신경 쓴 것이 느껴집니다. 이렇게 세세한 부분까지
계산해야 작품 의도를 관객에게 정확히 전달할 수 있습니다.

나폴레옹이 자크 루이 다비드에게 어떤 그림을 원했는지 감
이 오시나요? 다비드가 그리긴 했지만 〈나폴레옹 1세와 조세

자크 루이 다비드, 〈소크라테스의 죽음〉, 1787

핀 황후의 대관식〉은 나폴레옹과의 합작품이라고 볼 수도 있을 것 같습니다. 나폴레옹의 요구와 후원과 믿음으로 완성된 것이기 때문입니다.

다시 그림을 보면 화면 중앙에 화려한 의상을 입고 서있는 나폴레옹이 눈에 들어옵니다. 그런데 어딘가 좀 이상하죠? 황제 대관식이면 자신이 왕관을 받아야 할 텐데 누군가에게 씌워주려고 하는 모습입니다. 그의 앞에 무릎을 꿇은 여인은 부인 조세핀입니다. 결론적으로 나폴레옹이 왕관을 받는 장면이 아니라 부인에게 왕관을 하사하는 장면이 그려졌다는 것인데, 대체 어떻게 된 일일까요?

원래 황제 대관식에서는 교황이 황제에게 왕관을 씌워주었습니다. 황제는 가장 높은 신분이니 그에게 왕관을 씌워줄 수

있는 사람은 신의 대리인 격인 교황밖에 없었죠. 그런데 나폴레옹은 그조차 마음에 들지 않았습니다. 역사에 나오는 모든 황제보다 자신이 한 단계 더 높은 사람이라고 여겼습니다. 그래서 교황에게 왕관을 받는 것을 거부하고 스스로 왕관을 쓰기로 했죠.

철저하게 계획된 그림

다비드가 구상했던 스케치 중 하나를 보면, 이미 월계관을 쓴 나폴레옹이 오른손을 높이 들어 부인에게 씌워줄 왕관을 보란 듯이 뽐내고 있습니다. 왕관을 씌워주어야 할 교황은 구부정한 자세로 뒤에 앉아있습니다. 누가 봐도 나폴레옹이 더 지위가 높아 보입니다. 이렇게 나폴레옹의 권위를 보다 극적으로 보여주기 위해서 인물의 배치, 포즈 등이 끊임없이 논의되었습니다. 구상 단계만 1년이 걸린 대작이죠.

작품 속 나폴레옹의 주변을 둘러보면 가족들이 보입니다. 화면 가운데 위치한 큰 의자에 기품 있게 앉아있는 중년 여인이 나폴레옹의 어머니 마리아 레티지아 보나파르트입니다. 사실 어머니는 대관식에 참석하지 않았는데, 그림에는 그려 넣었습니다. 격식과 기록을 중요하게 따졌기 때문입니다.

조세핀 황후 뒤쪽으로 나폴레옹의 형제들이 보입니다. 맨 왼쪽에 서있는 남성이 형 조제프 보나파르트입니다. 나폴레옹은 형에게 나폴리왕국을 주었습니다. 그 옆은 나폴레옹에게 네덜란드왕국을 받은 동생 루이 보나파르트로입니다. 밝은 색 연회복을 입고 있는 여성들은 동생인 캐롤린, 폴린, 엘리자입니다. 나란히 서있는 인물들은 나폴레옹의 제수씨와 형수, 어린아이는 조카인 왕자 샤를입니다.

뒤로는 측근들이 보이는데, 다비드는 대관식에 참석했든 안했든 중요한 인물들은 모두 그려 넣었습니다. 인형을 세워놓고 분석까지 해 가면서 말이죠. 다비드의 요청을 받은 참석자들은 따로 스튜디오에 들러 시키는 대로 포즈를 잡아야 했습니다. 미술사에 수많은 그림이 나오지만 이 작품처럼 철저하게 계획된 것도 없을 겁니다.

그림이 발표되기 전 나폴레옹과 측근들이 다비드의 스튜디오에 방문했습니다. 일행은 그림을 보고 감탄했습니다. 나폴레옹은 다비드에게 이렇게 이야기했다고 합니다. "이건 그냥 작품이 아니다. 지금이라도 그림 속에 들어갈 수 있을 것 같다. 어떻게 내 마음을 이렇게 잘 알고 있을까? 당신에게 경의를 표한다." 그러고는 훗날 다비드에게 훈장을 주었습니다.

비평가의 입장에서 보면, 이 작품은 압도적으로 큰 크기를 자랑하지만 감동의 크기는 그에 미치지 못한다고 할 수 있을

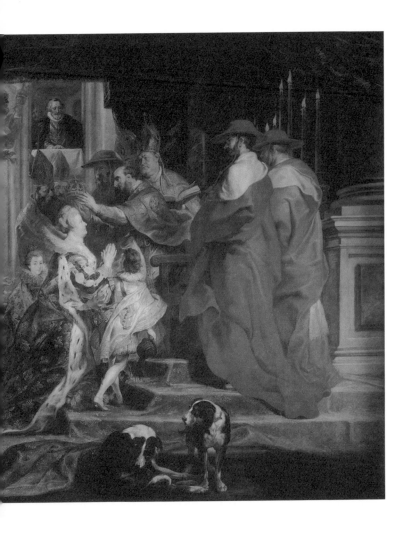

페테르 파울 루벤스, 〈생-드니에서 거행된 마리 드 메디시스의 대관식〉, 1622-1625

것 같습니다. 세밀하게 그려졌지만 생동감이 느껴지지 않습니다. 아마도 지나치게 계산대로 그려졌기 때문일 것입니다.

루벤스의 생동감 넘치는 대관식

다비드는 작품을 구상할 때 루벤스의 〈생-드니에서 거행된 마리 드 메디시스의 대관식〉을 참고했다고 하는데 비교해보면 느낌이 전혀 다릅니다. 루벤스의 작품은 살아서 움직이고, 다양한 감정을 읽을 수 있습니다. 열광하는 사람, 애잔한 사람, 화난 사람, 관심이 하나도 없는 사람, 부러워하는 사람, 잡담하는 사람, 조는 사람, 악기 조율하는 사람, 떠드는 사람…. 인물의 감정이 표정과 몸짓으로 생생하게 표현되어 있습니다.

반면 다비드의 대관식을 보면, 모든 사람이 나폴레옹이 치켜든 왕관만 바라보고 있습니다. 그의 형제와 누이들, 심지어 어린 조카까지 말이죠. 군인들과 사제들, 2, 3층 좌석에 앉아있는 귀빈들도 한 곳만 쳐다보고 있습니다. 그리고 표정에는 어떤 감정도 실려 있지 않습니다. 이 작품은 전쟁 영웅 나폴레옹과 정치에 관심이 많았던 다비드, 그리고 당시 유럽의 상황이 어우러져 만들어진 독특한 그림이라고 볼 수 있습니다.

보통 그림에 대한 감상은 화가를 중심으로 이루어집니다. 화가의 어떤 면이 창조적인지, 어떤 기법을 사용했는지 등등. 하지만 〈나폴레옹 1세와 조세핀 황후의 대관식〉은 먼저 나폴레옹에 대해 생각하게 됩니다. 자크 루이 다비드는 그 뒤에 떠올리게 되죠.

남자들의 세계와
여인들의 비극

호라티우스의 맹세

자크 루이 다비드 | 1748-1825

도슨트 듣기

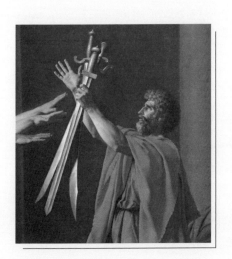

호라티우스가의 남자들

이번에 살펴볼 작품은 1785년에 공개된 자크 루이 다비드의 〈호라티우스의 맹세〉입니다. 로마 건국신화에 나오는 호라티우스 형제의 이야기를 소재로 한 그림입니다. 가로 4m 25cm, 세로 3m 30cm로, 관객을 압도하는 크기입니다.

그림을 보면 왼편에 로마 군인 복장을 한 세 명의 젊은이가 다리를 넓게 벌리고 서있습니다. 정면을 향해 한 팔을 쭉 뻗은 채로 말이죠. 이 동작은 고대 로마식 경례입니다. 경의를 표하거나 맹세를 할 때 하는 행동입니다. 세 자루의 검을 모은 것으로 보아 맹세하는 중인 것 같습니다. 표정에는 긴장감이 흐릅니다. 입은 꽉 다물었고, 감정이 억제되어 있습니다.

세 인물의 몸을 한번 볼까요? 다리, 팔 그리고 허리를 감싼 손가락에 힘이 들어가 있습니다. 잔 근육들이 불쑥 올라왔고, 핏줄들이 보입니다. 얼마나 손가락에 힘을 주었는지 구부러질 정도입니다.

이번에는 젊은이들 앞에 서있는 중년 남자에 주목해보시죠. 왼손은 세 자루의 칼을 높이 들고 있고, 오른손은 위를 향하고 있습니다. 눈을 똑바로 뜬 채 하늘을 바라보고 있고, 입은 열려 있습니다. 벌써 눈치 챈 분도 있겠지만 이 남자는 기도를 하고 있는 중입니다.

오늘 로마왕국의 아들이자 제 아들들인 호라티우스 삼 형제가 로마를 대표해 전쟁에 나갑니다. 상대는 천하무적이라는 알바왕국의 쿠리아티 형제들입니다. 애국심으로 똘똘 뭉친 제 아들들이 이겨서 살아남게 해주십시오.

호라티우스 삼 형제가 출전하는 전쟁은 이기고 지는 싸움이 아니었습니다. 어느 쪽이든 한쪽이 죽어야 끝나는 싸움이었습니다. 로마왕국과 알바왕국의 영토 분쟁 중이었습니다. 전쟁이 끝날 기미도 보이지 않고 양쪽 모두 피해가 커지다 보니 두 왕국은 합의를 했습니다. 더 피해를 보기 전에 대표 군인을 뽑아 한 번에 승패를 가리자고요. 그렇게 로마에서 뽑힌 젊은이들이 호라티우스 형제들입니다. 그들은 나라를 위해 주저 없이 목숨을 바치기로 한 애국 청년들입니다. 형제의 아버지 역시 애국자였습니다. 하나도 아니고, 셋이나 죽을 확률이 높은 싸움터에 나가는데 말리기는커녕 손에 칼을 쥐어줍니다.

자크 루이 다비드가 작품을 통해 보여주고자 한 것은 애국심이었습니다. 그는 시민들의 애국심을 고취시키고자 했죠.

나라를 위해서라면 삼 형제가 목숨을 거는 것조차 망설일 일이 아니다. 그것이야말로 바람직한 태도다.

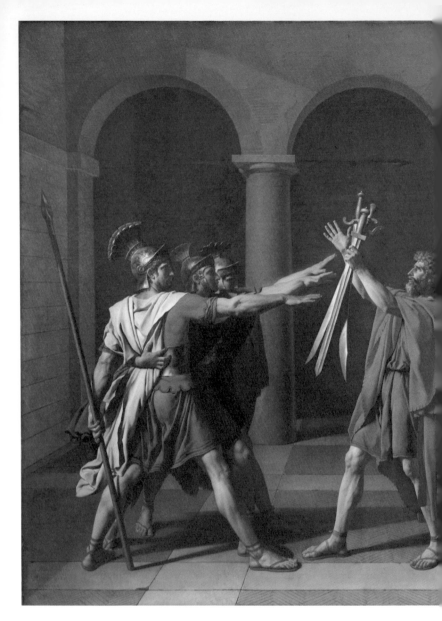

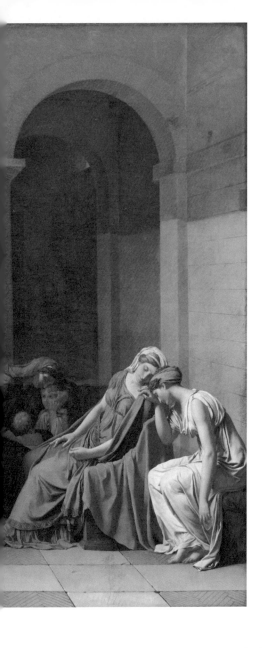

자크 루이 다비드, 〈호라티우스의 맹세〉, 1784

호라티우스가의 여인들

그림으로 돌아가 오른편을 보면, 여자 셋이 슬픔에 잠기다 못해 쓰러져 있습니다. 제일 왼편 초록색 옷을 입은 여인은 어머니이자 칼을 들고 선 남자의 부인입니다. 손자들을 끌어 앉고 있습니다. 세 아들이 모두 죽음의 전쟁터로 나간다니 얼마나 슬플까요. 하지만 옆에 있는 두 여자보다는 처지가 나을지 모릅니다. 운이 좋으면 아들이 살아 돌아와 영웅이 될 수도 있으니까요.

왼쪽 여인은 이 집안의 딸인 카밀라입니다. 안타깝게도 싸움 상대인 쿠리아티의 청년과 약혼을 한 상태이죠. 그러니 이 전쟁의 결과로 오빠들이 죽든지 약혼자가 죽을 수밖에 없습니다. 그 옆에 있는 사비나라는 여인도 상황은 비슷합니다. 그녀는 이 집의 며느리인데, 쿠리아티가 그녀의 친정이죠. 친정 오빠가 죽든지 남편이 죽든지 어느 쪽이든 사랑하는 이를 잃게 되는 상황입니다.

자크 루이 다비드는 여인들의 안타까운 사정에는 별 관심이 없었습니다. 그 정도쯤이야 애국심 앞에서는 아무것도 아니라는 말을 하고 싶었죠. 그래서 여인들과 달리 남자들의 행동에는 한 치의 망설임도 보이지 않습니다.

전쟁이 끝난 후

여기서 끝이 아닙니다. 〈호타리우스의 맹세〉에는 그려져 있지 않지만, 이어지는 장면이 있습니다. 자크 루이 다비드가 구상 중이던 또 다른 스케치를 보면 전쟁이 끝난 후의 모습을 볼 수 있습니다.

군인들이 빈 갑옷 두 벌을 높이 쳐들고 있습니다. 호라티우스 형제 중 둘은 죽고 한 명만이 최후의 생존자로 귀환한 것입니다. 마침내 로마가 승리한 거죠. 그렇게 영광스러운 날, 여동생 카밀라는 오빠를 원망합니다. 자신의 약혼자가 죽었으니까요. 여인의 입장에서 보면 위로받아 마땅한 일입니다. 두 왕국의 싸움 때문에 소중한 사람이 희생되었으니까요. 그런데 오빠는 크게 화를 냅니다. '애국심'이라는 관점에서 볼 때 여동생이 가진 감정은 불순한 것이었겠죠. 화를 낸 것으로도 모자랐는지 오빠는 여동생을 칼로 찌릅니다. 다음 72쪽 위 그림 속에서 칼을 든 인물이 호라티우스의 아들, 쓰러져 있는 인물이 카밀라입니다.

아래 그림을 볼까요? 계단 위에 한 군인이 서있고, 그 옆에서 나이든 남자가 손을 흔들어 가며 군중을 향해 소리치고 있습니다. 그림 속 군인이 바로 살아 돌아온 호라티우스 형제입니다. 자신은 잘못한 게 없다는 듯 당당한 자세를 하고 있습니다.

위 | 자크 루이 다비드, 〈카밀라의 죽음〉, 1781
아래 | 자크 루이 다비드, 〈카밀라가 죽은 뒤 아들을 보호하는 호라티우스〉, 1782

아버지는 여동생을 칼로 찌른 아들을 꾸짖고 야단치는 게 아니라 사람들 앞에서 변호하고 있습니다. 애국심이 무엇보다 중요하다고 말하는 듯합니다. 계단에 몸을 기댄 채 쓰러져 있는 인물은 그의 딸 카밀라입니다.

애국심을 원한 루이 16세의 주문

자크 루이 다비드는 여러 장면 중에서 호라티우스 형제가 전쟁에 나가기 직전 아버지 앞에서 승리를 다짐하는 장면을 선택했고, 그 결과는 좋았습니다. 1785년 파리 살롱에서 작품을 마주한 관객들을 모두 얼어붙었습니다. 그림이 주는 인상이 워낙 강렬했기 때문입니다. 메시지도, 그려진 형식도, 전에 없던 것이었습니다. 다비드는 미술사에서 신고전주의 대표작가로 상징되는데 이 그림이 출발점이라고 할 수 있습니다.

작품이 공개되던 때 〈호라티우스의 맹세〉와 다른 작가의 세 작품이 함께 전시되었습니다. 한 점은 평범한 풍경화, 한 점은 마리 앙트와네트와 아이들을 그린 초상화, 마지막 한 점은 사막에 있는 막달라 마리아를 그린 그림이었습니다. 세 점 모두 부담스럽지 않게 그려져 있었습니다. 주제도 무겁지 않았고요. 이런 그림 사이에 있다 보니 다비드의 작품은 더 비교되어 묵

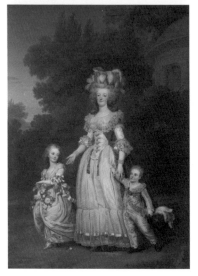

위 | 니콜라 베르나르 레피시에, 〈농가의 안뜰〉, 1784

아래 좌 | 아돌프 울리크 베르트뮐러, 〈트리아농공원을 걷는 마리 앙투아네트와 두 자녀〉, 1785

아래 우 | 장 조셉 테일라손, 〈사막의 성 막달라 마리아〉, 1784

직하고 강렬하게 보였던 것입니다. 주제 역시 너무나 진지했죠.

〈호라티우스의 맹세〉의 주문자는 루이 16세였습니다. 그는 프랑스 혁명 후 단두대의 이슬로 사라진 비운의 왕입니다. 그의 부인 마리 앙투아네트 역시 단두대에서 죽음을 맞이했죠. 루이 16세가 다스리던 1782년 프랑스의 재정은 매우 좋지 않았습니다. 시민들의 불만은 하늘을 찌를 듯했죠. 왕은 시민들이 애국심을 발휘해 참아줬으면 했을 것입니다.

하지만 애국심에 기대는 것도 한계가 있죠. 다비드가 작품을 완성한 후 몇 년 지나지 않아 프랑스는 혁명으로 큰 혼란을 겪게 됩니다. 왕과 왕비는 비극적인 최후를 맞았죠. 한편 다비드는 정치 수완이 좋은 화가였습니다. 처세술을 발휘해 루이 16세의 왕정시기에도, 혁명정부 시기에도, 그다음 나폴레옹 집권 시기에도 그는 최고의 화가로 인정받습니다.

루브르는 프랑스 역사가 고스란히 담겨 있는 공간입니다. 철저히 계산된 그림으로 권력자들의 마음을 사로잡은 다비드는 루브르와는 떼려야 뗄 수 없는 관계라고 할 수 있습니다. 그래서 그의 그림들이 지금도 루브르 박물관의 중심을 장식하고 있는 것입니다.

그림의 목적

사비니 여인들의 중재

자크 루이 다비드 | 1748-1825

도슨트 듣기

사비니의 딸들

자크 루이 다비드의 〈사비니 여인들의 중재〉는
고대 로마 건국사에 나오는 이야기를 그린 작품입
니다. 로마를 건국한 왕 로물루스는 고민이 있었습
니다. 로마에 여자가 부족해 인구가 빨리 늘지 않
는 것입니다. 인구가 많아져야 강대국이 될 텐데
말이죠. 생각 끝에 그는 이웃나라 사비니에 쳐들어
가 여자들을 납치하기로 합니다. 로마 군인들은 불
시에 사비니를 공격해 여자들을 납치해 왔습니다.
그리고 자신들의 아내로 삼았습니다.

사비니의 남자들이 가만히 있었을까요? 몇 년
후 전열을 가다듬은 그들은 로마에 쳐들어갑니다.
앙갚음을 하고 납치당한 딸들을 구해오기 위해서
였죠. 그런데 뜻하지 않은 일이 벌어집니다. 품으로
돌아와야 할 사비니의 여인들이 전쟁을 막으려 나
선 것입니다. 딸들은 아버지들에게 호소했습니다.

아버지가 구해야 할 딸들은 더 이상 이곳 로마에는 없습니
다. 그래도 계속 싸움을 벌인다면, 그것은 남편에게서 아
내를, 아이들에게서 어미를 갈라놓는 일일 뿐입니다.

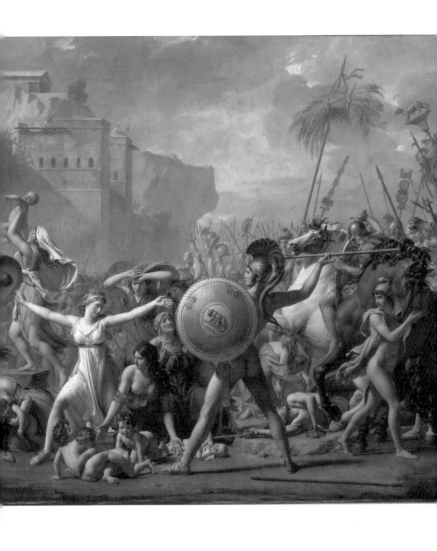

자크 루이 다비드, 〈사비니 여인들의 중재〉, 1799

　그렇습니다. 사비니의 딸들은 이미 로마인들과 결혼해 몇 명
씩 자식을 낳아 키우고 있었던 것이죠. 사비니 남자들은 말문
이 막혔습니다. 결국 두 나라는 화해하고 한 나라가 되는 것으
로 이야기는 끝납니다. 자크 루이 다비드는 이 이야기에서 사비
니의 딸들이 전쟁을 막고 화해를 시키는 순간을 그린 것입니다.

줄리오 디 페르토 데 피피, 〈사비니 여인들의 중재〉, 1555-1575

간결하고 인상적인 줄리오 로마노의 작품

자크 루이 다비드의 작품에 어떤 특징이 있는지 같은 주제로 그린 다른 작품과 비교해보겠습니다. 두 작품 모두 제목은 '사비니 여인들의 중재'입니다. 앞서 보았던 작품은 자크 루이 다비드, 두 번째 작품이 줄리오 로마노(줄리오 피피)가 그린 것입니다. 언뜻 보기에 줄리오 로마노의 작품이 좀 더 복잡한 느낌입니다. 물론 전쟁 상황을 그렸으니 복잡할 테지만, 눈에 잘

들어오지는 않습니다. 그에 반해 다비드의 작품은 뭔가 말끔히 정돈되어 있는 것 같습니다. 앞서 살펴봤던 〈나폴레옹 1세와 조세핀 황후의 대관식〉, 〈호라티우스의 맹세〉를 떠올려볼까요? 다비드는 복잡한 내용을 굉장히 간결하게 직선적으로 표현했습니다. 그러다 보니 감정 전달은 약하지만 형태는 인상적으로 기억됩니다.

이것이 다비드 작품의 특징입니다. '감정을 배제하고 형태를 단순화시킨다. 배경은 상징적으로 그린다.' 그런 만큼 자크 다비드는 관객이 자유로운 감상을 하도록 놓아두지 않습니다. 하나씩 하나씩 머릿속에 주입시킵니다. 좀 과장하면 작품을 통해 교육하려는 것 같다고나 할까요?

〈사비니 여인들의 중재〉에서는 어떤 교훈을 주려는 걸까요? 먼저 눈에 들어오는 것은 가운데 위치한 여인입니다. 여신처럼 흰옷을 입고 있는 데다 양팔을 벌렸는데 빛은 그녀만 비추는지 흰 피부가 더욱 하얗게 보입니다. 그녀는 앞으로 한발 나서며 양편을 중재하고 있습니다. 싸움을 말리는 여인의 대표라면 아마 그녀는 헤르실리아일 것입니다. 과거 사비니의 딸이었지만 지금은 로마의 왕 로물루스의 아내이죠. 그녀가 눈에 힘을 주고 바라보는 대상은 로마 군인의 선봉장이자 남편인 로물루스입니다. 두 사람 사이에는 아이도 둘이나 있습니다.

다비드는 관람객들이 혼란스럽지 않도록 곳곳에 힌트를 넣

었습니다. 군인의 방패를 보면 로마라고 적혀 있죠? 늑대 젖을 물고 있는 두 아이 그림은 로마의 상징입니다. 로마 건국은 늑대 젖을 먹고 자란 쌍둥이로부터 시작되었고, 그중 한 아이가 로물루스입니다. 로마라는 국가명도 그의 이름을 딴 것입니다. 맞은편을 보면 칼을 내리고 엉거주춤 서있는 남자가 보입니다. 당황한 기색이 역력하죠. 바로 여인의 아버지이자 사비나의 왕입니다. 자신을 반길 줄 알았던 여인들이 앞을 막아서자 난감했을 것입니다. 그의 왼편 다리에는 한 사비니 여인이 갓난아이를 안은 채 매달려 있습니다.

　나머지 여인들도 한번 봅시다. 한 명은 낮은 돌기둥에 올라가 아이를 높이 쳐들고는 소리치고 있습니다. 아마 이렇게 말하지 않았을까요? "여러분의 손자들이 여기 있습니다. 공격하지 마세요!" 또 한 여인은 갓난아이들을 앞으로 내몹니다. 싸움을 말리는 데는 이보다 좋은 방법이 없죠.

　그림 오른편의 한 로마 군인은 집에 가고 싶은지 말을 뒤로 돌리려고 합니다. 그 뒤로 보이는 노병은 칼집에 다시 칼을 넣습니다. 로마 군인들의 창은 하늘을 향해 있고 창끝에 투구들이 매달려 있습니다. 전쟁 의사가 없다는 뜻입니다. 반대편 사비니 군인들을 보면 창끝이 정면을 향해 있습니다. 방금 쳐들어왔으니 그렇겠죠. 물론 사비니 여인들의 행동에 당황한 표정입니다.

의뢰 받지 않은 그림

자크 루이 다비드는 로마 건국신화 중 한 이야기를 통해 과거야 어찌되었든 이제 싸움을 멈추고 화해하자는 메시지를 전하고 싶었던 것 같습니다. 그가 이런 그림을 그리게 된 배경은 이렇습니다. 루이 16세 때부터 실력을 인정받아 나라의 혜택을 누렸던 다비드는 프랑스 혁명이 일어나자 입장을 바꿉니다. 혁명파를 지지하는 편에 선 것이죠. 실력이 있다 보니 그들을 위한 그림을 그려주며, 지도자 위치까지 오르게 되었습니다. 루이 16세의 처형에 찬성표까지 던졌습니다. 이 일로 아내는 다비드에게 이혼을 요구했죠.

승승장구할 것 같던 다비드도 급진파 로베스피에르가 실각하자 감옥에 갇히는 신세가 됩니다. 그때 지도자들은 대부분 처형되었으나 다비드는 선처를 호소했습니다. 자신은 단지 화가였을 뿐이라고 말이죠. 다행히 운이 좋게 풀려났습니다. 몇 년 후 그린 작품이 바로 〈사비니 여인들의 중재〉입니다. 이 작품은 〈나폴레옹 1세와 조세핀 황후의 대관식〉, 〈호라티우스의 맹세〉처럼 누군가의 의뢰를 받아 그린 것이 아닙니다. 그리고 싶어 그린 것입니다. 물론 목적이 있었겠죠? 많은 이들에게 교훈을 남기기 위해서였습니다.

다비드는 루브르의 한 공간을 빌려 작품을 전시하고 관람

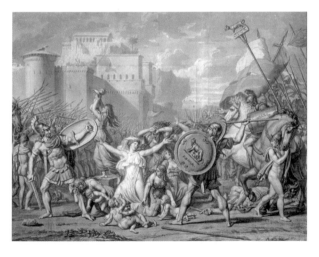

위 | 자크 루이 다비드, 〈헤르실리아 습작〉, 1796
아래 | 자크 루이 다비드, 〈사빈느를 위한 전체 습작〉, 1795

료를 받았습니다. 작품비용도 충당하고, 여러 사람에게 교훈도 줄 수 있으니 일석이조였죠. 이전에는 그림 전시회에 따로 돈을 받는 일이 없었습니다. 다비드가 새로운 실험을 한 것이죠. 다행히 결과는 좋았습니다. 적지 않은 관람료를 받았는데도 5년 동안 5만 명이나 다녀갔다고 합니다. 이는 새로운 전시회의 시작이 됩니다.

다른 각도에서 〈사비니 여인들의 중재〉를 바라볼까요? 다비드는 이런 특이한, 다시 말해 감정을 배제하고, 정밀하게 세부묘사를 하고, 내용을 단순화하는 기법을 어디에서 배웠을까요? 혹은 어디에서 영감을 얻었을까요? 답은 고대 그리스·로마입니다. 그래서 다비드의 스타일을 신고전주의라 부릅니다. 새로운 그리스·로마 스타일이라는 뜻이죠.

다비드가 해석한 그리스·로마 양식

그렇다면 그가 어떤 식으로 그리스·로마 양식을 재해석했는지 살펴볼까요?

암울한 중세를 거치며 로마의 유산들은 모두 자취를 감췄습니다. 그런데 다비드가 태어나던 1748년 지난 2,000년 동안 숨겨져 있던 고대 유물들이 잠에서 깨어납니다. 화산폭발로

한순간 사라졌던 로마의 옛 도시 폼페이가 발굴되며 아름다운 미술품들이 모습을 드러냈습니다. 그런데 대부분 조각이나 벽화, 건축물들이었습니다. 회화가 땅속에서 2,000년을 버틸 수는 없죠. 당연히 그리스·로마 미술은 조각이 중심이 됩니다. 조각들이 대개 벌거벗고 있다 보니 다비드의 작품 속 인물들도 의상을 제대로 갖추지 않고 있는 경우가 많습니다. 남자, 여자, 어린아이 할 것 없이 그리스 조각품을 닮았습니다.

신고전주의의 특징은 감정 표현이 거의 없다는 점이었죠? 그리스·로마 조각상들이 그렇습니다. 표정보다는 역동성이 강조되었습니다. 또한 다비드의 신고전주의 회화는 붓자국이 보이지 않습니다. 조각상처럼 아주 매끈합니다. 무척 신중하게 계획하고 그렸기 때문에 밑그림도 참 많습니다.

지금까지 자크 루이 다비드의 세 작품을 감상했습니다. 어떤 키워드가 기억에 남았나요? 저는 '루브르, 나폴레옹, 신고전주의, 정치화가' 같은 것이 떠오릅니다. 모두 연상이 되시죠?

작품 속 기발한
아이디어를 찾아서

가나의 결혼식

파올로 베로네세 | 1528-1588

도슨트 듣기

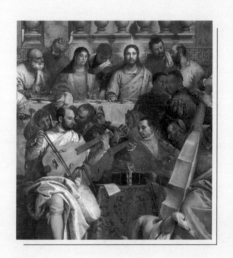

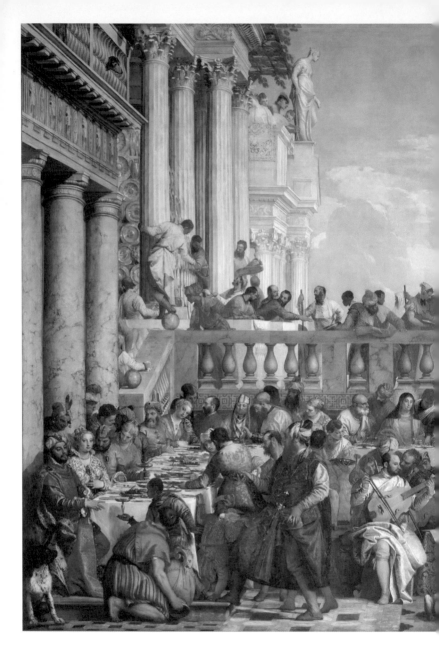

파올로 베로네세, 〈가나의 결혼식〉, 1563

베네치아로부터 온

　루브르에서 만날 일곱 번째 작품은 파올로 베로네세의 〈가나의 결혼식〉입니다. 이 작품을 빼놓을 수 없는 이유는 루브르에서 가장 크기 때문입니다. 가로가 994cm, 세로가 677cm에 달해서 어지간한 장소에서는 전시조차 힘듭니다. 그렇다면 왜 이렇게 크게 그려졌을까요? 사실 이 작품은 걸어놓으라고 그린 그림이 아닙니다.

　건물의 한쪽 벽을 장식하던 그림이 원하지 않는 손에 이끌려 루브르에 오게 되었고, 액자에 끼워져, 〈모나리자〉 방에서 전시되고 있는 것입니다. 태생적인 배경으로 보면 〈가나의 결혼식〉에게 있어서 루브르는 그다지 어울리는 공간은 아닙니다. 그러면 이 그림은 언제 그려졌으며 왜 루브르에 오게 된 것일까요?

　먼저 이탈리아 베네치아에 가봐야 합니다. 물의 도시로 알려진 곳이죠? 100여 개의 섬이 수많은 다리로 이어져 만들어진 독특한 구조를 지니고 있습니다. 이곳 베네치아가 〈가나의 결혼식〉이 태어난 곳입니다. 그려진 때는 1563년, 중세가 바로 지난 르네상스 시기입니다. 희망의 시대에 만들어진 것이죠. 그런 만큼 〈가나의 결혼식〉을 보면 화려한 생활상이 나타나 있습니다.

　우선 작품의 분위기가 밝습니다. 위로는 구름이 두둥실 떠있는 파아란 하늘이 보이고 그 사이로 새들이 날고 있습니다. 아

래에는 많은 사람이 보입니다. 테이블과 음식이 있는 것을 보면 잔칫날인 듯합니다. 그림 속에는 130여 명의 하객이 어울려 이야기를 나누며 신랑 신부를 축하해주고 있습니다.

인물들의 옷에 눈길을 돌려보면, 한 가지 재미있는 점을 발견하게 됩니다. 보통 한 시대의 사람들은 비슷한 복장을 하는 것이 일반적인데 이 작품은 그렇지 않습니다. 왼쪽 아래부터 보면, 터번을 쓰고 화려한 장식이 달린 옷을 입고 있습니다. 보석 장식과 깃털장식이 보이죠? 그렇다면 동양인이고, 부유한 사람들입니다. 오른쪽에는 전형적인 유럽인 복장을 한 사람들이 보입니다. 역시 화려하죠? 부유층 사람들이기 때문입니다.

그림이 그려진 1563년 베네치아는 동서양 무역의 중심지였습니다. 돈과 사람이 넘쳐났고, 풍요로운 생활이 이어졌죠. 그래서 다양한 나라의 사람들이 초대되기도 했고, 성대한 연회가 벌어지기도 했습니다. 하지만 가운데 자리를 차지하고 있는 인물들은 어딘가 좀 이상합니다. 1,000년 전에나 입었을 것 같은 허름한 복장을 하고 있습니다. 게다가 두 사람의 머리에는 후광이 그려져 있습니다. 성인이라는 뜻이죠.

두 인물은 바로 예수와 성모 마리아입니다. 화가 파올로 베로네세는 베네치아 부자들의 결혼식을 그려놓고는 1500년 전 예수와 성모 마리아를 불러들인 것입니다. 기발한 발상이죠?

예수의 첫 번째 기적을 그리다

〈가나의 결혼식〉에는 예수가 보여준 첫 번째 기적이 담겨 있습니다. 요한복음 2장 1-2절을 보면, "갈릴리 가나에 혼인이 있어 예수의 어머니도 거기 계시고 예수와 그 제자들도 혼인에 청함을 받았더니"라는 구절이 나옵니다. 그림에서 중앙 테이블에 앉은 인물이 예수와 성모 마리아이고 그 옆은 제자들입니다. 또 성경에는 "예수의 어머니가 예수에게 이르되 저희에게 포도주가 없다 하니 예수께서 가라사대 여자여 나와 무슨 상관이 있나이까 내 때가 아직 이르지 못하였나이다"라는 내용이 나오죠. 그림을 보면 마리아의 표정이 다소 어색해 보입니다. 성모 마리아가 포도주의 기적을 원했는데 예수가 때가 되지 않았다고 거절한 상황을 그린 것입니다.

다시 성경을 볼까요? "그 어머니가 하인들에게 이르되 너희에게 무슨 말씀을 하시든지 그대로 하라 하니라… 연회장은 물로 된 포도주를 맛보고 어디서 났는지 알지 못하되 물 떠온 하인들은 알더라" 그림 속 건장한 하인이 하얀 물통의 물을 황금색 포도주 항아리에 따르고 있는데 포도색입니다. 기적이 일어난 것이죠.

성경에 따르면 하인 뒤에 오른손을 척 걸치고 술잔을 보는 남자는 이렇게 말하는 중입니다. "보통은 처음에 좋은 포도주

를 내어놓고 사람들이 취한 뒤에 질 낮은 것을 내는데 이 집은 좋은 포도주를 남겨 놓았군." 왼쪽 아래를 보면 어린 하인들이 예수가 만든 포도주를 권하고 있습니다.

화가 파올로 베로네세는 예수의 기적에 대한 그림을 주문 받았는데 기발한 아이디어가 떠올랐습니다. '갈릴리 지방을 배경으로 할 것이 아니라 베네치아의 결혼식을 그대로 그려보자. 그리고 예수와 성모 마리아를 불러들이면 되지 않을까?' 명색이 성화인데 기발함과 실험정신을 추구한다? 재미있기는 하지만 위험한 발상이 아니었을까요? 하지만 다행히 당시 베네치아 분위기에서는 수용이 가능했습니다. 종교에 관해 개방적이었기 때문입니다. 국제도시이다 보니 다양한 문화가 공존했고, '다름'에 대한 거부감이 없었던 것이죠.

다양한 등장인물

화가는 내친김에 창의력을 더 발휘하기로 합니다. 보는 사람의 즐거움을 위해 하객들을 베네치아의 유명인사로 그렸죠. 먼저 자신을 넣습니다. 흰색 옷을 입고 현악기를 연주하는 사람이 베로네세입니다. 화가 동료, 선배도 그려 넣었습니다(당시 화가들은 대중적으로 널리 알려진 사람이 많았습니다). 초기 관악기

인 코네트를 부는 사람이 바사노(Jacopo Bassano), 바이올린을 연주하는 사람은 틴토레토(Tintoretto), 콘트라베이스 같은 악기를 연주하는 붉은 옷을 입은 사람이 티치아노(Tiziano)입니다. 여기에서 그치지 않고 오스트리아 왕녀(Eleanor of Austria), 프랑스왕 프랑수아 1세, 잉글랜드 여왕 메리 1세, 오스만 제국의 술탄 쉴레이만 1세, 신성 로마 제국 황제 카를 5세, 여류 시인 콜로나까지 등장시켰습니다.

〈가나의 결혼식〉에는 곳곳에 흥미를 끌거나 호기심을 불러 일으키는 요소가 있습니다. 2층 난간을 볼까요? 개 한 마리가 머리를 내밀고 잔치를 바라보고 있습니다. 테이블 아래에도 작은 개 한 마리가 취객을 빤히 보고 있습니다. 예수가 기적을 보인 물통 아래는 고양이가 누워서 매달려 있고 포도주를 따르는 하인은 주인의 발을 밟고 있습니다.

벽화는 그림처럼 옮길 수 없습니다. 그러니 재미있는 요소를 많이 넣을수록 좋습니다. 그래야 오래 보아도 지루하지 않을 테니까요. 사람들은 벽화를 보며, 여러 해석을 내놓을 것이고, 이야기는 소문이 되어 널리 퍼져 나가겠죠.

그렇다면 이 작품은 누가 의뢰했을까요? 의외로 답은 성당입니다. 성당 벽화치고는 성스러움이 좀 떨어지는 것은 아닌가 의문이 들기도 합니다만, 그래서인지 본당이 아니라 수도사들이 식사하던 장소의 벽화로 그려졌습니다. 베네치아에 있는 산 조

제라르 다비드, 〈가나의 결혼식〉, 1500–1510

플랑드르화파, 〈가나의 결혼식〉, 1550

르조 마조레 성당인데, 수도사들은 식사하며 그림을 두고 많은 담화를 나누었을 것 같습니다. 베네치아를 소재로 한 데다 실제 유명인사들이 등장하는 그림이니 나눌 말도 많았겠죠. 아무튼 이 그림이 산 조르조 마조레 성당의 식당 벽을 장식하자 다른 수도원에서도 작품 의뢰를 하며 아우성이었다고 합니다. 물론 파올로 베로네세의 위상도 더 높아졌습니다.

마지막으로 수도사들에게 사랑받던 벽화가 어떻게 루브르까지 오게 되었는지 알아보죠. 이런 경우는 대부분 전쟁 때문입니다. 1797년 나폴레옹의 군대가 침공하면서 1200년을 이어온 베네치아 공화국은 몰락의 길을 걷게 됩니다. 중립을 선언하고 전쟁을 피하려 했지만 희망사항일 뿐이었죠. 그때 나폴레옹이 〈가나의 결혼식〉을 보게 되었는데 퍽 마음에 들었나 봅니다. 유명한 본당 작품들은 놔두고 이 작품만 도려내어 프랑스로 가져갔습니다. 그 후 작품이 원래 자리로 돌아가지 못하고 현재에 이르게 된 것이죠. 앞으로도 제자리를 찾기는 어려울 겁니다. 베네치아 공화국은 이제 없으니까요. 하지만 베네치아 화가들도 베네치아 화파라고 불리며 유럽 예술을 이끌어 갈 때가 있었습니다. 이 그림에 나오는 티치아노, 틴토레토 등이 대표적인 베네치아 화파 화가들입니다. 그들은 화려한 색채, 과감한 운동감을 바탕으로 힘 있는 성화를 그렸습니다. 그런 화풍이 〈가나의 결혼식〉에서도 느껴집니다.

27살 무명 화가의
패기 넘치는 도전

메두사 호의 뗏목

테오도르 제리코 | 1791-1824

도슨트 듣기

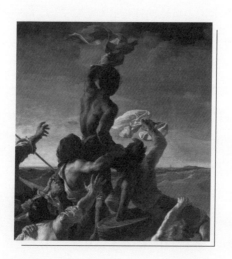

테오도르 제리코의 〈메두사 호의 뗏목〉은 루브르 박물관에서 손꼽히는 대작 중 하나입니다. 하지만 배경을 모르고 본다면 제대로 이해할 수 없는 난해한 작품이기도 하죠. 우선 화가 이야기부터 시작해 보겠습니다.

테오도르 제리코는 중산층 가정에서 태어나 어려움 없는 유년시절을 보내고, 유명한 화가가 되기를 꿈꾸는 27살 청년이었습니다. 1818년 파리에는 이런 미술가 지망생이 넘쳐났습니다. 그렇다고 제리코가 특별히 천재적인 재능을 가지고 있지도 않았습니다. 불행 중 다행인 것은 본인도 그 사실을 알았다는 것입니다. 그래서 제리코는 고민 끝에 결심했습니다. 엄청난 대작을 그려 파리의 시선을 단번에 집중시키겠다고 말이죠.

눈길을 끌기 위해서는 일단 크게 그리는 것이 좋습니다. 미술 작품에서는 크기 자체도 경쟁력이 될 수 있으니까요. 하지만 큰 그림을 작업하기 위해서는 돈이 많이 필요합니다. 재료비도 많이 들고, 완성하기까지 시간도 오래 걸리죠. 스튜디오도 커야 합니다. 그래서 후원이 없으면 쉽지 않은 일입니다. 하지만 제리코는 도전하기로 했습니다. 가로 716cm 세로 490cm짜리 캔버스를 준비하고 작업에 몰입할 수 있는 스튜디오도 따로 구했습니다. 27살의 무명 화가가 모험을 시작한 것입니다.

다음은 어떤 내용을 그릴지 결정해야겠죠? 큰 작품들은 전에도 있었습니다. 그러니 평범한 소재를 골랐다가는 묻히고 말

것입니다. 스타일도 새로워야 합니다. 유행하는 스타일을 따라 해서는 승산이 없습니다. 결국 제리코는 '메두사 호의 뗏목'을 그려보기로 했습니다. 주제에 맞게 답답한 신고전주의 스타일을 버리고 미켈란젤로나 루벤스처럼 역동성을 극대화시켜 보자고 다짐했습니다. 27살의 청년화가로서는 여기까지 오는 데 고민이 많았을 겁니다. 기존의 틀을 흔드는 것이니까요.

메두사 호의 사건 현장

그렇다면 '메두사 호의 뗏목'이 도대체 뭘까요? 아름다운 고전도, 성스러운 종교 이야기도, 신화도 아닙니다. 제리코가 살던 당시에 실제로 벌어졌던 뉴스에 나올 만한 참혹한 사건입니다. 누구도 기억하기 싫을, 떠올리면 몸서리칠 사건 현장을 거대한 캔버스에 버젓이 그리겠다니. 자칫 잘못되면 엄청난 비판이 쏟아질 일이었습니다.

1816년 6월 프랑스 군함 메두사 호는 세네갈을 향해 출발했습니다. 식민지를 개척하는 중이었죠. 그런데 가는 도중 폭풍으로 배가 좌초했고, 선장은 배를 버리기로 했습니다. 그런데 구명보트가 6정밖에 없었습니다. 승객과 선원 400명이 다 탈 수는 없었습니다. 하는 수 없이 선장은 부서진 배로 대충 뗏목

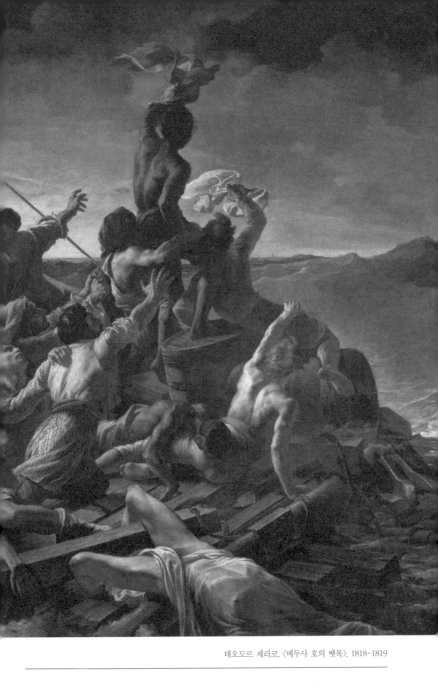

테오도르 제리코, 〈메두사 호의 뗏목〉, 1818-1819

을 만들어 나머지 150명을 태우기로 합니다. 그런데 뗏목의 길이는 20m밖에 되지 않았습니다. 150명의 무게를 견뎌내기는 어려웠겠죠. 1m쯤 바닷물에 가라앉아 간신히 구명보트에 끌려오던 뗏목은 줄이 풀어지면서 망망대해를 떠돌게 되었습니다. 표류하던 뗏목은 다행히 13일 후 구출되었는데 살아있는 사람은 단 15명이었습니다. 며칠 사이에 135명이 목숨을 잃은 것이죠.

생존자 증언에 따르면 첫날밤 거친 파도에 시달리다 아침이 되어 보니 가장자리에 있던 20명이 파도에 휩쓸려 사라졌거나 뗏목에 끼어 익사했다고 합니다. 둘째 날에는 술 취한 두 명과 나머지 사람들이 시비가 붙어 서로 싸우다 65명이 죽고 죽였고, 셋째 날부터는 슬슬 광란이 시작되어 심지어 인육을 먹는 일까지 생겼다고 합니다. 그렇게 아비규환 상태로 표류하다 일곱째 날에는 27명만이 살았는데 그중 13명은 미쳤고 나머지는 죽기 직전이었다고 합니다. 그렇게 생사를 넘나드는 며칠이 더 지났고, 최후의 15명만이 살아남은 것이죠. 생존자 15명 중 몇 명은 얼마 뒤 죽었고 몇 명은 소송을 했습니다. 무능한 인물이 선장이 된 이유를 밝히고, 구조에 소홀했던 책임을 따지려고 했죠. 한쪽에서는 덮으려 하고 한쪽에서는 들추려 하는 민감한 사건을 제리코는 정면에서 다루기로 한 것입니다.

인간의 감정을 대면하다

그림을 보면, 다 부서져가는 뗏목이 보이고 그 위로 처참한 몰골을 한 생존자들이 있습니다. 살았는지 죽었는지 구분도 잘 가지 않습니다. 멀리서 배가 지나가기라도 하는지 몇 명은 옷을 흔들고 있습니다. 표류하는 작은 뗏목이 보일 리 없다는 걸 알면서도 실낱같은 희망을 붙들고 소리치는 것이죠.

그림 아래쪽 모습은 더욱 끔찍합니다. 오른쪽 아래에는 얼굴이 물속에 잠긴 시신이 보이고 그 옆으로 탈진한 듯 남자가 엎어져 있습니다. 한 노인은 벌거벗은 젊은이를 눕혀놓고 넋이 나간 얼굴을 하고 있습니다. 분위기를 보면 젊은이가 노인의 아들이거나 특별한 사이가 아닐까 싶습니다. 안타깝게도 젊은이는 이미 목숨을 잃은 것 같습니다. 손을 흔드는 사람이나 대화하는 사람은 그나마 상태가 온전해 보입니다. 하지만 이들도 제정신은 아니겠죠. 아비규환 속에서 살아남기 위해 어떤 일을 저질렀을지도 알 수 없고요. 직접적으로 표현되어 있지는 않지만 뗏목 바닥에 놓여 있는 피 묻은 도끼가 상황을 에둘러 설명하고 있습니다.

이처럼 표류하는 뗏목의 참혹한 현장을 그린 제리코, 그는 어떤 마음으로 작품을 그렸을까요? 막대한 시간과 비용을 투자했으니 대충 그리지는 않았을 것입니다. 그렇다면 오늘날 루

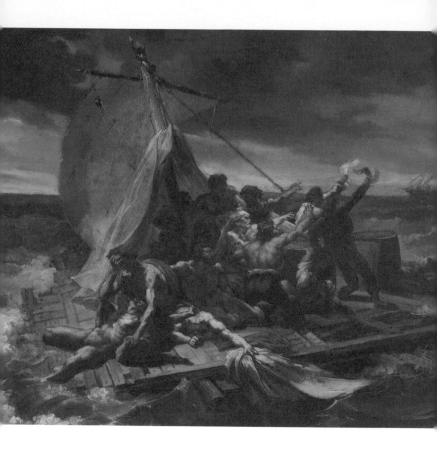

테오도르 제리코, 〈메두사 호의 뗏목_첫 번째 초벌화〉, 1818

테오도르 제리코, 〈메두사 호의 뗏목_초벌화〉, 1818

브르에 남아있을 수 없었겠죠.

제리코는 작품을 그리기 위해 먼저 생존자를 찾아 나섰습니다. 기존 회화처럼 머릿속에 떠오른 이미지를 그리거나 적당히 형태만 그려서는 성공할 수 없었습니다. 생생한 감정까지 담아야 했죠. 다행히 의사인 사비니(Henri Savigny), 기술자인 코레아르(Alexandre Corréard)가 도와주기로 했습니다. 그들의 증언을 토대로 제리코는 정확한 실제 뗏목의 모형을 만듭니다, 그리고 한 사람, 한 사람의 스토리를 정확히 작품으로 옮겼습니다.

제리코는 처음부터 스튜디오를 병원 근처에 얻었습니다. 그는 병원에 자주 들러 시체를 보았고, 죽은 사람의 색을 사실적으로 표현하는 데 참고했습니다. 또 시신을 빌려와 스튜디오에 놓고 부패하는 과정을 관찰했죠. 미친 사람들의 얼굴을 그리기 위해 정신병 환자를 보며 스케치했습니다. 바다 색을 보기 위해 직접 바다에 나갔으며, 폭풍을 그리기 위해 폭풍을 찾아 여행했습니다. 밥 먹는 시간을 제외하고는 그림에 몰두했습니다.

〈메두사 호의 뗏목〉을 완성하기 전 제리코는 여러 습작을 그렸습니다. 대부분 사람들이 뒤엉켜 있는 그림이어서 어떤 상황인지 정확히 알 수는 없지만 심상치 않은 일이 벌어지고 있음을 짐작할 수 있습니다. 인물들의 몸은 뒤틀려 있고, 혼이 빠져나간 눈빛을 하고 있습니다. 신체가 훼손되거나 서로 물어뜯는 장면이 묘사되어 있기도 하죠.

앞쪽 두 그림은 좀 더 작업이 진행된 밑그림으로, 완성본과 거의 비슷합니다. 역동성이 아직 부족하고, 몇몇 인물은 아직 그려지지 않았습니다. 멀리 보이는 배도 다소 크게 그려졌죠. 제리코는 이 밑그림을 보완해 최종 완성본을 만들었습니다.

처음 이 작품을 본 파리 시민들의 반응은 어땠을까요? 다시 떠올리기 싫은 참혹한 사건을 엄청난 크기의, 지극히 사실적인 그림으로 맞닥뜨렸을 때, 상상도 못한 충격을 받으면 사람들은 좋은지 나쁜지 얼른 구분하지 못합니다. 서로 마주보며 어쩔 줄을 몰라 하죠. 그러다 누군가 좋다고 하면 좋아 보이고, 나쁘다 하면 또 그렇게도 보입니다. 그러다 보니 미술사에서 앞서 나간 화가들은 하나같이 찬사와 비난을 동시에 받았습니다. 이 작품도 그랬죠. 사회적으로 반향이 아주 컸습니다. 하지만 제리코가 원했던 것처럼 한순간 그를 최고의 화가로 만들어주지는 못했습니다. 그래도 지금쯤 제리코는 만족할 겁니다. 〈메두사 호의 뗏목〉이 현재 루브르 박물관에서 최고의 작품 중 하나라는 사실을 부정하는 사람은 없으니까요. 또 어느 미술사 책이든 낭만주의를 언급할 때 빠지지 않는 것이 바로 이 작품입니다. 다들 눈에 보이는 형태를 그리는 데 집중하고 있을 때, 제리코는 인간의 감정을 섬세하게 그려내려 시도했기 때문입니다.

〈메두사 호의 뗏목〉은 미술사적으로 의미가 깊은 작품입니다. 좀 섬뜩하게 느껴지는 면이 있긴 하지만요.

참혹한 전장과
인간의 감정들

키오스섬의 학살

외젠 들라크루아 | 1798-1863

도슨트 듣기

감정을 그리는 낭만주의

들라크루아는 19세기 유행했던 낭만주의 미술의 대표적인 화가입니다. 낭만주의라고 해서 우리가 흔히 생각하는 낭만을 떠올리면 이해하기 어렵습니다. 그림의 모든 대상을 격한 감정을 드러내며 표현한 것이 낭만주의 회화, 그런 감정이 드러나는 회화를 추구한 화가를 낭만주의 화가라고 할 수 있습니다.

그러니 당연히 낭만주의 화가들은 우리 감정에 늘 관심을 가지고 있었습니다. 그들은 세상을 서정적으로 바라보지 않았습니다. 움직임이 없는 것처럼 보이는 자연도 감정이 있다고 생각했고, 말 못하는 동물도 감정이 있다고 생각했습니다. 사람이야 당연히 격정 속에서 살고 있다고 여겼죠. 화가 스스로 그렇게 감정이입을 한 것입니다. 낭만주의 풍의 작품을 그리기 위해서 말입니다.

들라크루아가 그린 〈갈릴리 바다 위의 그리스도〉라는 작품을 한번 보겠습니다. 작품의 내용보다는 바다와 하늘에 초점을 두고 보세요. 화난 바다가 보이십니까? 바다에 감정이 섞여 있습니다. 들라크루아의 붓터치를 보면 여실히 드러납니다. 거칠고 힘이 들어갔습니다. 누구나 화날 때 하는 행동입니다.

수평선 위의 먹구름은 검은 장막처럼 무섭게 다가옵니다. 그나마 검은 하늘 사이로 작은 서광이 비추고 있습니다. 유일한

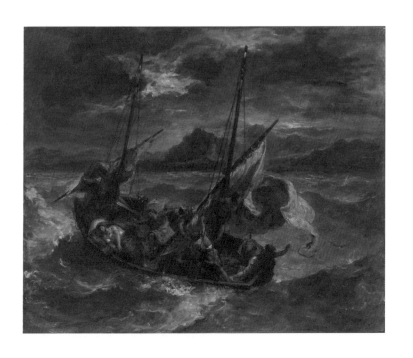

외젠 들라크루아, 〈갈릴리 바다 위의 그리스도〉, 1854

탈출 통로 같아 보입니다. 하지만 빛의 구멍 역시 가장자리가 베일 듯이 날카롭습니다.

이번에는 들라크루아가 그린 동물을 볼까요? 〈번개에 놀라 날뛰는 말〉이라는 작품입니다. 말에게도 감정이 이입된 것을 알 수 있습니다. 아무리 놀랐다고 하지만 말의 뒷다리가 저토록 벌어질 수 있을까요? 꼬리가 저렇게 치솟을 수 있나요? 말의 표정은 어떤가요? 무슨 말을 하는지 귀를 가까이 대보고 싶을 정도입니다.

사람의 감정은 자연, 동물과는 비교할 수 없습니다. 그래서 들라크루아 작품에서 인물의 감정은 경계를 넘나듭니다. 감정 사이를 세밀하게 또 구분하는 식입니다.

〈묘지의 고아〉를 볼까요? 언뜻 놀란 것처럼 보이는데, 어딘가를 뚫어져라 보고 있습니다. 겁먹은 것이라면 시선을 피할 텐데 그러지 않습니다. 그렇다면 화가 나서 대드는 눈빛일까요? 사실 이 소녀는 놀란 것이 아닙니다. 너무 슬픈 나머지 몸과 마음이 얼어붙은 것이죠.

사실 표정만 보고서는 정확히 알 수 없습니다. 수많은 상상을 하게 됩니다. 소녀가 바라보는 대상은 무엇일까? 사람일까? 다른 무엇일까? 이런 생각을 하다 보면 소녀의 표정이 뇌리에 새겨집니다. 보는 이의 감정 역시 동요를 일으키죠. 들라크루아는 이러한 관객의 반응을 예상했습니다.

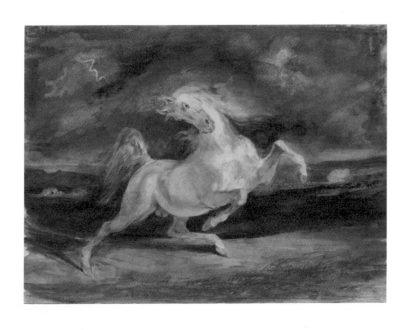

외젠 들라크루아, 〈번개에 놀라 날뛰는 말〉, 1824

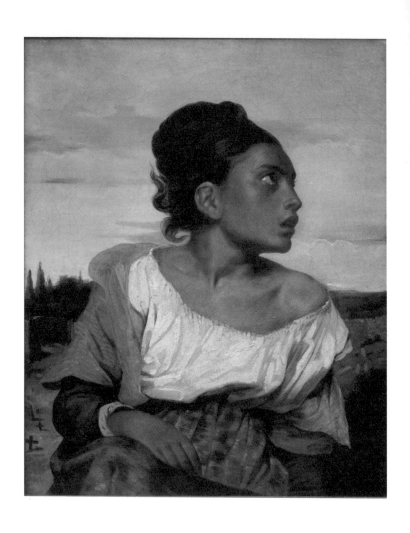

외젠 들라크루아, 〈묘지의 고아〉, 1824

〈묘지의 고아〉는 〈키오스섬의 학살〉을 위한 연습작품입니다. 그는 대작을 그리기 위해 하늘에 감정을 싣는 방법을 연구했고, 말의 감정을 연구했고, 온갖 인간 표정을 탐구했습니다.

키오스섬의 학살

〈키오스섬의 학살〉은 오스만 제국의 속국이었던 그리스가 독립전쟁을 일으키며 발생했던 참혹한 사건 중 하나입니다. 전쟁은 신사적으로 승부를 가리는 게임이 아닙니다. 어떤 반칙을 써서라도 이기기만 하면 되죠. 이기려면 적군의 수를 줄여야 하고, 수를 줄이기 위한 가장 간단한 방법은 죽이는 것입니다. 오스만 제국과 그리스는 서로 상대편의 국민을 학살하기 시작했습니다.

남자는 혹시 군인이 될지 모르니 보이는 즉시 죽이고, 여자는 노예로 삼았습니다. 왜 여자는 죽이지 않았을까요? 죽이는 것보다 살려두는 것이 이익이었기 때문입니다. 팔면 돈도 벌 수 있고, 또 참혹한 살육을 주변에 소문내어 다시는 덤비지 못하게 막을 수 있었으니까요. 그래서 남자를 죽일 때에도 가능한 한 잔인하게 죽였습니다. 그런 사건 중 하나를 그린 작품이 〈키오스섬의 학살〉입니다.

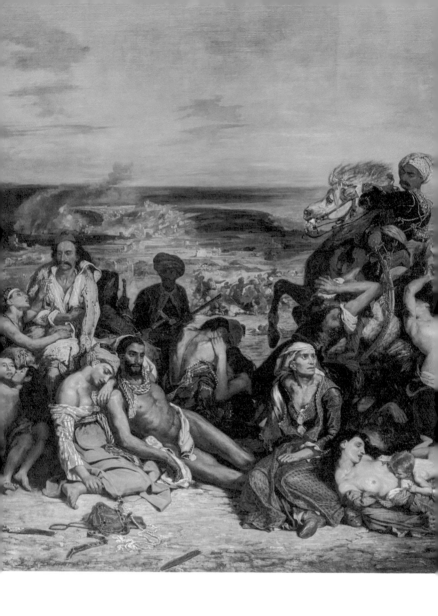

외젠 들라크루아, 〈키오스섬의 학살〉, 1824

낭만주의 화가 들라크루아에게 오스만 제국과 그리스의 전쟁은 좋은 소재였습니다. 전쟁터에는 얼마나 많은 감정이 뒤섞여 있을까요? 그것을 마음껏 드러낼 수 있으니 좋을 수밖에요.

들라크루아는 프랑스인이다 보니 그리스 편이었습니다. 그래서 이 전쟁을 '유럽의 문명과 동양 야만의 싸움'이라고 규정지었습니다. 〈키오스섬의 학살〉은 오스만 군인들이 그리스인이 많이 살던 키오스섬에 들어가 무차별적으로 사람을 죽이고 노예로 삼은 사건입니다. 수만 명이 군인들의 손에 비참하게 짓밟혔습니다.

작품을 보면, 화면 전체가 갈색 톤입니다. 우울한 감정을 표현한 것이죠. 맨 왼쪽을 보면 알몸의 소녀가 앳된 청년을 꼭 껴안고 입맞춤하고 있습니다. 그런데 청년의 얼굴이 푸른빛입니다. 팔은 축 늘어져 있고, 다리 역시 푸른빛입니다. 이미 죽은 거죠. 소녀는 마지막 키스를 하는 중입니다. 청년을 죽이고 소녀를 벌거벗긴 것은 아마 오스만 군인들일 것입니다.

바위에 걸터앉은 남자를 보시죠. 오른손으로 왼편 가슴을 감싸고 있습니다. 피가 흐르는 것으로 보아 조금 전까지 싸웠던 모양입니다. 허탈한 표정을 하고 있는 남자의 무릎을 잡고 여인이 통곡을 하고 있습니다. 아래에는 벌거벗은 채로 축 늘어진 남자가 있습니다. 눈가에 핏물이 흐르고 있는데, 곧 죽을 것만 같습니다. 아내로 보이는 여인이 그의 어깨에 기대어 있습니

다. 이제 여인은 누구에게 의지해야 할까요? 어쩌면 오스만 군인들에게 노예로 끌려갈 수도 있겠죠.

그 옆에도 부둥켜안은 남녀가 보입니다. 들라크루아는 표정을 그리지 않았지만 남자의 구부정한 뒷모습과 여인의 어깨만 보아도 어떤 상황인지 충분히 상상이 됩니다.

오른쪽 아래에는 엄마와 아기가 누워 있습니다. 아기를 살리기 위해서 엄마는 정신을 잃지 않으려고 안간힘을 씁니다. 하지만 팔은 이미 늘어져 있고, 고개조차 제대로 가누지 못합니다. 아기는 불안한지 엄마에게 꼭 붙어 있습니다.

그 위를 보면 머리에 터번을 쓴 오스만 군인이 벌거벗긴 여인을 묶고 말고삐를 당기고 있습니다. 고통스런 여인의 몸이 훤히 드러납니다. 한 남자가 아래에서 가지 못하게 붙잡고 있습니다. 무심한 표정의 오스만 군인이 오른손으로 칼자루를 쥐고 있습니다. 곧 칼을 뽑을 테고 남자를 베겠죠. 눈길을 끄는 것은 말의 표정입니다. 말은 커다란 눈망울로 이 장면을 모두 내려다보고 있습니다. 어딘가 미안해하는 표정, 연민이 담긴 표정입니다.

사실 〈키오스섬의 학살〉에서 가장 눈에 띄는 사람은 제일 앞에 자리 잡은 나이 든 여인입니다. 그녀는 홀로 땅바닥에 앉아 있습니다. 다른 인물처럼 대비되는 상대가 없습니다. 아이 엄마가 몸을 기대고 있기는 하지만 특별한 관계로는 보이지 않습니다. 외면하고 있으니까요. 들라크루아는 이 여인에 대해서 관

객들이 상상력을 발휘하길 바라는 것 같습니다.

전경의 마지막으로 오스만 군인에게 초점을 맞춰보시죠. 왼편 군인은 총을 내려놓고 바위에 기대어 쉬는 중입니다. 저항하는 사람도 없고 할 일도 끝났기 때문입니다. 혹시 '오스만 군인들은 참 잔인하다. 어떻게 살육의 현장에서 쉴 수 있을까?'라는 생각이 들었다면 낭만주의 회화를 제대로 감상하는 중입니다. 들라크루아는 자신의 감정과 관객의 감정을 일치시키려고 했으니까요.

이제 그림 전체를 보며, 원경에 초점을 두어보시죠. 하늘에는 흰 구름이 있고, 그 사이로 투명한 연푸른색이 보입니다. 예쁜 하늘입니다. 화가는 이렇게 평화로운 자연과 폭력적인 인간의 모습을 대비시켰습니다.

그리스인들이 모여 살던 섬 키오스에 오스만 군인이 쳐들어왔다. 그들은 이유 없이 마을을 불태우고, 양민들을 무참히 학살했다. 그러고는 태연히 쉬었다. 오죽하면 동물인 말조차 미안해했을까? 그날 하늘 파란빛은 참 예뻤다.

실제 들라크루아가 마지막으로 손본 곳도 하늘의 색입니다.

프랑스의 상징이 된
자유의 여신

민중을 이끄는 자유의 여신

외젠 들라크루아 | 1798-1863

도슨트 듣기

프랑스 혁명의 상징

들라크루아의 〈민중을 이끄는 자유의 여신〉은 루브르 박물관 내 아주 잘 보이는 곳에 걸려 있습니다. 프랑스를 상징하는 작품이기 때문이죠.

우선 빨간색, 하얀색, 파란색이 섞인 깃발을 들고 있는 여자가 눈에 들어옵니다. 가슴을 드러낸 점이 특이하죠. 주변에는 다양한 복장을 한 시민계층이 보이는데, 정부군과 싸우는 중입니다. 뒤에는 자욱한 연기가 치열한 격전의 현장임을 상기하게 합니다. 아래에는 죽은 시신들이 보입니다. 시민 같기도, 군인 같기도 합니다.

아무리 보아도 그저 전투 장면일 뿐인데, 무엇이 프랑스를 상징한다는 말일까요? 그것은 프랑스 국가를 들어보면 이해가 됩니다. 가사에 이런 내용이 있습니다.

시민들이여 무기를 들어라.

시민군을 조직하라. 나가자. 나가자.

적의 더러운 피로 밭고랑을 물들이자.

작품과 비슷하죠? 작품 속 남자들은 시민입니다. 무기를 들었고, 가사와 같이 무리를 지어 앞으로 나아가고 있죠. 적은 피

를 흘리고 있습니다. 이제 남은 것은 삼색기를 든 여자뿐입니다. 사실 그녀는 시민군이 아니고, 눈에 보이지 않는 여신입니다. 그래서 가슴을 드러내고 신발도 신지 않았죠. 들라크루아가 그리스 여신을 참고한 탓에 이러한 모습을 하게 된 것입니다. 삼색기는 현재 프랑스 국기입니다.

결론적으로 국가를 이미지화했고, 국기를 전면에 등장시킨 이 작품은 프랑스의 상징으로 부족함이 없습니다. 그러니 루브르에 중요한 공간에 걸리는 것이 당연하겠죠.

들라크루아는 처음부터 이런 결과를 염두에 두었습니다. 영원히 남는 작품을 그리고 싶었던 것입니다. 그리고 그의 뜻대로 되었습니다.

역사화가 아닌 까닭

이번에는 다른 측면에서 바라볼까요? 일반인의 시각으로 본다면 이것은 1830년 7월 혁명 중 시민군의 승리 순간을 포착한 역사화입니다. 하지만 미술 평론가 입장에서 보면 다릅니다. 역사화가 아닙니다. 천재화가 들라크루아가 그린 기가 막힌 회화일 뿐입니다.

그렇다면 왜 역사화로 보기 쉬운지, 역사화가 아닌 까닭은

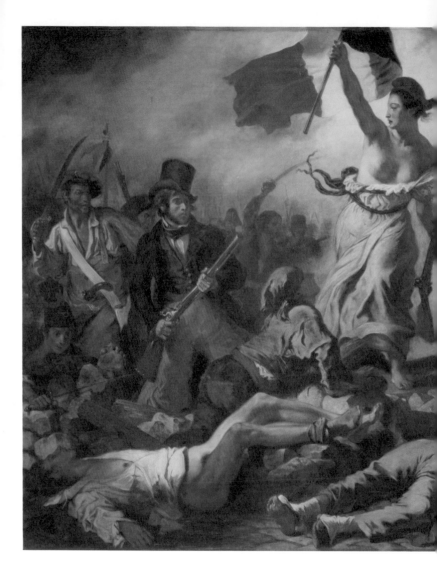

외젠 들라크루아, 〈민중을 이끄는 자유의 여신〉, 1830

무엇인지 살펴볼까요?

역사화는 사건을 적나라하게 드러내지 않습니다. 가릴 것은 가리고, 보이는 부분은 이상화시킵니다. 쉽게 말해 자신이 바라보는 좋은 편이 있고, 나쁜 편이 있기에 그렇게 됩니다.

들라크루아는 어느 편이었을까요? 그즈음 형에게 편지를 썼는데 이런 내용이 있습니다. "나는 나라를 위해 싸우지는 못했지만 최소한 그림을 그릴 수는 있다." 짐작해보면 시민군 편이었던 것으로 보입니다. 하지만 그보다는 낭만주의 화가로서의 욕구가 훨씬 강했습니다. 편지에는 이런 내용도 있습니다. "내가 시도하고 있는 것은 현대적인 주제인 바리케이트이다." 이때 바리케이트가 처음 등장했습니다. 그것을 사이에 놓고 벌이는 감정 대립. 들라크루아에게는 신선하고 흥미로운 소재였던 것입니다.

작품을 보면서 직접 확인해 보겠습니다. 자유를 상징하는 붉은 프리기아 모자를 쓴 여신이 시민군의 선두입니다. 그녀는 프랑스의 상징 마리안느와 승리의 여신 니케를 연상시킵니다. 시민군 입장에서는 이런 생각을 하겠죠. '여신이 우리 편이다. 이 한 가지만으로도 우리의 혁명은 위대하다.' 그런데 이상하게도 여신에게서 성스러움이 느껴지지는 않습니다. 얼굴은 무표정하고 몸은 남자 같고 겨드랑이는 거뭇거뭇합니다. 당시 살롱에서도 이런 조롱이 많았습니다.

오른편에 선 소년을 봅시다. '오죽하면 어린 소년까지 시민군에 동참했을까?'라고 볼 수도 있지만 반대로 보면 '어린 소년이 정부군에게 빼앗은 쌍권총까지 휘두르며 나서는데 제지하는 어른이 하나도 없다'는 사실이 좀 씁쓸하기도 합니다. 어깨에 멘 가방이 군인들의 탄약통으로 보이기도 하고요.

그림 맨 왼편에는 그보다 좀 큰 소년이 등장합니다. 머리에는 군인에게 빼앗은 모자를 썼고, 칼도 들고 있습니다. 눈이 휘둥그레 한 걸로 보아 싸움에 흥분한 것 같습니다.

그 위로 보이는 흰옷 입은 남자는 앞치마를 했습니다. 공장 노동자인 거죠. 그의 베레모에는 저항의 표식이 달려 있고, 빼앗은 칼과 총으로 무장을 했습니다.

만약 시민군 입장의 역사화라면 여기까지만 그렸어야 합니다. 하지만 아래를 보세요.

하얀 옷을 입은 시체가 누워 있습니다. 싸우다 죽은 시민군입니다. 그런데 바지는 물론이고 속옷, 신발까지 다 벗겨져 있습니다. 수적으로 열세였던 정부군이 싸우다 말고, 죽은 시민군의 바지를 벗겨갔을까요? 시민군끼리 약탈한 것입니다. 들라크루아는 이처럼 세밀한 부분까지 빠뜨리지 않고 그렸습니다. 낭만주의 화가답게 매우 감정을 자극하는 방식으로 말이지요. 오른편으로는 두 구의 시체가 더 보이는데, 누워 있는 사람은 왕실 경비병과 중기병입니다. 물론 시가전에 전사자가 많았을

겁니다. 그런데 왜 제일 잘 보이는 앞에 그려 놓았을까요? 이런 이유로 〈민중을 이끄는 자유의 여신〉을 역사화로 보지 않는 것입니다.

7월 혁명은 끝나고

7월 혁명은 시민군의 승리로 끝났습니다. 왕이었던 샤를 10세는 쫓겨나고 새로운 왕 루이 필리프 1세가 자리에 올랐습니다. 이긴 측에서 볼 때 이 그림은 어땠을까요? 자신들의 승리를 기념하는 작품으로 보였을까요? 처음에는 그랬습니다. 그래서 새로운 왕은 사비 3,000프랑을 주고 이 작품을 샀습니다. 잘 보이는 곳에 걸어 놓으려고 했었죠. 그런데 가만 보니 점점 기분이 이상한 겁니다. 볼수록 아름답기보다는 인간의 온갖 감정이 뒤엉켜 있고, 화약 냄새와 피 냄새와 아우성이 들리는 듯한 이 낭만주의 대작이 마음을 뒤숭숭하게 만드는 겁니다. 나중에는 두려움까지 생겼습니다. '내가 마음에 안 든다고 또 이런 혁명을 일으키면 어떡하지?' 여기까지 생각이 이르니 보여주기보다는 감추고 싶어졌습니다.

시민군 입장에서는 부끄러운 일들까지 생생하게 상기시켜주는 그림이었고, 패배한 정부군 입장에서는 악몽을 되살리는 그

림이었습니다. 결국 얼마 후 이 그림은 창고로 들어가 감춰집니다. 연루된 모든 이의 마음이 일치한 것입니다. 그리고 사람들에게서 잊힙니다. 하지만 걸작은 빛을 발하기 마련입니다. 오랜 시간이 지난 후 〈민중을 이끄는 자유의 여신〉은 루브르에서 화려하게 모습을 드러냅니다.

1830년 7월 들라크루아가 어느 한편에 치우친 역사화를 그렸다면 당시에는 인기가 많았을 겁니다. 그리고 기념관 같은 곳을 장식했겠죠. 하지만 권력이 바뀌면 작가와 작품 역시 다른 운명을 맞이했을 것입니다. 정치가가 아닌 화가였던 들라크루아는 낭만주의 화풍의 대작을 그렸습니다. 그래서 지금은 프랑스의 상징이 되었고, 예술의 상징인 루브르 박물관의 중앙을 장식할 수 있었던 것입니다. 이제 누구도 〈민중을 이끄는 자유의 여신〉 앞에서 정치를 논하지 않습니다. 들라크루아의 섬세한 표현과 에너지에 표정을 바꿔가며 감동할 뿐입니다.

19세기 미술가들이
성공하는 방법

사르다나팔루스의 죽음

외젠 들라크루아 | 1798-1863

도슨트 듣기

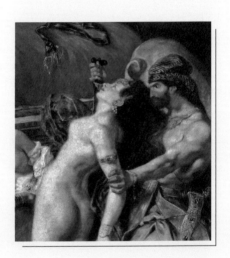

성공하는 미술가의 등용문, 파리 살롱

19세기 미술가들에게는 확실히 성공하는 방법이 한 가지 있었습니다. 예술가들이 한 가지 방법으로 성공할 수 있다니, 지금으로선 상상하기 어렵죠. 그런데 그때는 있었습니다. 파리 살롱(salon de paris)에서 입선하거나 강한 인상을 남기는 것입니다. 그렇게만 된다면 미술가로서 성공이 보장됩니다. 나라에서 '당신은 실력 있는 미술가'라고 인정해주는 격이니까요. 작품도 비싸게 구입해주고, 해외 유학도 보내주었습니다. 그러다 보니 19세기 미술가들은 파리 살롱을 목표로 삼았죠.

파리 살롱에서 성공적으로 데뷔하는 방법은 두 가지입니다.

첫 번째는 살롱에서 원하는, 다시 말해 입맛에 딱 맞는 그림을 출품하는 것입니다. 심사위원들은 근엄한 표정으로 말하겠죠. "확실히 좋군. 바로 이거야… 입선!"

두 번째 방법은 심사위원들이 질색할 만큼 파격적인 그림을 출품하는 것입니다. 눈살을 찌푸릴지도 모르고, 눈 밖에 날 수도 있습니다. 하지만 관객을 모으는 데 이만한 것도 없죠. 위험성은 있지만 성공만 한다면 미술사에 획을 긋는 셈입니다. 용기 있는 사람이라면 도전해볼 만합니다.

1827년 파리 살롱에 그런 미술가가 있었습니다. 바로 29살의 청년 들라크루아입니다. 당시 그가 출품한 작품은 〈사르다

나팔루스의 죽음〉이었습니다. 사실 들라크루아는 3년 전 파리 살롱에서도 〈키오스섬의 학살〉을 출품해 비난과 조롱을 받은 적이 있었습니다. 이런 말을 들었죠. "키오스섬의 학살이 아니라 회화의 학살이다."

하지만 미술계에 충격을 준 것만은 사실이었습니다. '2차 충격을 주어 자리매김한다. 그리고 새 미술시대를 연다.' 이것이 들라크루아의 생각이었습니다. 또 실제로 그렇게 되었습니다.

현재 〈사르다나팔루스의 죽음〉은 루브르 박물관의 중심부에 걸려 있고, 가이드들은 관람객 앞에서 설명합니다. "보시는 작품은 낭만주의의 상징입니다. 들라크루아가 그렸습니다."

파리 살롱을 놀라게 하기 위해서는 소재 자체가 독특해야 합니다. 역사화, 신화, 풍경화, 초상화 등은 지금껏 너무 많았습니다. 그렇다면 무엇을 그려야 할까요? 들라크루아는 상상화를 그리기로 합니다. 기존 이야기에 파격을 덧붙이는 것입니다. 그리고 가장 자신있는 기법인 낭만주의 스타일을 사용해야겠죠. 파격적인 스토리가 휘몰아치는 붓과 만난다면 그 충격은 얼마나 클까요?

이제 이야기를 만들어야 합니다. 들라크루아는 영국 낭만파 시인 바이런의 작품 〈사르다나팔루스〉를 골랐습니다. 바이런은 "고대 아시리아의 왕 사르다나팔루스가 적국에게 패하자 스스로 불타는 장작더미에 올라 목숨을 끊었고, 애첩들이 뒤를

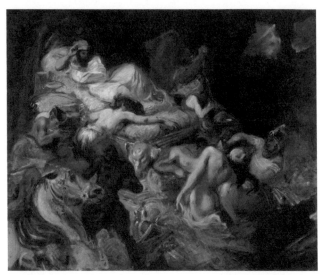

위 | 외젠 들라크루아, 〈사르다나팔루스의 죽음_초안〉, 1826-1827
아래 | 외젠 들라크루아, 〈사르다나팔루스의 죽음을 위한 습작〉, 1826-1827

따랐다"라고 썼습니다. 역사적 사실이 아니라 극을 위한 각색인데, 들라크루아는 한술 더 떴습니다.

사르다나팔루스는 마지막 순간이 오자, 큰 장작더미를 쌓은 후 호화스런 침대를 올려놓는다. 그리고 편히 누워 부하들에게 명령한다.

"내 쾌락에 봉사했던 어떤 것들도 세상에 남아서는 안 된다. 금은보화, 따라다니던 개, 타고 다니던 말, 성적 쾌락을 담당했던 애첩과 시녀들 모두 목을 잘라라. 그리고 내 옆 장작더미에 올려라. 그리고 불을 지펴라."

사랑하던 이들과 따르던 동물들을 마지막 순간에 모두 죽이 겠다니, 정상적인 사람의 행동이 아니죠? 보는 사람들은 치가 떨릴 수도 있습니다. 바로 이것이 들라크루아의 의도였습니다. 관객의 전율을 끌어내는 것이죠. 그래서 차마 서양인을 등장인 물로 그리지는 못했습니다. 주인공은 모두 당시 야만적이라고 여겨졌던 동양인입니다.

이제 〈사르다나팔루스의 죽음〉 속으로 들어가 봅시다. 먼저 환한 오렌지 빛을 띠는 색채가 눈길을 끕니다. 또 뭔가 복잡한 구성이 눈을 혼란스럽게 합니다. 하지만 따뜻한 색이라 그런 걸 까요? 살육의 현장이라고는 느껴지지 않습니다. 호화로운 파티를 보는 듯한 인상을 줍니다. 전체적인 느낌을 벗어나 작품의 내용을 따라가 보죠.

작품 가까이, 깊은 곳까지

왼쪽 아래 흑인 노예의 다리 양 옆으로 어두운 색의 장작이 보입니다. 또 오른쪽 구원의 손길을 보내는 남자가 손으로 짚은 것은 장작더미입니다. 그렇다면 화면 전체가 커다란 장작 위의 풍경이라는 뜻입니다. 그 위에 오렌지색 천을 덮은 침대가 있고, 그 위에 남자가 있습니다. 오른손에 머리를 기댄 편안한 포즈의 남자는 무심한 얼굴입니다. 바로 사르다나팔루스입니다.

코끼리 장식을 한 화려한 침대 위에는 한 여인이 나신으로 엎어져 있습니다. 애첩 뮈라(Myrrha)인데 벌써 죽은 것처럼 보입니다. 오른편 아래에는 벌거벗은 여인이 죽지 않으려 발버둥치고 있습니다. 근육질의 군인이 그녀를 꽉 잡고는 오른손에 든 칼로 어깨를 찔렀습니다. 한 나신의 여인은 사르다나팔루스 침대 밑 장작 위에 아예 침대보를 깔고 누웠습니다. 죽음을 순순히 받아들인 듯합니다.

침대를 주위로 몇몇 여인이 더 보입니다. 침대 왼쪽이자 그림의 오른쪽에 있는 여인은 양팔을 들어 버둥거리는데, 붉은 옷을 입은 군인이 그녀를 베려고 칼을 뽑는 중입니다. 그 옆으로 어둠 속에 들어가 흰 천에 매달려 있는 여인이 있습니다. 두 손을 위로 올린 것으로 봐서는 누가 매달아 이미 죽었거나 스스로 목을 맨 후 고통에 몸서리치는 것 같습니다. 들라크루아에

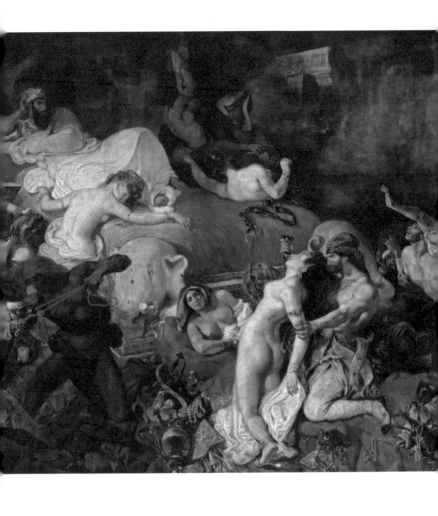

외젠 들라크루아, 〈사르다나팔루스의 죽음〉, 1827-1844

의하면 그녀의 이름은 아이셰(Aischeh)라고 합니다. 한편 뮈라 옆에는 녹색 베일로 얼굴을 가린 여인이 있습니다. 끔찍한 광경을 차마 눈 뜨고 보지 못하고 얼굴을 가린 채 울고 있는 것 같습니다.

이렇게 작품에는 나신의 여인 여섯이 등장합니다. 들라크루아가 동양의 에로티시즘을 과하게 드러낸 것으로, 낭만주의적 표현이라고 할 수 있습니다.

이번에는 남자 등장인물을 살펴봅시다. 화면 왼편 아래에 말을 끌어당기는 흑인 노예가 있습니다. 화려한 치장을 한 백마는 죽지 않으려고 버티고, 남자는 왼손으로 붉은 고삐를 당기며 오른손으로는 말 가슴에 깊이 칼을 꽂습니다. 그런가 하면 마지막 순간까지 왕의 명령을 수행하는 남자들이 있습니다. 그들은 여자들을 잔혹하게 살해하고 있습니다. 꼭 그래야만 할까요?

들라크루아의 시선에는 동양인에 대한 편견이 엿보입니다. 이런 시각을 오리엔탈리즘이라고 부르죠.

심상을 흔드는 기법

화면 왼쪽의 흑인 노예는 스스로 가슴에 칼을 찌르고 있습니다. 불타 죽는 것보다는 고통이 덜할 거라 생각했나 봅니다.

오른쪽에 있는 한 남자는 현실을 외면하는 듯 양손으로 얼굴을 감싸고 있습니다. 다른 남자는 손을 높이 들어 왕에게 애원하는 듯 보입니다. 아직도 희망을 버리지는 못한 모양입니다.

여기서 끝이 아닙니다. 화가 들라크루아는 사루다나팔루스 왕의 잔혹함을 한 번 더 강조합니다. 왕의 오른쪽 옆에는 무표정한 얼굴로 사이드 테이블을 밀고 오는 시녀가 보입니다. 테이블 위에는 황금색 병과 큰 잔이 있습니다. 수건도 들고 있네요. 왕은 죽음의 순간에도 일상의 여유를 즐기는 중입니다.

들라크루아는 끔찍한 스토리에 기법적인 충격까지 더합니다. 원근법을 무시한 것입니다. 원근법은 눈이 인식하는 대로 그리는 기법입니다. 그래야 관람객이 그림을 자연스럽다고 느끼게 되죠. 그런데 〈사르다나팔루스의 죽음〉에서는 모든 것이 앞으로 쏟아질듯 불안정합니다. 기법조차 우리의 심상을 뒤흔들고 있습니다.

또 이 작품에는 비네트 효과가 이용되었습니다. 조명과 상관없이 어디는 환하고 어디는 어둡습니다. 환한 곳을 보던 눈이 갑자기 어두운 곳을 보려면 또다시 집중해야 합니다.

정말이지 낭만주의 작품은 우리를 편하게 감상하게 놔두지 않습니다. 편안한 그림을 원한다면 신고전주의 작품을 보는 편이 낫겠죠. 하지만 깊은 곳까지 그림을 들여다볼수록 큰 감동을 주는 것이 낭만주의 작품의 매력인 것 같습니다.

자신감이 넘치거나
겸손하거나

엠마우스의 순례자들

렘브란트 하르먼스 판 레인 | 1606-1669

도슨트 듣기

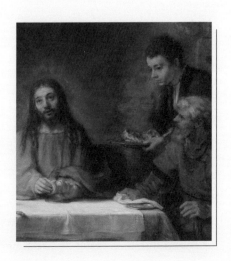

렘브란트의 계속된 실험

예술작품에 대한 설명을 들을 때 '독창적이다'라는 말을 자주 접하게 됩니다. 멋져 보이는 말이긴 하지만, 일상에서는 꼭 좋은 말 같지는 않습니다. 독창적이라는 것은 전에 없던 것, 낯선 것을 뜻하는데, 독창적인 것은 쉽게 외면받곤 합니다. 그래서 튀지 않고 남들 하는 대로 유행을 따르는 사람들이 많죠.

하지만 예술가는 다릅니다. 자신만의 색이 있어야 하고, 독창적이어야 합니다. 유행에 민감하다면 이미 예술가라고 할 수 없습니다. 예술가들도 자신만의 스타일로 한번 성공하고 나면 바꾸지 않는 것이 보통입니다. 또다시 새로운 스타일을 인정받는 게 어렵기도 하지만, 한번 명성이 생기면 구매자들이 비슷한 작품을 원하기 때문입니다.

그런데 이 화가는 다릅니다. 독창적이었고, 대중으로부터 인정을 받아 크게 성공했지만, 계속 실험을 했습니다. 당연히 고객의 원성도 높았습니다. 새로운 시도를 한다고 생각하는 것이 아니라 실력이 예전만 못하다고 실망했거든요. 그의 이름은 바로 렘브란트입니다. 렘브란트의 작품 중 하나를 좋아하더라도 또 다른 작품을 보고 실망할 수 있습니다. 하지만 그의 '도전'으로 이해하면 좋을 것 같습니다.

루브르 박물관에서 만나볼 렘브란트의 작품은 〈엠마우스의

순례자들〉혹은 〈엠마오의 만찬〉으로 불리는 작품입니다. 그는 이 주제로 여러 점을 그렸는데, 그중 소개할 작품은 둘입니다. 하나는 23살에 그린 것이고, 하나는 42살에 그린 것입니다. 23살의 것은 자크마르 앙드레 박물관에 있고, 42살에 그린 것은 루브르에 있습니다.

작품을 감상하기에 앞서 내용을 알아보면, 성경 누가복음 24장 13절에 나오는 이야기를 담고 있습니다. 예수가 십자가에 못 박힌 후 믿고 따르던 제자들은 낙담합니다. 구원자인 줄 알았던 예수가 허망하게 죽어버렸기 때문입니다. 모두 뿔뿔이 흩어졌죠. 그중 두 제자도 허탈감을 토로하며 엠마오라는 마을로 가고 있었습니다. 그런데 길에서 한 남자가 불쑥 끼어들더니 묻습니다. "무슨 이야기를 그토록 합니까?" 제자들은 슬픔과 아쉬움, 불안함이 뒤섞인 마음으로 이스라엘에서 있었던 일을 들려주었습니다. 그러자 남자는 그들을 꾸짖었습니다. "왜 믿음이 약해지는 것인가요?" 얼마 후 세 사람은 엠마오에 도착했고, 남자는 가던 길을 계속 가려고 합니다. 제자들은 식사나 하고 가라고 붙잡았죠. 그렇게 엠마오에서 저녁을 먹게 되었습니다. 남자는 기도를 드린 후 빵을 제자들에게 나누어주었습니다. 그때 제자들의 눈이 번쩍 뜨였습니다. 남자가 바로 스승 예수였던 것입니다. 놀란 제자를 뒤로하고 예수는 홀연히 사라졌습니다. 믿음이 약해지면 눈이 먼다는 사실을 상기시켜준 것이죠.

23살과 42살에 그린 〈엠마오의 만찬〉

렘브란트가 23살에 그린 〈엠마오의 만찬〉을 볼까요? 노란 빛의 배경과 빵을 나눈 후 의자에 기대앉은 예수의 실루엣이 강하게 눈길을 끕니다. 앞에 앉은 제자는 깜짝 놀라 눈이 휘둥그레졌습니다. 나머지 제자는 어디 간 것일까요? 작품을 밝게 비춰보면 어둠 속에 감춰진 인물의 모습이 보입니다.

그는 이미 무릎을 꿇었습니다. 믿음이 약해져 예수를 알아보지 못한 부끄러움 때문이겠죠. 얼마나 서둘렀는지 의자가 바닥에 쓰러져 있습니다. 멀리 식사 준비를 하는 여관 주인의 실루엣이 보입니다.

이 작품은 간결하면서도 부족함 없이 모든 상황을 표현했습니다. 그래서 답답하지 않습니다. 빛과 그림자를 이용해 필요한 부분은 보여주고 그렇지 않은 부분은 자연스럽게 생략했습니다. 친절하고 깔끔합니다.

이번에는 42살에 그린 작품을 보시죠. 배경부터 살펴보면, 높은 로마식 아치가 있는 돌로 지어진 여관입니다. 그런데 어딘가 좀 불편합니다. 가만 보면 식탁이 가운데가 아니라 왼쪽으로 치우쳐 있습니다. 작품의 균형이 맞지 않아 불안정한 느낌입니다.

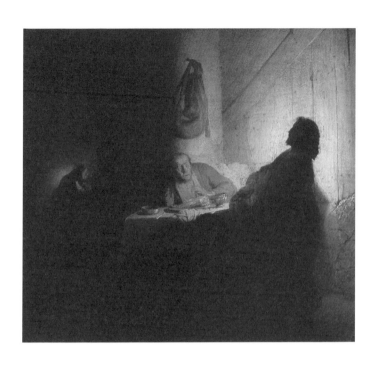

렘브란트 하르먼스 판 레인, 〈엠마오의 만찬〉, 1629

예수는 앞서 본 작품과 다르게 표정이 드러나 있습니다. 이 상한 점은 기운이 하나도 없어 보인다는 것입니다. 몸도 무척 왜소하죠. 머리 위 후광은 부자연스럽긴 하지만 주위를 환하게 밝히고 있습니다. 남자가 예수라는 사실이 밝혀진 것 같은데 제자는 왜 놀라지 않는 걸까요? 맞은편 제자는 더합니다. 오른손은 턱에 대고, 다리를 편하게 벌린 채 예수를 빤히 바라보고 있습니다. 아무리 봐도 공손한 자세는 아니죠.

23살에 그린 작품과는 달리 여관 직원도 가깝게 그려져 있습니다. 귀를 쫑긋 세우고 무슨 말인가 듣고 있는 것 같습니다. 그런데 표정이 왜 저렇게 심각한 걸까요? 또 쟁반에는 빵이 아닌, 알 수 없는 음식을 들고 있습니다. 그림 아래쪽에는 개 한 마리가 무언가를 물어뜯고 있습니다. 모두 성경에는 나오지 않는 부분이지만 화가는 어떤 이유에서인지 그려 넣었습니다.

렘브란트가 23살에 그렸던 작품은 예수를 비추는 강한 빛과 주방에서 흘러나오는 약한 빛 이렇게 두 가지 빛으로 깔끔하게 표현되었습니다. 그런데 42살에 그린 작품은 고만고만한 빛이 여기저기를 비추고 있습니다. 벽에도 비추고, 예수의 왼쪽에서도 비추고, 테이블과 바닥에도 비추고 있습니다. 심지어 예수의 몸 자체에서도 빛이 납니다. 그러다 보니 어수선한 인상을 줍니다. 빛의 대가인 렘브란트가 왜 이렇게 그렸을까요? 사람들의 생각처럼 예전보다 실력이 떨어진 탓일까요?

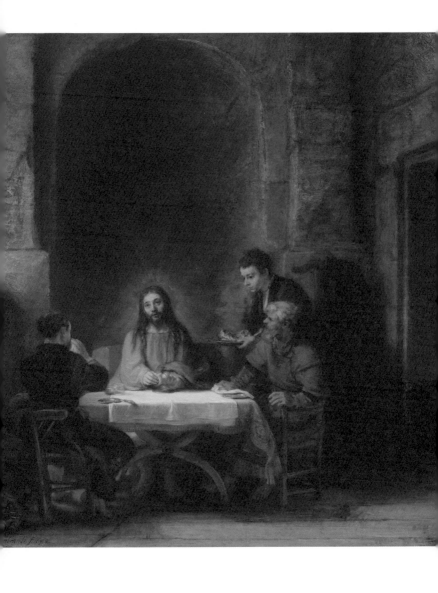

렘브란트 하르먼스 판 레인, 〈엠마우스의 순례자들〉, 1648

23살과 42살에 그린 자화상

렘브란트가 그린 자화상을 보며 변화를 이해해보죠. 23살에 그린 자화상은 한껏 멋을 부렸습니다. 조명 효과를 살려 머리 한 올, 옷깃 하나에도 신경을 썼습니다. 반면 42살에 그린 자화상은 꾸밈이 없습니다. 창가 작업실에서 일하는 어느 날의 자신을 그렸습니다.

23살의 자화상에 청년 렘브란트의 자신감이 보인다면 42살의 자화상에는 중년의 겸손함이 보입니다. 자신감이 넘치는 사람은 모든 일을 주도적으로 하기 때문에 주위 사람이 편합니다. 알아서 다 하니까요. 하지만 정도가 지나치면 내가 해야 할 결정까지 간섭하려고 합니다.

젊은 날의 자화상은 화가가 관람객을 의식하고 있다는 것이 그림 곳곳에 드러납니다. 관람객을 의식하는 것은 화가의 배려일 수도 있지만, 심하면 개성이 사라질 수 있죠. 중년의 자화상은 스스로에게 질문을 던지고 있는 것 같습니다. 젊은 시절 그린 작품보다 생기는 덜할지 몰라도 차분한 인상을 줍니다.

다시 〈엠마오의 만찬〉을 살펴볼까요? 23살의 렘브란트는 성경에 기록된 일화를 완전히 이해한 다음 관람객이 한눈에 알아볼 수 있도록 그렸습니다. 이토록 화가가 친절하게 보여주니

렘브란트 하르먼스 판 레인, 〈고지트를 한 자화상〉, 1629

렘브란트 하르먼스 판 레인, 〈창가의 자화상〉, 1648

우리는 편할 수밖에 없죠. 한편 42살의 렘브란트는 자신이 느끼는 대로 〈엠마오의 만찬〉을 꾸밈없이 그려 나갔습니다. 관람객이 어떻게 생각하든 크게 개의치 않았죠. 덕분에 우리는 그림을 읽기 위해 더 자세히 살피고 골똘히 생각해야 하지만 이러한 과정에서 '깊이'를 느낄 수 있습니다.

자, 여러분은 어떤 그림이 마음에 드시나요? 정답은 없습니다. 어느 날은 이 그림이 좋다가도 다음 날이면 저 그림이 좋을 수도 있죠. 그것이 미술입니다.

빛의 화가라고
불리는 이유

명상 중인 철학자

렘브란트 하르먼스 판 레인 | 1606-1669

도슨트 듣기

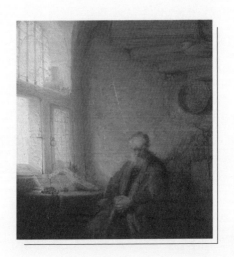

빛으로 그린 '철학자의 초상'

렘브란트는 세상에서 가장 유명한 화가 중 한 사람이지만 루브르 박물관에 작품이 많지는 않습니다. 네덜란드 화가인 탓이죠. 하지만 〈명상 중인 철학자〉는 렘브란트를 이해하기 위해서 빼놓을 수 없는 작품입니다. 그가 빛을 어떻게 다루었는지 자세히 볼 수 있는 몇 안 되는 작품이기 때문입니다.

렘브란트에게 가장 많이 붙는 수식어는 '빛의 화가'입니다. 하지만 다른 화가들도 빛을 그리긴 했습니다. 그렇다면 렘브란트는 무엇이 달랐을까요? 다른 화가들이 대상을 나타내기 위해 빛을 필요로 했다면, 렘브란트는 빛을 그리기 위해 대상이 필요했을 정도였습니다. 그만큼 빛에 심취했습니다.

〈명상 중인 철학자〉를 통해 한번 확인해볼까요? '철학자의 초상'으로 보기에는 인물이 너무 작게 그려져 있습니다. 게다가 알아볼 수 없을 정도로 흐릿하죠. 목판에 그려진 그림인 데다, 크기 자체가 작으니 어쩔 수 없습니다. 얼굴은 잘 안 보이니 포즈로 눈을 돌려봅시다. 손을 모으고 의자에 앉아있는데, 시선을 끌 만한 요소는 없습니다. 책상 위에 큼지막한 책과 깃펜이 있는데, 역시 뿌옇게 흐려서 형태만 간신히 보이는 정도입니다. '철학자와 잘 어울린다'는 생각이 들긴 하지만 인상적이지는 않습니다.

종합해보면, '커다란 책이 놓인 녹색 테이블 앞에 이름 모를 철학자가 앉아 손을 모으고 명상하는 장면을 그린 작품'이라고 이해할 수 있을 것 같습니다. 워낙 흐릿해서 명상하는 것인지 졸고 있는 것인지 분명하지 않지만 작품 제목이 그러니 명상으로 봐야겠죠?

이상한 것은 그림 속 여러 가지 요소가 주인공(철학자)에게 관람객이 집중하는 것을 방해하고 있다는 것입니다. 먼저 오른쪽 아래에 불을 지피고 있는 노파를 보세요. 뿌옇긴 하지만 표정이 꽤 무서워 보입니다. 노파는 왜 여기 있는 것일까요? 화로에 불을 지피고 있는 것 같은데, 그림에서 보기엔 방이 따뜻해서 불을 피울 필요가 없을 것 같습니다. 오히려 노파의 부스럭거리는 소리가 철학자를 방해하지 않을지 염려됩니다. 하필이면 잘 보이도록 앞쪽에 그려져 있어서 신경이 쓰입니다.

화면 중앙을 가르는 나선형 계단도 눈길을 끕니다. 마치 그림의 주인공이라도 된 것처럼 S자형 곡선이 힘 있게 내려오고 있습니다. 한쪽에서 들어오는 부드러운 빛 때문에 나무로 만든 계단이 더욱 입체적으로 보이고 질감까지 살아납니다. 계단 위쪽의 어두운 부분도 시선을 끄는 강한 요소가 됩니다. 빛과 어둠의 차이가 큰 공간을 대하면 처음에는 밝은 쪽으로 시선이 가지만 점차 어두운 쪽으로 향하게 됩니다. 심리적 불안감 때문이죠. 저 어둠 속에 혹시 누군가 숨어서 철학자와 노파를 지

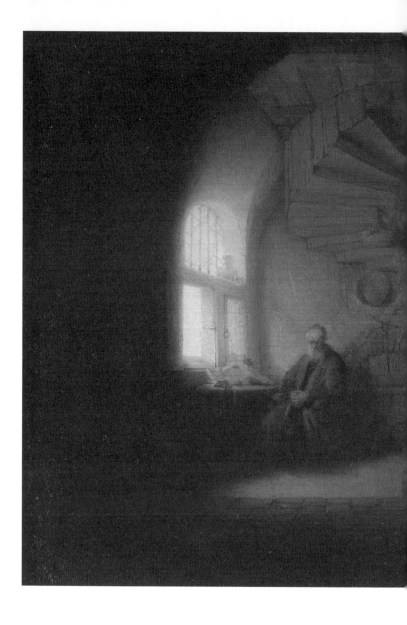

렘브란트 하르먼스 판 레인, 〈명상 중인 철학자〉, 1632

켜보고 있는 것은 아닐까요?

두 번째 판화는 1814년 어떤 화가가 렘브란트의 〈명상 중인 철학자〉를 복제한 것입니다. 자세히 보면 1층과 2층 계단 사이 어둠 속에 한 사람이 있습니다. 내려오거나 올라가는 중이 아니라 가만히 서있습니다. 알 수 없는 복장을 한 채 긴 막대기를 짚고서 말이죠. 이 화가가 상상력을 발휘한 것인지, 아니면 당시에는 렘브란트 그림에 어둠 속 인물이 보였던 것인지는 알 수 없습니다. 중요한 것은 칠흑 같은 어둠은 시선을 끄는 요소가 된다는 사실이죠.

이 외에도 철학자 바로 뒤로 보이는 아치형 붙박이 금고, 그 위에 걸린 바구니 등 시선을 분산시키는 것이 많습니다. 별로 중요해보이지도 않는 물건들을 렘브란트는 왜 그렸을까요?

빛과 그림자

렘브란트는 빛의 화가입니다. 그는 명상하는 철학자를 돋보이도록 하기 위해 여러 요소가 필요했던 것이 아닙니다. 깊이 있는 빛을 연구·관찰하고 즐기면서 이것저것 넣기도 하고 빼기도 했습니다. '빛과 그림자'에 집중해서 다시 그림을 감상해봅시다.

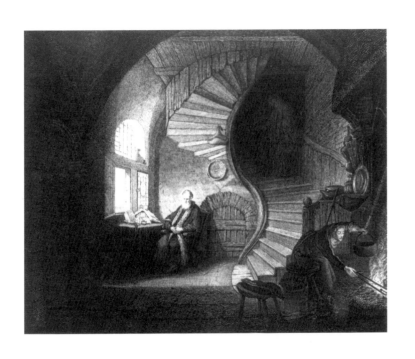

드빌리에 라에네, 〈명상 중인 철학자〉, 1814

첫 번째 주인공은 왼편 아치형 창문을 뚫고 들어오는 빛입니다. 고운 분무기로 분사한 것처럼 흩어지던 빛은, 이내 가라앉 습니다. 주목할 것은 화면의 1/4을 차지하는 왼쪽의 암흑입니다. 이 어둠 덕분에 창문의 빛이 탄생할 수 있었습니다.

빛은 먼저 녹색 테이블과 철학자의 오른편 뺨을 비추고는 나선형 계단에 부딪칩니다. 일부는 아래로 떨어져 바닥의 질감을 살려줍니다.

그런데 첫 번째 빛은 네 모서리까지 닿지 않습니다. 그래서 렘브란트는 두 번째 주인공으로 그림 오른편 아래 벽난로에서 나오는 빛을 탄생시켰습니다. 밖에서 시작된 빛이 아치형 창문을 뚫고 들어왔듯 실내에서 시작된 빛은 노파를 휘감습니다. 두 번째인 만큼 멀리 뻗어나가지는 못하고 노파가 앉은 의자와 나무통들 그리고 노파 머리 위에 보이는 큰 투명 꽃병에 살짝 부딪칩니다. 자세히 보지 않으면 눈에 띄지 않을 정도로 말이죠.

빛이 없으면 세상은 암흑이지만, 빛만 있어도 세상은 암흑과 다를 바 없습니다. 빛이 대상을 만날 때 대상도 빛나고 빛도 빛납니다.

빛을 만든 렘브란트는 이제 대상을 만듭니다.

첫 번째는 아치입니다. 화면의 밝은 부분, 창문, 붙박이 금고가 모두 아치형입니다.

두 번째는 곡선과 직선, 원입니다. 빛은 여러 가지 형태에 부

딪히며 온갖 모습을 드러냅니다. 특히 연속적으로 휘어 올라가는 나선형 계단은 빛과 함께 순차적 각도를 연출해냅니다. 그래서 밝음과 어둠이 단계별로 나타납니다.

빛은 다양한 형태와 질감이 있어야 아름다움이 돋보입니다. 렘브란트는 돌, 나무, 벽돌, 소쿠리, 유리병, 사람을 통해 빛이 마음껏 자신을 빛내도록 만들었습니다. 〈명상 중인 철학자〉는 한마디로 빛의 향연이라고 할 수 있습니다.

한 가지 재미있는 것은 렘브란트가 컬러를 거의 사용하지 않았다는 점입니다. 어두운 녹색 테이블을 포인트로 삼은 것이 전부입니다. 강한 컬러는 계조의 깊이를 느끼지 못하게 방해합니다. 강한 향 때문에 원재료를 느낄 수 없는 음식처럼 말이죠. 그래서 렘브란트는 자극적인 색을 사용하지 않은 것입니다. 빛 자체를 음미하기 위해서….

렘브란트의 작품은 자극적이지 않습니다. 하지만 알 수 없는 깊이로 사람들을 끌어들이고 매료시킵니다.

내면을 비추는 거울,
자화상

세 점의 자화상

렘브란트 하르먼스 판 레인 | 1606-1669

도슨트 듣기

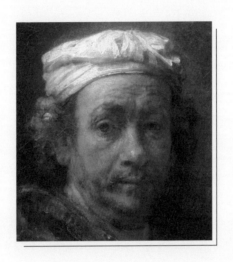

작품 속 어두운 곳까지

　렘브란트라고 하면 '빛과 그림자'를 떠올리게 됩니다. 그 정도로 빛 표현에 있어서 일가견이 있던 화가이고, 그의 연구는 후대에 영향을 주었습니다. 또 하나 중요한 것이 이번에 다루고자 하는 '자화상'입니다. 그는 자화상을 많이 그린 것으로도 유명하지만 빼어난 자화상 작품을 남긴 것으로 더 유명합니다.

　렘브란트의 자화상은 루브르 박물관에 몇 점 전시되어 있습니다. 그런데 제대로 감상하기 위해서는, 사전 지식이 필요합니다. 사전 지식이 없으면 많은 부분을 놓치게 됩니다.

　첫째, 작품 속 어두운 곳까지 눈여겨봐야 합니다. 우리 눈은 밝은 곳에 시선을 두는 특징이 있습니다. 어찌 보면 당연한 일입니다. 밝으면 잘 보이니까 눈이 가고, 어두우면 반대로 보려고 하지 않는 것이죠. 하지만 렘브란트의 자화상은 어두운 곳도 눈을 크게 뜨고 봐야 합니다. 그래야 숨겨진 의도를 알 수 있습니다.

　둘째, 표정까지 유심히 살펴보는 것이 좋습니다. 렘브란트의 초상화에는 감정이 담겨 있습니다. 초상화라고 다 그렇지는 않습니다. 주문자가 원치 않을 수도 있고, 표현하고 싶어도 쉽지 않은 경우가 많습니다. 그런데 렘브란트의 감정 표현은 탁월합니다.

자화상은 오래 보아야 합니다. 흔히 우리는 외모를 살피기 위해 거울을 사용하지만, 거울에는 또 다른 기능이 있습니다. 내면을 보여주는 기능이죠. 평소대로 거울을 봅시다. 처음에는 외모가 보이겠지만 참을성을 갖고 기다리면 어느 순간 외모가 눈에 들어오지 않습니다. 그때부터 거울은 내면을 보여줍니다. 자신과의 대화가 시작되는 것이죠. 대부분의 자화상은 이렇게 그려집니다. 그래서 뚫어지게 보아야 합니다.

빛과 시간 그리고 자화상

렘브란트가 27살에 그린 자화상부터 감상해보겠습니다. 고급스러운 원단으로 만든 의상과 황금 체인을 두른 모자가 눈에 들어옵니다. 당시 네덜란드의 왕실이나 귀족들이 입던 복장으로, 왕족이 선물한 황금 목걸이를 하고 있습니다. 무게가 꽤 나갈 것 같은데 강조하고 싶었는지 장갑을 낀 왼손으로 살며시 잡고 있습니다.

렘브란트는 암스테르담으로 와서 큰 성공을 거두었습니다. 초상화를 너무 잘 그렸기 때문입니다. 암스테르담 왕실, 귀족들이 찬탄했습니다. 당연히 주문은 끝없이 이어졌고, 작품 값이 올라갔습니다. 27살의 청년이라면 당연히 자랑하고 싶었을 겁

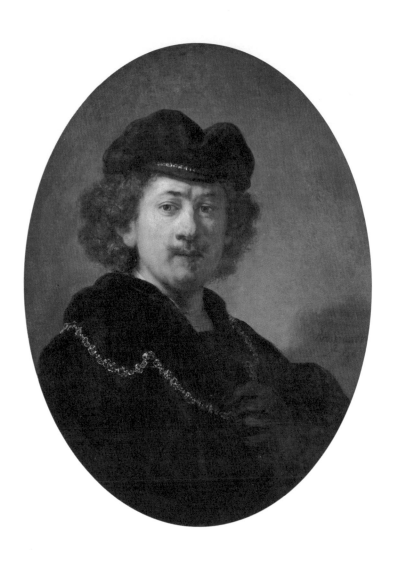

램브란트 하르먼스 판 레인, 〈챙 없는 모자를 쓰고 금목걸이를 한 화가의 초상〉, 1633

니다.

인물의 내면을 살펴볼까요? 우선 표정이 편하지 않습니다. 충혈된 눈의 초점은 흔들리고, 미간의 주름은 깊습니다. 어딘가 불안감이 느껴집니다. "괜찮아요. 긴장 좀 푸세요" 하고 말해주어야 할 것 같은 얼굴입니다. 무슨 일일까요? 기록에 따르면 승승장구하던 청년에 대한 이야기만 남아있습니다. 하지만 말 못할 불안과 걱정이 있었겠죠. 성공을 해도, 성공을 하지 못해도 스트레스는 받기 마련이니까요.

두 번째 자화상을 보겠습니다. 34살의 렘브란트가 그린 작품으로, 27살에 비해서 많이 차분해졌습니다. 앞서 살펴봤던 작품과 같이 귀족들의 옷을 입고 있지만, 감정에서 안정감이 느껴집니다. 다급함도 없어지고 과장도 사라졌습니다. 눈앞에 보이는 것에만 연연하지 않겠다는 듯 시선도 멀리 두고 있습니다. 생활이 안정되어서 그런 것일까요? 27살까지 잘 나가던 렘브란트는 분위기를 타고 28살에 결혼을 했습니다. 신부는 귀족 가문의 22살 사스키아라는 여인이었습니다. 성공적인 결혼이었다고 볼 수 있죠. 그는 왕성하게 활동했고 제자도 키웠습니다. 그러나 행운은 딱 여기까지였습니다.

29살에 얻은 첫 아들이 몇 달 살지 못하고 세상을 떠난 것이죠. 가까스로 슬픔을 이겨내고 32살에 둘째가 생겼지만 이 아이 역시 몇 주 살지 못하고 죽고 맙니다. 불행은 멈추지 않고

34살에도 같은 일이 반복되었습니다. 연속해서 세 명의 아이를 하늘로 보낸 렘브란트. 겪어보지 않고서는 상상조차 하기 어려운 아픔일 것입니다. 이 작품은 바로 이런 시기에 그려진 자화상입니다.

그런데 얼굴에 고통이 드러나진 않았습니다. 너무 큰 슬픔을 견디다 못해 가슴 깊이 묻어버린 것일까요? 하지만 슬픔이 사라진 것은 아닙니다. 이후에 그려진 작품에 대부분 반영되었기 때문입니다.

내면을 그리다

루브르에 있는 마지막 자화상을 감상하겠습니다. 54살의 렘브란트가 그린 자화상입니다. 분위기가 확 달라졌습니다. 많이 초라해진 것처럼 보이십니까? 나이가 들어서 그런 것이 아니라 남에게 잘 보이고 싶은 생각이 사라진 것이죠. 옷도 따로 꾸며 입지 않았습니다. 그림을 그리다 문득 거울에 비친 자신을 그렸습니다.

렘브란트는 우리를 물끄러미 바라봅니다. 하지만 사실 그는 거울 속의 자기 자신을 응시하고 있는 것입니다.

34살까지 연이어 세 아이를 잃어버린 렘브란트는 35살에 더

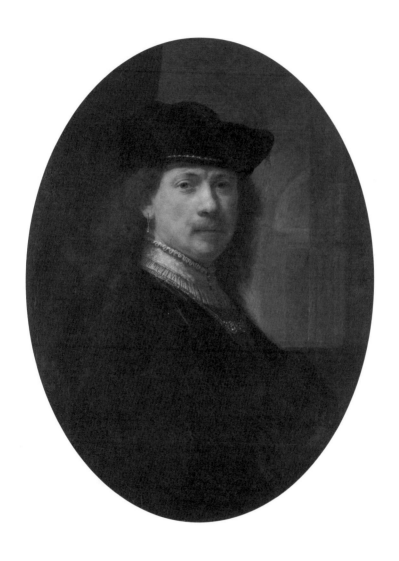

렘브란트 하르먼스 판 레인, 〈건축물을 배경으로 챙 없는 모자를 쓴 렘브란트〉, 1637

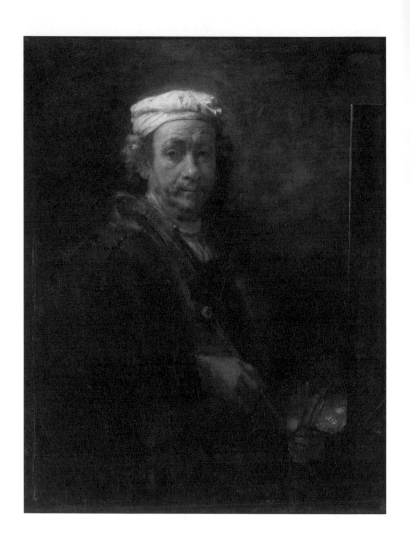

렘브란트 하르먼스 판 레인, 〈화판 앞의 화가의 초상〉, 1660

충격적인 일을 겪었습니다. 사랑하는 아내 사스키아가 폐병으로 세상을 떠난 것입니다. 아내를 잃은 슬픔은 시간이 흐른다고 해서 잊히는 것이 아니었습니다. 렘브란트의 삶을 송두리째 바꿔놓았고, 그림 역시 크게 변했습니다. 내면을 그리기 시작한 것입니다. 그래서 미술 전문가들은 후기 작품에 더 높은 점수를 줍니다. 당시에는 평가가 좋지 못했습니다. 사람들은 렘브란트가 그림을 이전처럼 잘 그리지 못한다고 수군댔습니다. 하지만 렘브란트는 다시 예전으로 돌아갈 수 없었습니다.

렘브란트는 빛과 자화상 그리고 파란만장한 삶으로 유명합니다. 모든 것이 섞여 렘브란트라는 대가가 탄생했습니다. 작품은 작가가 만드는 것이 아닙니다. 작가가 녹아든 것이죠.

성모와 아기 예수의
다정한 한때

세례 요한과 함께 있는 성모와 아기 예수

라파엘로 산치오 | 1483-1520

도슨트 듣기

유물을 바라보는 시각, 미술을 바라보는 시각

뮤지엄을 한국어로 번역하면 미술관 또는 박물관이 됩니다. 그래서 루브르도 '루브르 미술관'으로도 불리고 '루브르 박물관'으로도 불립니다. 두 가지 성격을 모두 갖고 있기 때문에 어느 한쪽으로 규정하긴 어렵습니다.

지금까지 우리는 미술품을 대하는 입장으로 작품을 감상해 왔습니다. 그런데 이번에는 유물을 바라보는 시각 반, 미술을 바라보는 시각 반 이렇게 나누어 감상해볼까 합니다. 왜냐하면 소개할 작품이 성모자상이기 때문입니다. 성모자상은 아주 오래전부터 유물의 성격이 있었습니다.

기독교가 생긴 후 신자들은 기도를 할 때 볼 수 있는 그림이 필요했습니다. 평소에도 수시로 보면서 위로받을 수 있는 그림이 필요했습니다. 이런 요구로 생겨난 것이 성화입니다. 성화 중에서도 가장 인기 있던 것이 성모자가 나오는 작품이었습니다.

성모자상은 마음을 지켜주는 방패 같은 역할을 하기도 했습니다. 그래서 왕이나 귀족뿐 아니라 일반 시민들도 성모자상을 집에 걸어두고 싶어했습니다.

왜 성모자상일까

　그렇다면 많은 성화 중에서 왜 성모자상이었을까요? 먼저 성모자상에 등장하는 예수는 어린 예수, 즉 가장 순수한 모습의 예수입니다. 바라볼수록 편안해지죠. 그리고 성모 마리아는 종교적으로 가장 이상적인 인간의 표상입니다. 두 인물이 함께 등장하는 작품이니 인기가 있을 수밖에 없습니다.

　그런데 성모자상 중에서도 최고로 꼽히는 작품이 있었습니다. 경제적으로 여유가 있는 사람이라면 모두 이 작품을 원했습니다. 바로 라파엘로의 〈세례 요한과 함께 있는 성모와 아기 예수〉입니다. 작품을 보면, 빨간색 원피스 위에 파란 옷을 두른 성모가 앉아있습니다. 금발 머리를 단정하게 묶은 그녀는 앳되고 순수해 보입니다. 아이를 낳았지만 순결함을 잃지 않은 동정녀이기 때문일 것입니다. 그녀는 아기 예수와 눈을 마주치고 있는데 웃지는 않습니다. 평범한 엄마라면 아기와 눈 마주치는 순간부터 웃음을 참을 수 없을 테지만 그녀의 아기는 예수 그리스도입니다. 눈맞춤 자체가 이미 고결한 대화라고 할 수 있습니다.

　마리아 옷에 쓰인 파란색은 구원의 교회를, 빨간색은 예수의 죽음을 상징합니다. 예수의 죽음을 통해 인간은 구원을 받게 되는 것이죠. 성모와 아기 예수는 그에 대해 대화를 나누는 듯

라파엘로 산치오, 〈세례 요한과 함께 있는 성모와 아기 예수〉, 1507-1508

합니다.

오른쪽 아래 한 아기가 또 있는데, 세례 요한입니다. 그를 상징하는 가죽 털옷을 입었고, 아직 아기인 만큼 가느다란 십자가를 어깨에 걸치고 있습니다. 아기 세례 요한은 성모와 아기예수가 눈빛으로 나누는 대화를 경청하고 있습니다. 또 훗날 예수가 십자가에 못 박힐 것을 알고 무릎을 꿇었습니다. 그들의 숭고함에 경의를 표하는 것입니다.

이제 유물을 대하는 시각으로 작품을 살펴보시죠. 당장 내일이 불안하던 중세. 그 시대 사람들은 어떤 마음으로 성모자상을 집에 걸어두었을까요?

화가 라파엘로는 성모자상을 특히 잘 그렸던 화가로, 앞서본 작품과 지금 살펴보려고 하는 두 작품도 23-24살경 피렌체에서 그린 작품입니다. 〈세례 요한과 함께 있는 성모와 아기 예수〉는 루브르 박물관에 전시된 작품, 성모자와 세례 요한, 도요새를 그린 〈도요새와 함께 있는 성모〉는 우피치 미술관에 있는 작품입니다. 나머지 하나는 〈초원의 성모〉라는 작품으로, 빈미술사 박물관에 있습니다.

우피치 미술관과 빈 미술사 박물관 작품

루브르에 전시되어 있는 작품은 앞에서 다루었으니 두 작품을 살펴보겠습니다.

〈도요새와 함께 있는 성모〉를 보면, 털옷을 입은 세례 요한이 도요새를 들고 아기 예수에게 뭔가 말하고 있습니다. 예수는 오른손으로 도요새를 감싸며 세례 요한의 눈을 지그시 바라봅니다. 성모는 둘을 내려다보고 있죠. 여기서 도요새는 가시 면류관 수난을 상징합니다. 아기 예수가 도요새를 쓰다듬는 것은 그것을 받아들이겠다는 뜻입니다. 성모가 읽고 있는 것은 예수가 겪어야 할 고난에 대한 이야기가 담겨 있는 책으로, 앞으로 벌어질 일을 미리 들여다보고 있는 것입니다.

〈초원의 성모〉는 세례 요한과 아기 예수가 마주 보고 있고, 성모가 그 둘을 바라보는 구도입니다. 세례 요한과 아기 예수 사이에 가느다란 십자가가 있습니다. 세례 요한은 두 손으로 건네고 예수는 한 손으로 잡았습니다. 십자가에 못 박히게 될 예수의 잔혹한 운명에 대해 세례 요한이 걱정하자, 예수가 괜찮다고 하는 장면입니다. 자세히 보면 아기 예수가 한 발을 앞으로 내딛고 있죠? 조금도 두렵지 않다는 뜻입니다. 그것을 성모가 감싸고 있습니다.

라파엘로는 이렇게 성모와 아기 예수와 세례 요한을 등장시

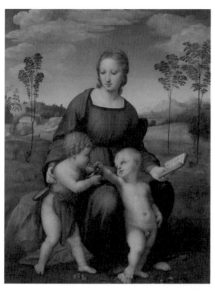

위 | 라파엘로 산치오, 〈도요새와 함께 있는 성모〉, 1507
아래 | 라파엘로 산치오, 〈초원의 성모〉, 1506

킨 다음 세 인물이 십자가의 죽음에 대해 대화한다는 설정으로 작품을 그렸습니다. 사실 이것은 성경에 나오는 장면은 아닙니다. 라파엘로가 상상해서 만들어낸 것이죠.

세 작품은 모두 삼각형 구도를 가지고 있습니다. 삼각형은 대단한 안정감을 줍니다. 배경은 넓은 호수가 있거나 물이 흐르는 초원을 선택했습니다. 초원만큼 마음을 평안하게 하는 것도 드물죠. 하늘 역시 다르지 않습니다. 파란 하늘에 떠다니는 뭉게구름은 마음을 맑게 해줍니다.

라파엘로는 복잡한 스토리나 너무 무겁고 성스러운 이야기는 소재로 채택하지 않았습니다. 담백한, 누가 언제 보아도 친근한 이야기를 작품에 담았습니다. 내용은 분명 성화인데, 엄마와 아기의 다정한 한때를 보는 것도 같고, 서정적인 풍경화를 보는 것도 같습니다.

마지막으로 라파엘로의 솜씨를 좀 더 자세히 보죠. 성모는 풋풋한 인상을 하고 있습니다. 얼굴은 하얗고, 볼은 발그레하게 표현되었습니다. 시선은 관람객을 향하는 것이 아니라 아기 예수나 세례 요한을 바라보고 있습니다. 성모가 우리를 바라보고 있었다면 더 인상적일 수도 있겠지만, 지금처럼 편안한 느낌을 주진 않았을 것입니다. 관람객을 위한 라파엘로의 배려라고 할 수 있겠죠.

채색은 어떤가요? 성모와 아기 예수, 세례 요한의 피부 톤이 매우 부드럽게 그려져 있습니다. 라파엘로의 탁월한 채색 솜씨 덕분입니다. 성모의 파란 치마는 마음이 씻겨 나가는 듯 시원합니다. 그런데 〈세례 요한과 함께 있는 성모와 아기 예수〉의 파란색은 왠지 좀 부족한 느낌입니다. 그것은 라파엘로가 그리지 않아서 그렇습니다. 미완성 작품으로 남은 것을 화가 리돌프 데 기를란다요(Ridolfo di Ghirlandaio)가 마무리한 것이죠.

왜 많은 사람이 라파엘로를 좋아할 수밖에 없었을까요? 또 중세 사람들에게 성모자상은 어떤 의미였을까요? 질문에 대한 답을 찾으셨나요?

모든 은총을
독차지한 화가

친구와 함께 있는 자화상

라파엘로 산치오 | 1483-1520

도슨트 듣기

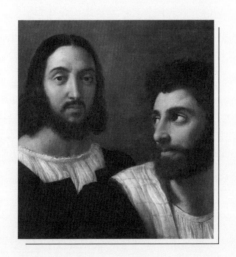

우아한 라파엘로

보통 화가를 설명할 때 실력이나 개성을 내세우는 것이 일반적인데 라파엘로의 경우는 특이하게도 그의 우아한 성격에 대해서 자주 언급됩니다. 성격이 좋으면 그림도 잘 그릴 수 있을까요? 의외로 답은 '그렇다'입니다. 최초의 미술사학자라고 할 수 있는 조르조 바사리(Giorgio Vasari)는 라파엘로를 이렇게 소개합니다.

가끔 하늘은 한 사람에게 끝도 없는 선물을 준다. 여러 사람이 나누어 받아야 할 은총을 라파엘로는 혼자 다 받았다. 그는 겸손하고 친절했다. 아름답고, 온화하고, 상냥할 뿐 아니라 부드러움도 갖추었다. 이런 사람은 누구에게나 즐거움을 주는 법이다.

조르조 바사리는 아부를 즐기는 사람도 아니었고, 좋은 그림을 분석해서 화가가 어떤 방법으로 그렸는지 연구했던 학자였습니다. 그가 내린 결론은 라파엘로의 겸손함이 좋은 그림의 원천이었다는 것이죠.

라파엘로가 17살 무렵에 그린 자화상을 봅시다. 그는 11살에 도제 생활을 시작했고, 실력을 인정받아 17살에 장인이 되었습니다. 어린 나이에 성공했으니 자신감이 은근히 배어나오거나 거만함이 내비칠 수 있는데 작품에는 그런 느낌이 전혀

라파엘로 산치오, 〈자화상〉, 1500-1501

없습니다. 어느 한 곳을 강조하거나 힘주어 그리는 대신, 전체적으로 차분하고 부드러운 느낌이 들도록 했습니다. 순수하고 온화한 성격이 전해지는 듯합니다.

보통 자화상은 거울을 보고 그리는데, 라파엘로는 자신과 눈도 맞추지 않았습니다. 17살의 어린 장인은 수줍음이 많았던 것 같습니다.

그렇다면 겸손함과 작품의 완성도는 어떤 관계가 있을까요? 겸손은 자신을 낮추고 상대방을 존중하는 태도입니다. 사람은 누구에게나 장점이 있습니다. 그것을 보려면 마음을 열어야 하죠. 거만하다는 것은 남들을 깔보는 태도이고, 그런 눈으로는 아무것도 볼 수 없습니다. 오로지 자신만 보일 뿐입니다. 우리 눈은 보고 싶은 것만 봅니다. 거만한 태도는 주위를 살피지 못하니 손해일 수밖에 없습니다. 반면 겸손은 다른 사람들의 장점을 볼 수 있다는 이점이 있습니다.

성품이 겸손했던 라파엘로는 여러 천재들의 장점을 스펀지처럼 흡수했습니다. 그리고 한 차원 더 발전시킵니다. 당대 최고의 화가이자 스승이었던 피에트로 페루지노(Pietro Perugino)를 단기간에 뛰어넘었습니다. 페루지노와 라파엘로가 그린 〈성모 마리아의 결혼〉을 한번 비교해보겠습니다.

황금전설 속 마리아와 요셉의 결혼식

〈성모 마리아의 결혼〉은 예수의 부모인 마리아와 요셉의 결혼식을 묘사한 작품입니다. 성경에는 나오지 않지만,《황금전설》[성인(聖人)들에 대한 전설을 정리한 책으로, 중세 유럽 가톨릭교회에 널리 퍼졌음]이라는 책에는 마리아와 요셉의 결혼식에 대한 언급이 있습니다. 이야기를 간단히 소개하자면 다음과 같습니다.

기도를 하던 제사장들에게 신의 계시가 내려왔습니다. "구혼자들에게 막대기를 들고 오도록 하라. 한 남자의 막대기에 꽃을 피울 테니 그와 마리아를 결혼시켜라"라는 내용이었죠. 결혼식이 예정된 날, 많은 남자들이 막대기를 들고 성소 앞에 모였습니다. 요셉도 그중 하나였습니다. 하지만 나이가 많았던 그는 자신이 선택될 거라고는 생각지 못했습니다. 그런데 놀랍게도 요셉의 막대기에서 꽃이 피어납니다. 요셉은 얼떨떨해하면서도 마리아에게 반지를 끼워주었고, 사제는 결혼을 선언했습니다. 막대기를 들고 온 나머지 다른 남자들은 크게 실망했습니다. 경쟁자라고 여기지도 않았던 남자가 선택을 받았으니 더 그랬겠죠. 한편 여인들은 마리아를 축하해주었습니다.

두 작품의 구성은 비슷합니다. 멀리 성전이 보이고, 중간에 광장이 있고, 맨 앞에는 결혼식 장면이 그려졌습니다. 우선 성

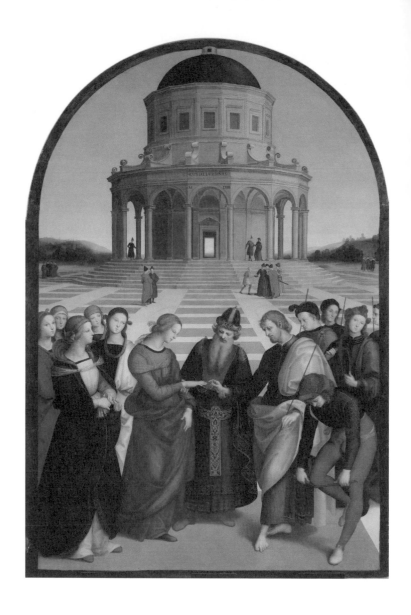

라파엘로 산치오, 〈성모 마리아의 결혼〉, 1504

피에트로 페루지노, 〈성모 마리아의 결혼〉, 1500-1504

전을 비교해보면, 페루지노는 성전을 강조하려고 크게 그렸습니다. 그러다 보니 전경의 결혼식과 비중이 비슷해졌습니다. 모양도 독특합니다. 각이 심하고 돔이 세 개나 올라가 있습니다. 관람객의 시선을 사로잡으려는 욕심이 보입니다. 하지만 과유불급이라고 해야 할까요? 오히려 집중하기가 어렵습니다. 결혼식이 주인공인지 성전이 주인공인지 알 수가 없죠. 더구나 중간에 위치한 광장의 면적이 좁아 결혼식과 성전이 한 덩어리로 보입니다.

라파엘로의 작품은 다릅니다. 결혼식 장면과 성전 사이에 충분히 간격을 주었습니다. 성전에 대한 묘사도 부드러운 다각형으로 되어 있어 눈이 부담스럽지 않습니다. '이 작품의 주인공은 성전이 아니다. 결혼식 장면이다'라고 미리 밝힌 것이죠. 광장의 면적이 커진 만큼 허전해 보이지 않도록 바닥에 무늬를 그려넣고 인물을 적당히 채웠습니다. 결과적으로 작품이 안정적인 삼각 구도를 이루면서 시선이 부드럽게 이어집니다. 얼핏 보면 페루지노의 작품과 비슷해 보이지만 '조화'의 측면에서 보면 하늘과 땅 차이라고 할 수 있습니다.

결혼식 장면을 좀 더 자세히 보면, 인체를 그리는 실력에서 차이가 납니다. 페루지노는 딱딱하지만 라파엘로는 물결처럼 흐르는 듯한 느낌을 주죠. 당시 이런 실력이면 해부학에 정통한 것은 물론, 스승 페루지노의 장점만이 아닌 외부 대가들의

장점도 흡수했다고 볼 수밖에 없습니다.

이번에는 요셉과 막대기를 보시죠. 페루지노가 그린 막대기에 핀 꽃은 배경이 밝은 베이지색입니다. 꽃이 확실히 보입니다. 하지만 라파엘로가 그린 막대기 꽃의 배경은 뒤에 선 남자의 붉은 옷입니다. 크기도 작다 보니 은은하게 보입니다. 세련미의 차이라고 할 수 있습니다. 세련되지 못한 화가들은 하나하나 다 튀게 그립니다. 그래서 작품이 산만해집니다.

스토리 구성 실력을 한번 볼까요? 라파엘로 작품의 오른편 아래에는 한 남자가 한발 앞으로 나와서 큰 동작으로 막대기를 부러뜨리고 있습니다. 선택되지 못해서 화풀이를 하는 것으로 보입니다. 그런데 너무 눈에 띄게 그렸죠? 특히 빨간 바지가 눈부실 정도입니다. 이 부분이 작품의 유머이자, 포인트라고 할 수 있습니다. 포인트는 확실하게 주어야 합니다. 어설프면 어정쩡해집니다. 페루지노의 것처럼 말이죠. 이렇듯 라파엘로의 겸손한 성격은 주변의 장점을 받아들이는 토대가 되었고, 성실하게 공부할 기회를 주었습니다.

친구와 함께 있는 자화상

루브르에서 만나볼 라파엘로의 작품은 〈친구와 함께 있는

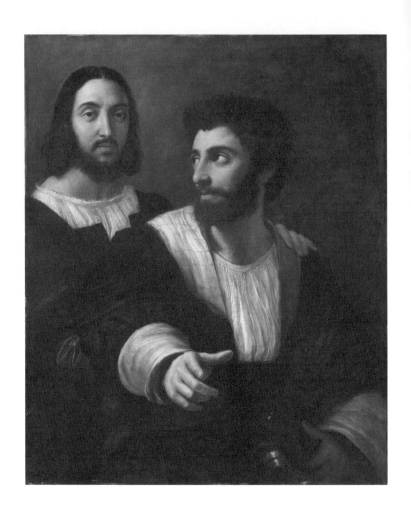

라파엘로 산치오, 〈친구와 함께 있는 자화상〉, 1518-1520

자화상〉입니다. 그림에 관심이 있는 분이라면 특이한 작품이라
는 생각을 할 것입니다. 자화상은 대개 혼자 있는 자신을 그리
는데 이 작품은 친구를 함께 그렸습니다. 심지어 친구가 자신보
다 앞에 있죠. 친구의 시선도 정면을 바라보는 것이 아니라 라
파엘로를 향하고 있습니다. 손으로는 어딘가를 가리키면서 말
이죠.

작품을 보면 볼수록 라파엘로가 독특한 화가라는 생각이
듭니다. 다만 분명한 것은 자기밖에 모르거나, 잘난 척하는 화
가는 아니었다는 점입니다. 라파엘로의 최대 걸작이라고 할 수
있는 〈아테네 학당〉과 〈교회에서 추방되는 헬리오도로스〉를
보면 알 수 있습니다.

〈아테네 학당〉에는 많은 사람들이 등장하는데, 대부분 플라
톤, 소크라테스, 아리스토텔레스 같은 위대한 사람들입니다. 더
군다나 바티칸 궁전의 벽화이니 '나를 모델로 한 사람 정도 그
려볼까?' 욕심이 생길 만하죠. 실제로 플라톤의 모델로는 선배
화가 레오나르도 다 빈치를, 헤라클레이토스의 모델로는 미켈
란젤로를 그려 넣었습니다. 라이벌이라고도 할 수 있는 그들을
중앙에 넣어준 것이죠. 그렇다면 자신은 어디에 그렸을까요?
오른편 모퉁이를 자세히 보면 작게 그려진 라파엘로를 찾을 수
있습니다.

〈교회에서 추방되는 헬리오도로스〉도 비슷합니다. 자신을

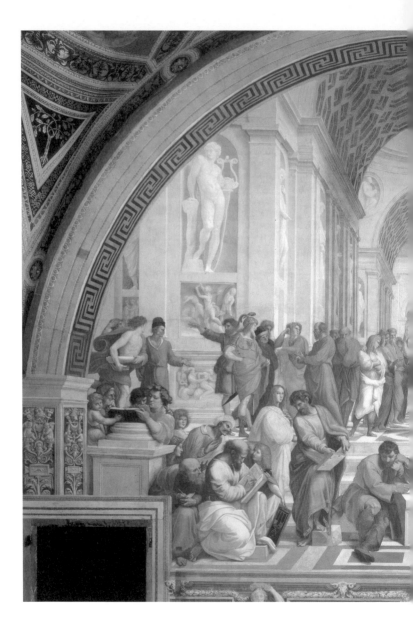

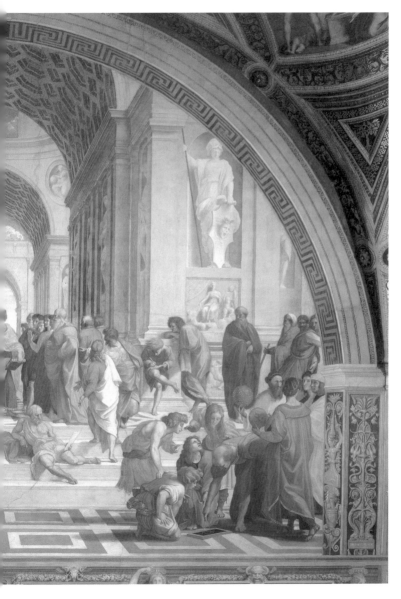

라파엘로 산치오, 〈아테네 학당〉, 1510-1511

라파엘로 산치오, 〈교회에서 추방되는 헬리오도로스〉, 1511-1512

등장시켰지만 가마꾼으로 그려 놓았습니다. 사제, 기사, 시민 등 다양한 계층의 인물이 나오는 그림에 자신을 가장 낮은 가마꾼으로 표현한 것이죠. 확실히 그는 자기 자신을 내세우는 스타일은 아닌 것으로 보입니다.

라파엘로가 위대한 화가가 된 데에는 확실히 겸손한 인품이 도움이 된 것으로 보입니다. 예의바른 성격 덕분에 주변 사람의 사랑을 독차지하기도 했습니다. 실력으로도, 인간성으로도 인정을 받았으니 참 부러운 사람이죠?

초상화는
인물이 돋보여야 한다

발다사레 카스틸리오네의 초상

라파엘로 산치오 | 1483-1520

도슨트 듣기

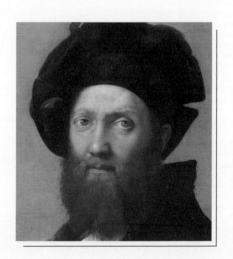

인물을 묘사하는 그림, 초상화

초상화는 단순하게 보면 '인물의 외모를 묘사한 그림'이라고 설명할 수 있습니다. 하지만 한 발 더 들어가면 복잡해집니다. 같은 사람이라도 기분에 따라 표정이 달라지는데 어떤 표정을 그려야 할까요? 머리 모양이나 의상, 소품 등을 어떻게 꾸며야 할까요? 겉모습만 그린다고 해서 끝이 아니죠. 인물의 내면은 어떻게 표현해야 할까요? 초상화 한 점을 제대로 그리기 위해서는 고민해야 할 것이 무수히 많습니다. 그래서 화가들은 자기 방식대로 초상화를 그리기가 쉽습니다. 하지만 그렇게 되면 인물보다는 화가가 주목 받기 쉽습니다. 그리는 사람의 개성이 들어가기 때문입니다.

이번에 살펴볼 초상화는 다른 작품들과 좀 다릅니다. 인물이 중심이 되고, 돋보입니다. 화가의 개성은 거의 드러나지 않습니다. 바로 르네상스의 거장 라파엘로의 작품이죠. 마침 그가 그린 초상화 〈발다사레 카스틸리오네의 초상〉이 루브르 박물관에 있습니다.

작품을 한번 볼까요? 사진을 보는 듯 사실적으로 그려져 있습니다. 완벽한 실력 덕분에 어색함이나 불편함 없이 그림 속으로 빠져들 수 있습니다. 르네상스 작품인데 말이죠. 라파엘로의 천재성을 확인할 수 있는 대목입니다.

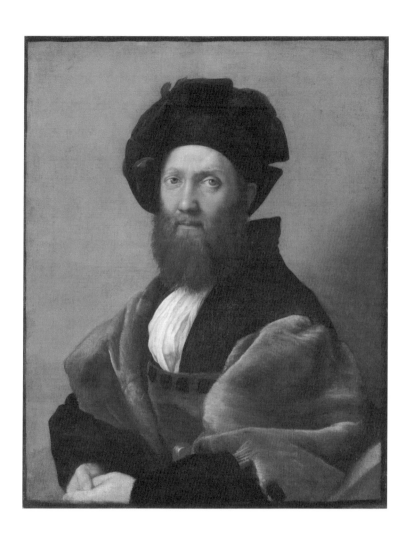

라파엘로 산치오, 〈발다사레 카스틸리오네의 초상〉, 1514-1515

인물을 보면, 중년 남자가 매우 진지한 표정을 짓고 있습니다. 조급해하거나 서두르는 기색 없이, 차분히 정면을 응시하고 있습니다. 과장해서 자신을 드러내려고 하지도 않습니다. 그런데 남자의 파란 눈동자에서 왠지 모를 고뇌가 전해집니다. 적당한 힘으로 다물고 있는 입에서는 깊이가 느껴집니다.

인물은 가만히 앉아있지만 표정을 보면 우리에게 먼저 다가오는 것 같습니다. 하고 싶은 말이 있는 것처럼 보이죠. 어떤 사람인지, 무슨 일을 하는 사람인지 궁금해집니다.

시선을 옮겨봅시다. 머리카락 한 올 빠져나오지 않은 터번 위로 보석으로 장식된 베레모를 썼습니다. 단정하고 엄격한 성격을 지닌 부유층인 것 같습니다. 턱의 수염도 잘 정리되어 있습니다. 턱수염은 위엄의 상징이지만 관리가 쉽지 않죠. 남자의 부지런함 혹은 깔끔함을 읽을 수 있습니다.

의상을 보면 하얀 블라우스를 입고 그 위에 몸에 잘 맞는 깃 높은 상의를 입었습니다. 그리고 회색빛 모피를 둘렀습니다. 가슴에 두른 모피에는 검은색 장식이 달려 있습니다. 한마디로 격식에 완벽히 맞춘 코디라고 할 수 있습니다. 남자는 배색을 고민할 만큼 감각적이고, 세련된 취향을 가졌습니다. 과장되고 튀는 것보다는 우아함과 품위에 더 가치를 두는 것 같습니다.

작품을 감상하는 동안 우리는 초상화의 주인공에 몰입하게 되었습니다. 화가가 누구인지는 관심 밖의 일이 되어버렸죠. 이

것이 라파엘로 스타일의 초상화이고, 라파엘로가 뛰어나다는 증거입니다.

궁정인 발다사레 카스틸리오네

그러면 주인공 발다사레 카스틸리오네가 누군지 알아볼까요? 그는 궁정인입니다. 르네상스 시대, 성은 침략자들로부터 인명과 재산을 보호하기 위한 방어진지였습니다. 성 안에는 군주가, 성 밖에는 시민들이 살았죠. 군주를 보좌하며 성에서 생활했던 사람들이 궁정인입니다. 그들은 군주를 도와 전쟁을 승리로 이끌기도 하고, 국력을 키울 아이디어를 내기도 했습니다. 지금으로 보면 정치가라고 할 수 있는데, 그렇다고 정치만 한 것은 아니었습니다. 예술가도 되어야 했고, 문학가도, 체육인도, 지식인도 겸해야 했습니다. 왜냐하면 모든 사회발전의 시작이 궁정에서부터 이루어졌기 때문입니다. 그러니 모든 분야에 교양을 갖춘 지식인 혹은 삶의 방향을 제시할 수 있을 정도의 지혜를 가진 사람 정도는 되어야 했죠.

발다사레 카스틸리오네는 이처럼 궁정생활을 하는 사람이었습니다. 여러 궁정을 다니며, 군주에게 조언도 해주고, 말상대도 해주고, 좋은 외교관계도 맺게끔 도와주었습니다. 세계적으

로 유명한 《궁정인》(Cortegiano, 1528)이라는 책을 쓰기도 했습니다. 카스틸리오네는 이 책에서 궁정인이 갖추어야 할 소양에 대해 다음과 같이 말했습니다.

궁정인은 외모는 준수하고 첫인상이 좋아야 하며 겸손해야 한다.

신체 단련과 운동을 통해 강한 체력을 갖춰야 하고 민첩한 행동을 취할 수 있어야 한다.

경우에 따라 전략과 전술을 짤 수 있을 정도로 다양한 지식을 습득해야 한다.

유창한 말솜씨로 자신의 의사를 논리적으로 설명할 수 있고, 상대방을 설득할 능력이 있어야 한다.

문학을 이해하며 글 또한 잘 써야 한다.

예술을 사랑하고 가치를 진정 알아야 한다.

토론의 분위기를 밝게 만들고 다른 사람에게 즐거움을 줄 수 있어야 하며 이를 위한 적절한 유머와 위트가 있어야 한다.

지금까지 알아본 것을 토대로 작품을 다시 봅시다. 발다사레 카스틸리오네가 잘 그려져 있나요? 잘 정돈된 준수한 외모, 곧게 앉은 자세, 누구든 설득할 것 같은 눈빛, 세련된 의상. 라파엘로는 그 모든 것을 조화롭게 그렸습니다. 〈발다사레 카스틸리오네의 초상〉은 라파엘로의 초상화 중에서도 최고로 꼽힙니다. 그래서 후대 화가들도 많이 따라 그렸습니다.

사람이라면 자신을 돋보이게 하고 싶은 욕심이 있습니다. 하지만 도가 넘으면 상대방에게 불쾌감을 줍니다. 적절한 선을 지키는 것이 참 힘든데 라파엘로는 그것을 가장 잘했던 화가입니다. 그래서 그의 작품은 늘 주인공을 돋보이게 합니다.

60년간 풍경화만
고집한 대가

망트의 다리

장 바티스트 카미유 코로 | 1796-1875

도슨트 듣기

일흔이 넘어 돌아보다

이번에 함께 살펴볼 작품은 카미유 코로가 그린 〈망트의 다리〉입니다. 정면에 작은 강(센강)이 흐르고, 화가는 강을 보며 건너편 풍경을 그렸습니다. 강 위로 가로지르는 베이지색 다리가 바로 '망트의 다리'입니다. '망트'는 이곳의 지명인데, 파리에서 북서쪽으로 50km쯤 떨어진 작은 도시입니다. 복잡한 대도시에서 벗어나 한적함을 즐기려는 사람들이 찾던 곳입니다.

카미유 코로가 이곳을 찾았을 때는 일흔이 넘었을 때였습니다. 젊은 시절에는 그림 여행을 좋아해 이곳저곳을 다녔으나 이제는 거동이 불편해져서 많이 돌아다닐 수 없는 상태였죠. 그래서 계획한 여행을 취소하고 망트에 머물며 산책 겸 그림 그리기를 즐겼습니다.

이번에는 코로가 그린 〈망트의 다리〉와 다른 작품을 동시에 감상해보겠습니다. 이 작품의 제목도 〈망트의 다리〉입니다. 포르투갈 리스본에 있는 굴벤키안 미술관에 전시되어 있는 그림이죠.

작품을 그린 위치는 비슷해 보입니다. 자세히 살펴보면, 루브르 박물관의 작품은 겨울이 갓 지난 봄을 그렸습니다. 나무가 아직 앙상합니다. 하지만 새싹과 풀밭을 보면 봄이 오는 중임을 알 수 있습니다. 시간은 이른 아침으로, 화면에 은은한 회색

빛이 돕니다.

굴벤키안 미술관의 작품은 계절이 변한 뒤에 그린 듯합니다. 나무가 울창해졌고, 풀밭이 더 파래졌습니다. 전경에 개와 함께 산책 나온 엄마, 아기가 보이고 강 건너에서 여자들이 빨래하는 것을 보아 날씨가 한결 따뜻해졌나 봅니다. 시간은 늦은 오후로, 해가 뉘엿뉘엿 지고 있습니다. 덕분에 화면에는 따뜻한 황금빛이 흐릅니다.

이렇게 비슷한 위치에서 그린 작품을 동시에 보여드리는 것은 여러분의 안목을 좀 더 깊게 해드리고 싶어서입니다. 이 정도의 작품을 미술관에서 보게 되면 스쳐 지나가기 쉽습니다. 내용이 특이한 것도 아니고, 작품 크기도 그다지 크지 않기 때문입니다. 하지만 오늘은 집중해서 보시죠.

망트의 다리

루브르 박물관의 〈망트의 다리〉는 먼저 가로지르는 선들을 많이 사용했습니다. 전경의 네 그루의 나무에 주목해보세요. 땅부터 하늘까지 치솟았습니다. 그것도 아주 리드미컬합니다. 오른편 굵은 나무는 약간 사선으로 올라갔고, 왼편 가느다란 나무는 곡선으로 올라갔습니다. 그리고 가운데 두 나무는 조

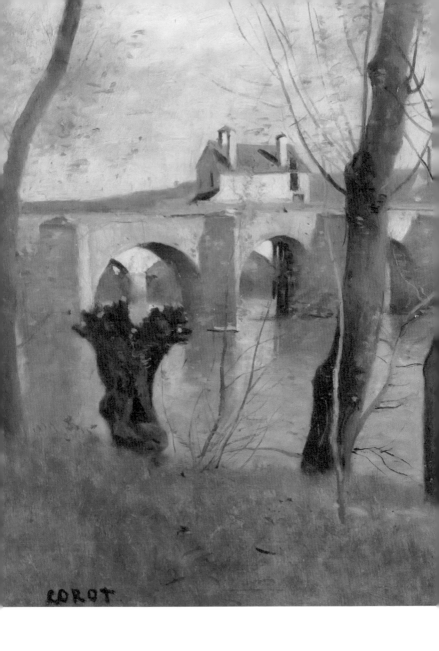

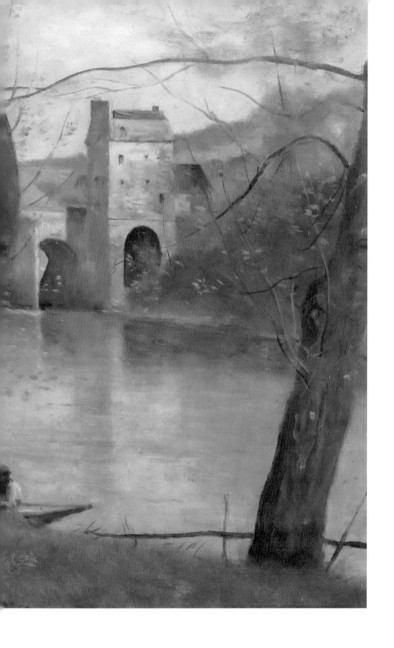

장 바티스트 카미유 코로, 〈망트의 다리〉, 1868-1870

화를 이루며 호리병 모양으로 쌍을 이루어 올라갔습니다. 보통 그림에 이런 굵은 선을 사용하면 힘차 보이기는 하지만 나중에 다루기 힘들어집니다. 화면이 잘리는 듯한 부작용이 있기 때문입니다. 하지만 카미유 코로는 주저하지 않고 사용하였습니다.

그는 나무들 밑에 다시 사선을 하나 그립니다. 화면 아래 풀밭이 그것입니다. 그랬더니 서로 조화를 이루며, 인상적이면서도 부드러운 매력적인 풀밭과 나무 네 그루의 전경이 완성되었습니다.

그다음 코로는 왼편 가는 나무와 중간에 호리병 모양으로 올라간 나무 사이에 밑동만 있는 어두운 색 나무를 그려 넣었습니다. 균형을 잡은 다음 포인트를 준 것이죠. 이런 요소가 단조로움을 해소하며 전체를 연결합니다.

이 작품의 주인공은 '망트의 다리'입니다. 아치로 지어진 망트의 다리는 아름다울 수밖에 없습니다. 아치는 고대 그리스 로마 시대부터 사용하던 양식으로, 이상적인 비율을 중요하게 여겼습니다. 비율이 맞지 않으면 아치는 바로 설 수 없죠. 그런 균형이 우리 눈에 아름답게 비칩니다.

카미유 코로는 다리가 더욱 아름답게 보이는 위치를 찾았습니다. 그림에서와 같이 약 45도쯤 되는 곳이죠. 아치는 총 여섯 개가 보이도록 했는데, 덕분에 다리는 아침의 부드러운 햇살을 받은 하얀 면과 어두워지는 그림자가 교차되며 아름다움을 드

러냅니다.

물살이 없고 잔잔하게 흐르는 강, 멀리 보이는 산등성이는 다리를 더욱 빛나게 하는 '조연'입니다. 구도를 보면 망트의 다리는 화면을 가로지르는 직선, 아래쪽의 풀밭은 사선으로 되어 있습니다. 산등성이는 다시 사선으로 그려졌죠. 그림을 가로지르는 직선과 사선을 이렇게 많이 쓰면서도 부드러운 풍경을 만들어낼 수 있다니, 참 대단합니다.

카미유 코로는 스스로 말했듯이 포인트를 좋아합니다. 이번 작품의 포인트는 작은 배에 타고 있는 어부입니다. 포인트는 크다고 눈에 띄는 것은 아닙니다. 작고 강렬해야 합니다. 그래서 어부에게 빨간 모자를 씌워주었습니다.

카미유 코로는 풍경화만 60년을 그렸습니다. 뛰어난 화가가 한눈팔지 않고 평생 한길만을 걸었습니다. 이 정도면 그 감각은 우리의 상상을 뛰어넘게 됩니다. 작품 속 요소 하나하나가 철저히 의도되고 계산된 것이라는 말이죠.

카미유 코로는 '풍경을 그릴 때 정확한 진실을 그려야 하지만 자신이 느낀 감정을 반드시 그려 넣어야 한다'고 생각했습니다. 망트의 다리 사진에 코로가 느꼈던 감동을 덧씌우면 〈망트의 다리〉가 된다고 할 수 있습니다. 반대로 〈망트의 다리〉에서 사진을 제하면 온전한 코로의 감정이 남겠고요.

장 바티스트 카미유 코로, 〈망트의 다리〉, 1868-1870

그럼 이제 굴벤키안 미술관의 〈망트의 다리〉와 비교해볼까요? 이제 왜 루브르 박물관에 전시된 작품이 찬사를 받는지 이해가 되시나요?

굴벤키안 미술관의 것도 아름답지만 이 작품은 화면을 가로지르는 어떤 직선도, 곡선도 없습니다. 비교적 단조롭게 그려져 있습니다. 감정적 어우러짐도 덜하고 포인트도 없습니다. 하늘은 하늘대로 아름답고, 나무는 나무대로 아름답습니다. 멋지긴 하지만 감동이 덜한 것은 분명합니다.

루브르에 있는 〈망트의 다리〉는 카미유 코로가 그린 3,000여 점의 풍경화 중에서도 최고로 인정받는 작품입니다. 이런 편안하고 부드러운 인상의 작품은 미술관에 가서도 스쳐 지나가기 쉽습니다. 앞으로는 저와 감상했던 것처럼 마음먹고 뚫어지게 감상해보세요. 그러다 보면 전에는 느낄 수 없었던 감동이 찾아올 것입니다. 그 과정에서 여러분의 미감은 한층 깊어질 것입니다.

인간과 자연의
평화로운 공존

샤르트르 대성당

장 바티스트 카미유 코로 | 1796-1875

도슨트 듣기

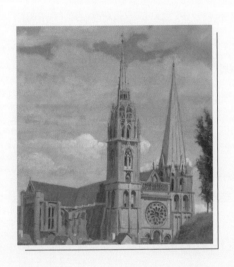

샤르트르 대성당

〈샤르트르 대성당〉은 카미유 코로가 34살에 그린 작품으로, 생애 전반기 작품 중 최고라는 평가를 받습니다. 작품을 보면, 먼저 커다란 성당이 눈에 들어옵니다. 바로 샤르트르 대성당이죠. 1145년 짓기 시작한 고딕성당인데 1,200여 점의 스테인드글라스와 4,000개가 넘는 조각 그리고 성모가 예수를 낳을 때 입었다는 튜닉을 보관한 곳으로 유명합니다. 특이한 점은 양쪽 첨탑의 모양이 다르다는 것입니다. 이는 지어진 시기가 달라서 그렇습니다. 고딕성당의 건축물은 현대처럼 시작하는 시점과 끝나는 시점이 정확히 정해져 있지 않습니다. 불안정한 건축인 만큼 계속 소실되고 계속 보강되죠.

카미유 코로는 샤르트르 대성당의 전체적인 모양이 잘 보이도록 정면이 아닌 비스듬한 장소에 화판을 펼쳤습니다. 그런데 좀 이상합니다. 성당을 잘 보이게 하려면 앞에 아무것도 없어야 하는데 웬 둔덕이 있습니다. 피해서 그리거나, 있어도 안 그리면 될 텐데 카미유 코로는 아주 크게 그려 놓았습니다. 둔덕도 한 개가 아닙니다. 삼각형 모양으로 하나가 있고, 바로 뒤에 하나가 겹쳐 있습니다. 화폭의 면적을 넓게 차지하고 있습니다. 당연히 샤르트르 대성당이 왜소해 보입니다. 왜 그랬을까요?

시선을 방해하는 것이 더 있습니다. 둔덕 위의 나무 세 그루

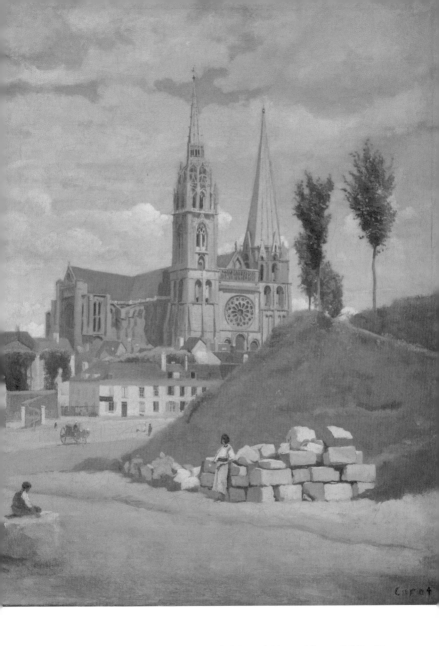

장 바티스트 카미유 코로, 〈샤르트르 대성당〉, 1830

입니다. 보통 고딕성당 하면 떠오르는 것은 어마어마한 높이의 탑입니다. 샤르트르 대성당의 뾰족한 탑도 115m나 됩니다. 그런데 얼마 될 것 같지도 않은 작은 둔덕과 가느다란 나무가 한번 경쟁이라도 해보자는 듯 나란히 섰습니다. '저 나무만 없었다면 훨씬 깔끔하게 보일 텐데' 하는 생각이 들기도 합니다.

그것도 부족했는지 카미유 코로는 둔덕 아래에 커다란 돌무더기를 쌓았습니다. 쓸데없이 버려진 돌들을 말이죠. 샤르트르 대성당 입장에서는 굉장히 불쾌할 수 있습니다.

중세 고딕성당은 다 이 정도 크기의 돌로 만들어졌습니다. 순수한 석재로 첨탑 건축물이 되었다는 것이 자랑거리죠. 그런데 그런 돌을 처지 곤란한 쓰레기 더미로 취급했으니 비꼰 것처럼 보이지 않을 수가 없습니다.

돌 앞에는 한 나그네가 기대어 서있습니다. 버려진 돌들이지만 인간의 휴식을 도와준 셈입니다. 반대로 성당 근처에는 사람이 하나도 없습니다.

평화로운 공존

카미유 코로는 누구나 다 아는 대성당의 위용을 재차 강조하려 한 것이 아닙니다. 오히려 둔덕과 나무들, 돌무더기를 통

해 대성당의 겉치레를 완전히 걷어내고 다른 시각에서 성당을 보여주려고 했습니다.

이 작품에는 인간의 꿈이 만든 거대한 대상과 신이 만든 원래의 자연, 그 사이를 살아가는 인간이 그려져 있습니다. 그리고 그가 원하는 결과는 평화로운 공존입니다. 작품의 제목은 〈샤르트르 대성당〉이지만 주인공은 사람입니다.

이를 뒷받침하는 두 가지 사실이 있습니다.

첫째는 작품이 그려진 시기입니다. 이 작품은 1830년 여름에 그려졌습니다. 파리에 사람들이 몰려들던 시기입니다. 파리에 있지 않던 사람도 눈과 귀는 파리를 향해 있었죠. 7월 혁명이 다가오고 있었기 때문입니다. 지금 내 목소리를 내야 원하는 세상이 온다고 믿는 양측 사람들은 충돌하고 있었습니다. 기회라고 생각한 것이죠.

하지만 카미유 코로는 반대로 움직입니다. 파리를 떠나 샤르트르에 숙소까지 구했습니다. 한동안 머무를 생각이었던 거죠. 샤르트르는 파리 남서쪽으로 90km쯤 떨어진 도시입니다. 작품은 한가로운 느낌을 줍니다. 혁명의 기운은 전혀 보이지 않습니다. 카미유 코로가 그린 것은 평화로운 인간의 모습이었죠.

둘째는 왼편에 그려져 있는 소년 때문입니다. 〈샤르트르 대성당〉은 카미유 코로가 34살에 그린 작품인데, 저 소년은 76살에 그렸습니다. 어떻게 된 일일까요?

사실 카미유 코로는 이 작품을 잃어버렸었습니다. 그리고 노년에 되찾은 것이죠. 청년시절 그렸던 작품을 다시 보게 된 그는 뭔가 부족함을 느꼈습니다. 그래서 채워 넣은 것이 저 소년입니다. 성당이나 둔덕, 거리 풍경에 손을 댄 것이 아니라 인물을 그린 것이죠. 어깨를 보면 소년은 쉬고 있는 것 같습니다.

카미유 코로의 작품은 뚜렷한 특징이 없어 보이지만 전문가들은 그의 작품을 평할 때 사실주의, 낭만주의, 인상주의 등 여러 사조를 언급합니다. 사조를 이해하는 것도 어려운데, 작품과 연결 지어본다는 것은 더욱 힘들죠.

카미유 코로의 사조에 대하여

말이 나온 김에 카미유 코로와 관계가 있는 사조에 대해서 알아보겠습니다.

먼저 사실주의입니다. 대표작은 귀스타브 쿠르베의 〈안녕하세요 쿠르베 씨〉입니다. 사실주의를 알기 위해서는 그 전의 미술을 이해해야 합니다. 사실주의 이전에는 '모든 미술의 주제는 의미가 있어야 한다'는 생각이 지배적이었습니다. 예를 들어 신화의 한 장면, 역사적 순간, 성스러운 종교화, 정돈된 초상화처럼 말이죠. 그런데 사실주의 화가들의 생각은 반대입니다. 그

귀스타브 쿠르베, 〈안녕하세요 쿠르베 씨〉, 1854

존 컨스터블, 〈주교의 정원에서 본 솔즈베리 대성당〉, 1823

것들은 다 허구라는 것입니다. 〈안녕하세요 쿠르베 씨〉를 볼까요? 쿠르베 씨가 거리를 걷는데 지나가던 지인이 인사를 합니다. "안녕하세요, 쿠르베 씨?" 딱 이 장면을 그렸습니다. 눈에 보이는 사실이죠. 다른 미술가들은 가슴을 치며 탄식을 했습니다. 다 이해하는데, 도대체 그걸 왜 그리냐고 말입니다. 사실주의자들은 대답했습니다. "사실이니까!"

그렇다면 〈샤르트르 대성당〉은 사실주의 작품일까요? 물론 그렇습니다. 있는 그대로를 그렸고, 눈에 보이는 의미나 상징을 강조하지 않았습니다. 나중에 그려진 소년이 좀 걸리긴 하지만 사실주의 스타일의 작품은 분명합니다.

다음은 낭만주의와 어떤 관계가 있는지 살펴볼까요. 영국 낭만주의의 대표화가 존 컨스터블이 그린 〈주교의 정원에서 본 솔즈베리 대성당〉과 비교해봅시다. 낭만주의 풍경화는 이렇게 보면 쉽습니다. 그릴 때 사진처럼 보이는 대로만 그리는 것이 아니라 자신이 느낀 감정을 덧씌워서 그리는 풍경화입니다.

존 컨스터블의 작품을 보면, 주변으로 잘 정돈된 숲길이 있고, 풀밭에서는 소들이 한가롭게 풀을 뜯습니다. 화가는 자신이 느낀 여유로움을 자연스레 담았습니다. 파란 하늘, 뭉게구름을 배경으로 하고 있는 솔즈베리 대성당은 웅장하고 정결한 느낌을 담았습니다.

왼쪽에는 길가를 거닐고 있는 남녀가 보입니다. 우산과 지팡

카미유 피사로, 〈에라니 아침의 건초더미〉, 1899

이를 들고 있는 영국 신사숙녀군요. 영국 낭만주의는 격정적인 프랑스 낭만주의와는 분위기가 조금 다릅니다.

그렇다면 〈샤르트르 대성당〉은 어떤가요? 분명 카미유 코로의 생각이나 감정이 개입되어 있죠? 낭만주의 성향이 들어간 사실주의 작품이라고 할 수 있을 것 같습니다.

마지막으로 인상주의입니다. 인상주의의 범위는 넓지만 간추리면 '눈에 보이는 빛을 중요하게 생각한다' 정도로 말할 수 있을 것 같습니다. 빛을 중요하게 여기다 보니 붓터치가 독특하다는 특징이 있습니다. 인상주의 작품 카미유 피사로의 〈에라니 아침의 건초더미〉와 비교해보죠. 나무 부분을 확대해보면 두 작품이 비슷합니다. 캔버스에 붓을 툭툭 치는 방식으로 나뭇잎을 표현했습니다. 색을 섞어 사용하지 않고 여러 색을 찍어 발라 일렁이듯 보이게 그렸습니다. 인상주의 작품은 대부분 이런 방식을 씁니다. 카미유 코로가 인상주의 화가에게 큰 영향을 주었다고 보는 이유입니다. 하지만 카미유 코로는 결코 인상주의 화가라고 할 수 없지요.

미술 사조가 어렵게 느껴진다면 일단 작품을 깊이 감상해보세요. 카미유 코로가 표현한 시적이고 서정적인 풍경을 바라보다 보면 왜 수많은 후배들이 그의 작품을 모방했는지 알게 됩니다.

노년의 화가가 남긴
추억 한 조각

모르트퐁텐의 추억

장 바티스트 카미유 코로 | 1796-1875

도슨트 듣기

15년 전 추억을 담다

카미유 코로는 1864년 어느 날, 자신의 추억을 그림으로 남겼습니다. 당시 나이 68살이었습니다. 이 정도면 삶의 기억이 충분히 남을 나이입니다. 카미유 코로는 그 기억들을 모은 다음 마음에 드는 것을 하나하나 골라냈습니다. 윤곽이 잡히자 붓을 들었죠.

그가 그날 떠올린 것은 모르트퐁텐 호숫가와 근처 숲에서의 기억입니다. 15년 전에 즐겨 찾던 곳입니다. 완성된 작품 〈모르트퐁텐의 추억〉을 보시죠. 먼저 느껴지는 것은 내용이 아니라 화면의 질감입니다. 전체가 빛이 바랜 것 같은 은회색 느낌입니다. 실제 숲의 색이라기보다는 추억 속에 떠오르는 숲의 색을 표현한 것 같습니다. 덕분에 긴장감은 풀어집니다. 무의식중에 우리는 눈에 띄는 것을 쫓고는 하는데, 계속 그렇게 집중하면 피로감이 생깁니다. 하지만 이 그림은 그런 것이 없어 쉴 수 있습니다.

자세히 그림을 살펴보면 초점이 흔들린 것처럼 표현된 부분이 있습니다. 나뭇가지는 선명하지만 이파리들은 흐릿하게 처리되었습니다. 어렴풋한 형태를 보고 꽃이라고 짐작할 수는 있지만 종류는 알 수 없습니다. 관심 갖지 말라는 뜻일까요? 우선 느낌만으로 그림을 봐야 할 것 같습니다.

오른편의 커다란 나무를 볼까요? 가지도 힘차게 뻗었고, 잎도 울창합니다. 얼마 전 옮겨 심은 나무가 아닙니다. 그 자리에서 수십 년, 아니 백년이 넘도록 살았는지도 모릅니다. 든든한 나무의 모습이 보는 사람의 마음까지 편안하게 합니다. 아래를 보면 나뭇가지 사이로 빛이 일렁입니다. 그곳에는 풀밭이 있고 야생화가 있습니다. 완벽한 휴식 공간입니다.

아무리 공간이 좋아도 아름다운 경치가 없으면 삭막하겠죠? 그 역할을 호수가 담당합니다. 호수가 너무 광활하면 경이롭기는 하지만 위압적입니다. 카미유 코로의 기억 속 호수는 아담하고 잔잔합니다. 물안개 때문에 흐리지만 앞산이 멀지 않은 걸 보면 그렇게 넓지는 않은 듯합니다. 더군다나 호수 가운데가 섬처럼 튀어나와 한층 아늑해졌고, 그것이 재미있는 물 풍경까지 만듭니다.

같은 호수라도 언제 보느냐에 따라 달라집니다. 새벽인지, 대낮인지, 밤인지…. 그런데 그림 속 시간은 모호합니다. 물안개 그리고 햇살의 위치를 보면 이른 시간 같은데, 그렇게 보기에는 빛이 부드럽습니다. 그렇다고 해 질 녘도 아닙니다. 붉지 않습니다. 하늘을 보면 구름 낀 대낮 같기도 합니다. 하지만 꼭 정확할 필요는 없습니다. 사실화가 아니기 때문이죠.

큰 나무가 주는 편안한 공간과 그 공간에서 보이는 전망까지 살펴보았으니 이제 인물을 봐야겠죠? 아무도 없고, 나무와 풀

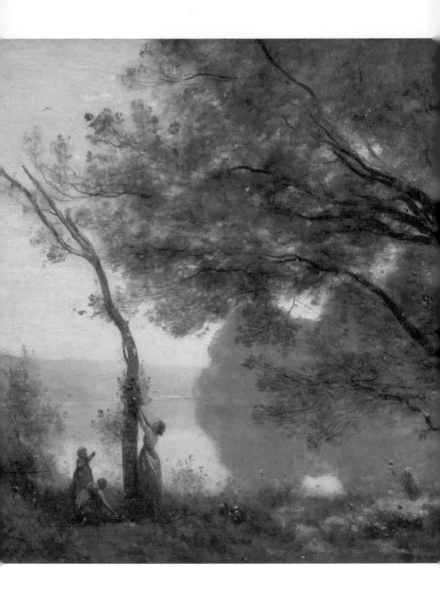

장 바티스트 카미유 코로, 〈모르트퐁텐의 추억〉, 1864

밭만 있다면 적막했을 테고, 토끼 같은 야생동물만 있어도 허전했겠지만, 카미유 코로의 기억 속에는 한 여자와 두 소녀가 있습니다. 그들이 모르트퐁텐 호숫가에 마지막 생기를 불어넣어 카미유 코로의 추억을 완성시켰습니다.

각자의 기억을 꺼내는

자연은 아름답지만 아무도 없는 자연은 때로 무섭습니다. 코로의 그림 속 여성들은 그것을 완벽하게 걷어내는 역할을 합니다. 엄마인지 큰언니인지 카미유 코로가 아는 여자인지 알 수 없는 그녀는 마르고 기다란 나무 아래서 무엇을 따는데 여념이 없습니다. 아래 앉아있는 소녀는 하나라도 빠뜨릴 새라 부지런히 담고 있습니다. 어린아이는 좋아하고 있습니다. 누구라도 이런 광경을 본다면 미소 짓게 되겠죠.

〈모르트퐁텐의 추억〉을 보며 각자의 추억을 떠올렸다면 작품이 제 역할을 한 것입니다. 이 작품은 1864년 살롱전에 전시되었고, 나폴레옹 3세가 구입해 현재 루브르에 전시되어 있습니다. 1796년 7월 16일에 프랑스 파리에서 태어난 카미유 코로는 약 3,000점이 넘는 풍경화를 그린 화가로 유명합니다. 그렇다고 해서 특별한 이력이 있지는 않습니다. 어려서부터 카미유 코로는 풍경 보기를 좋아했고, 그러다 보니 여행을 많이 했고, 그때마다 그림을 그리다 보니 풍경화를 많이 남기게 된 것이죠. 그는 유명화가가 되려고 애쓰지 않았습니다. 만약 그랬다면 그림마다 힘이 들어갔을 텐데 그의 작품들은 심심할 정도로 순합니다. 그래서 젊어서는 인정받지 못했습니다. 자극적이지 않았으니까요. 하지만 시간이 흐를수록 인기는 올라갔습니다. 오래 보고 있으면 마음이 편안해진다는 사실이 알려졌기 때문이죠. 그때부터 위작도 많아졌습니다. 코로 서명만 넣으면 아주 잘 팔렸으니까요.

〈모르트퐁텐의 추억〉은 제목 자체가 추억이고, 추억을 그린 것이지만, 그가 노년에 그린 모든 풍경화에서는 추억의 향기가 납니다. 눈앞에 보이는 풍경을 그렸는데도 말이죠. 아마 풍경을 그릴 때 눈에 보이는 것만을 그린 것이 아니라 자기가 겪었던 기억을 덧대어 그려서 그런 것 같습니다.

장 바티스트 카미유 코로, 〈헨리 씨 공장에서 바라본 수아송〉, 1833

장 바티스트 카미유 코로, 〈마리셀의 교회, 보배 부근〉, 1866

우리에게 추억이란

카미유 코로가 37살에 그린 〈헨리 씨 공장에서 바라본 수아송〉과 70살에 그린 〈마리셀의 교회, 보배 부근〉을 봅시다. 먼저 분위기에서 큰 차이가 납니다. 〈헨리 씨 공장에서 바라본 수아송〉은 화창한 날의 한적한 시골 풍경화를 벗어나지 않습니다. 파란 하늘 뭉게구름은 원래 색상대로 그려져 있고, 하늘 아래 시골 풍경 모두 제 색을 내고 있습니다. 그에 비해 70살에 그린 풍경화는 어떤 분위기가 들어가 있습니다. 색도 바랜 듯 부드럽고, 그 때문인지 묘한 쓸쓸함이 전해집니다. 현실의 풍경이지만 마치 추억이라는 필터를 통해서 보는 듯합니다.

카미유 코로의 후반기 작품은 대부분 이러합니다. 그리고 사람들은 이런 풍경화를 더 좋아했습니다. 아무리 좋은 새것도 세월의 흔적이 녹아있는 옛것 앞에 서면 초라해질 때가 있습니다. 혹시 추억이 우리에게 그런 역할을 하는 것 아닐까요?

그때는 틀리고,
지금은 맞다

카롤린 리비에르 양

장 오귀스트 도미니크 앵그르 | 1780-1867

도슨트 듣기

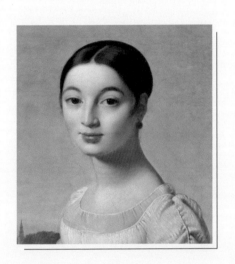

참혹한 혹평을 들었지만

누구나 빼어난 점이 있다면 부족한 부분도 있기 마련입니다. 부족한 면을 채워 나갈 수 있도록 위로와 격려가 있다면 좋을 텐데, 세상은 매정한 경우가 많죠. 잘한 것에 대한 칭찬보다는 잘못한 것에 대해 비난이나 비아냥이 먼저 쏟아지곤 합니다. 이럴 때 사람들 말에 휩쓸려 절망하고 무너지는 사람이 있는가 하면, 꿋꿋이 자기 길을 가는 사람이 있습니다. 도미니크 앵그르가 그랬습니다. 대중의 지적과 손가락질에도 멈추지 않고 그림을 그렸습니다. 그리고 마침내 실력을 인정받았죠.

이번에 살펴볼 세 점의 초상화는 처음에는 처참할 정도로 혹평을 받았습니다. 하지만 시간이 흐른 뒤, 작품은 재평가되었고 앵그르는 칭송을 받았습니다. 루브르 박물관에 전시까지 되었으니 두말할 필요도 없는 대성공입니다.

세 작품은 바로 〈필리베르 리비에르〉 〈리비에르 부인〉 〈카롤린 리비에르 양〉입니다. 벌써 눈치 챈 분도 있겠지만, 아버지와 어머니, 딸의 초상화입니다. 필리베르 리비에르는 나폴레옹 제국의 법무담당 공무원이었는데 당시 영향력이 큰 인물이었습니다. 그가 앵그르에게 가족 초상화를 의뢰한 것이죠. 당연히 앵그르도 최대한 신경을 썼을 것입니다. 이런 고객을 만족시켜

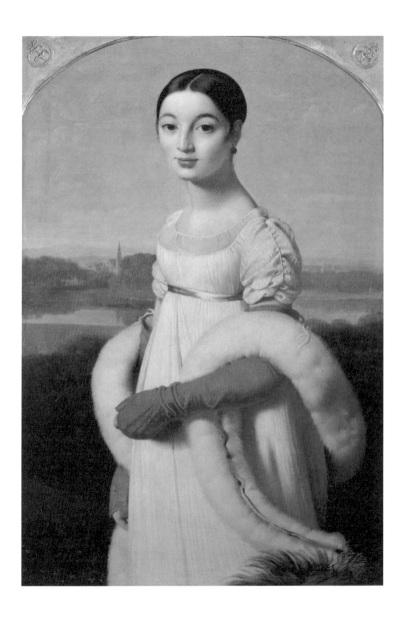

장 오귀스트 도미니크 앵그르, 〈카롤린 리비에르 양〉, 1806

야 주문이 계속 이어질 테니까요.

그런데 1806년 이 작품이 살롱에 전시되자 비난이 쏟아졌습니다. 사람들은 잘된 곳도 있는데 잘못된 부분만 꼭 집어서 비아냥거렸습니다. 필리베르 리비에르 가족의 기분도 무척 상했겠죠?

그러면 작품을 보면서 평론가들이 어떤 점을 지적했는지 그리고 그들이 보지 못한 앵그르의 장점은 무엇이었는지 알아보겠습니다.

18세기 이전의 기준으로

〈카롤린 리비에르 양〉을 보고 평론가들은 이런 지적을 했습니다.

일단 해부학적으로 문제가 심각하다. 저렇게 두껍고 긴 소녀의 목을 보았는가? 저렇게 이상한 눈썹과 늘어진 코를 보았는가? 저렇게 좁은 어깨와 짧은 가슴을 본 적이 있는가?

검은색 흰색 초록색 겨자색… 색채 배열이 정말 어울리지가 않는다. 피부는 생명이 느껴지지 않는다. 반들반들한 도자기 같다.

물론 평론가들의 지적이 아주 틀린 말은 아닙니다. 하지만

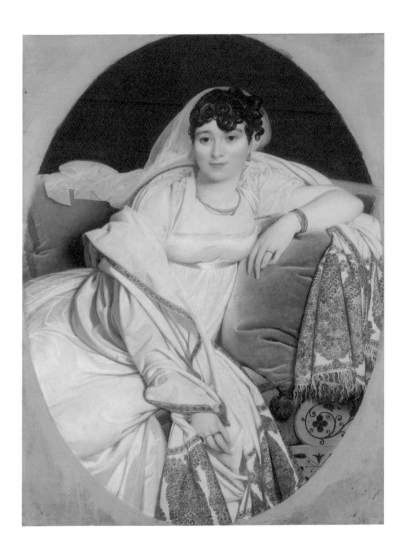

장 오귀스트 도미니크 앵그르, 〈리비에르 부인〉, 1805

장 오귀스트 도미니크 앵그르, 〈필리베르 리비에르〉, 1805

초상화가 꼭 어떤 기준에 부합해야만 할까요?

일단 〈리비에르 부인〉과 〈필리베르 리비에르〉 역시 앞서 지적했던 부분과 비슷한 이유로 부정적인 평가를 받았습니다.

해부학적으로 맞지가 않다. 신체가 왜곡되었다. 특히 오른팔을 보면, 어깨와 팔꿈치의 관절이 없고 길게 늘어져 보인다. 배색의 배치가 좋지 않다. 그러다 보니 전체적으로 평면적이고, 아름답지가 않다. 얼굴에는 생동감이 없다.

그렇다면 비평가들은 어떤 기준에서 앵그르의 초상화를 비판한 것일까요? 한마디로 과거 18세기 이전의 기준입니다.

18세기 이전의 기준은 왕과 귀족, 성직자가 정했습니다. 그림의 구매자가 그들이었기 때문입니다. 선호하던 작품은 신화화, 역사화, 종교화였습니다. 그런 그림들의 기준은 해부학에 기초한 이상적인 신체, 아름다운 비율, 약간은 과장된 입체감 같은 것이었습니다. 왜냐하면 작품의 주인공이 신화 속의 인물, 역사적인 인물, 종교적인 인물이었기 때문입니다. 당연히 이상적으로 그려져야죠.

하지만 19세기에 커다란 변화가 일어납니다. 프랑스 대혁명과 산업 혁명입니다. 그 이후 세상은 크게 변했습니다. 이제 작품의 구매자는 꼭 왕과 귀족, 성직자가 아닙니다. 신흥 부유층입니다. 그들은 신화화, 역사화, 종교화뿐만이 아니라 초상화,

일상을 담은 그림, 풍경화 등 다양한 그림을 원했습니다.

　이미 지나간 과거의 기준에 따라 현재의 그림을 그릴 필요는 없습니다. 하지만 사람은 시대 변화에 뒤처지는 경우가 많습니다. 평론가들은 19세기 초상화에 맞춰야 하는 기준을 18세기 역사화나 종교화에 맞추고 있었던 것입니다.

새 시대의 기준으로

　지금부터 19세기 초상화에 맞춰 앵그르의 작품을 다시 평가해 보겠습니다.

　앵그르는 세 점의 판형을 모두 다르게 잡았습니다. 아버지는 사각형으로, 어머니는 타원형으로, 딸은 윗부분이 아치인 귀여운 판형으로 잡습니다. 재미를 준 것이죠. 배경에 변화를 주었습니다. 딸은 자연 풍경, 어머니는 검은 배경, 아버지는 그보다 밝은 배경입니다.

　의상을 한번 볼까요? 소녀는 하얀 모슬린 원피스를 입었습니다. 둥근 소매와 주름이 귀여운 드레스입니다. 아마 가장 좋아하는 옷이 아니었을까 싶습니다. 긴 겨자색 장갑도 마찬가지죠. 마무리로는 흰 모피 숄을 둘렀습니다. 의상을 주의 깊게 보면 앵그르의 실력을 새삼 느낄 수 있습니다. 어떤 화가도 앵그르보

다 주름진 드레스의 질감을 고급스럽게 표현할 수는 없을 것입니다.

얼굴은 조금 생기가 없어 보이기는 합니다. 사실 이때 소녀의 나이는 15세쯤으로 알려져 있는데 그림이 완성된 후 1년을 넘기지 못하고 세상을 떠났습니다. 그러니 그림을 그릴 당시 아주 건강하지 않은 상태일 수 있었겠죠. 또 조금 어색하게 보이는 건 사실이지만, 누구나 저렇게 티 없는 피부로 자신을 그려준다면 마다하지 않을 것입니다.

신체가 이상적인 비율로 그려지지 않았다는 것은 알겠는데, 이 점이 비난받아 마땅한 일인지는 잘 모르겠습니다. 초상화란 상상 속의 인물을 그리는 것이 아닙니다. 이상적 몸매를 가지고 있는 사람이 얼마나 될까요? 게다가 초상화는 인물이 가진 특성을 강조해서 그리기도 합니다. 꼭 뭐라 할 수는 없죠.

세 작품의 입체감도 한번 보겠습니다. 사진 촬영할 때 입체감을 준다고 얼굴에 강한 조명을 사용하면 어떻게 되나요? 입체감은 생기지만, 나이 들어 보이고 피부가 거칠어 보이겠죠. 초상화에서 입체감이 꼭 좋은 것만은 아닙니다.

이제 어머니 초상과 아버지 초상을 동시에 보시죠. 어머니는 귀부인처럼 보이고 싶었을 겁니다. 목을 훤히 드러낸 하늘하늘한 무도회 드레스를 입고 고급스러운 푸른색 벨벳 소파에 기대

어 있습니다. 앵그르는 역시 피부를 도자기처럼 하얗게 그렸습니다.

그러다 보니 귀에 걸린 황금 귀걸이, 목에 걸린 황금 목걸이, 손목의 황금 팔찌, 왼손과 오른손의 금반지가 두드러지게 눈에 띕니다. 헤어스타일은 꼭 역사화처럼 그릴 필요가 없습니다. 개인 초상화니까 최신 유행하는 스타일로 그리면 됩니다.

마무리로는 캐시미어 숄을 둘렀습니다. 두꺼운 팔뚝을 가리고 싶었는지도 모르죠. 다른 화가라면 그려 달라고 해도 싫어했을 겁니다. 주름진 숄을 완벽하게 그릴 수 있는 화가는 거의 없으니까요.

필리베르 리비에르를 그린 작품도 이런 관점에서 본다면 고위직 공무원답게 의젓하게 그려졌으면서도 너무 권위적이지 않은 부드러운 표정으로 마무리되었습니다. 당사자는 무척 좋아했겠죠.

이렇게 그릴 당시 큰 비판을 받은 작품이지만 새로운 시각으로 보면 더없이 훌륭한 작품이 앵그르의 초상화입니다.

이후로도 앵그르는 수많은 초상화를 그렸고, 찬사를 받았습니다. 지금 도미니크 앵그르는 루브르 박물관 전체에서도 매우 중요한 위치를 차지하고 있습니다. 가장 완벽한 19세기 초상화가로, 19세기 신고전주의의 대표적인 화가로 말이죠. 그가 20

대에 받았던 싸늘한 비평에 충격을 받아 슬금슬금 방향을 바꿨다면 지금의 그는 없었을 것입니다. 묵묵히 제 갈 길을 간 덕분에 역사에 길이 남는 화가가 되었습니다.

숨결이 느껴지는 그림,
만져보고 싶은 그림

그랑드 오달리스크

장 오귀스트 도미니크 앵그르 | 1780-1867

도슨트 듣기

미술계의 엘리트 코스

18세기 프랑스 미술계에는 소위 '엘리트 코스'라는 것이 있었습니다. 정해진 과정을 순차적으로 지나 빠르게 성공의 길로 들어서는 방법이죠. 몇 가지 조건이 있는데, 첫째 파리에서 활동하는 것, 둘째 지명도 높은 스승 밑에서 배우는 것, 셋째 에콜 데 보자르 즉 프랑스 국립미술학교에 입학하는 것, 넷째 '로마대상'을 받는 것, 다섯째 로마에서 고전 미술과 르네상스 미술을 익히고 돌아와 파리 살롱에서 입선하는 것, 마지막으로 미술 아카데미의 회원이 되는 것입니다.

화가 도미니크 앵그르도 엘리트 코스를 노렸습니다. 프랑스 남부 몽토방(Montauban) 출신이지만 그림 실력이 워낙 뛰어나서 미술 아카데미에서 주최한 대회에서 상을 받아 파리로 초청 받았습니다. 첫째 조건은 통과한 셈이죠. 그다음 파리에서 실력을 인정받아 자크 루이 다비드의 제자로 들어갔습니다. 자크 루이 다비드는 〈나폴레옹 1세와 조세핀 황후의 대관식〉을 그린 당대 최고로 유명한 화가였습니다. 둘째 코스도 멋지게 통과한 것이죠. 연이어 프랑스 국립미술학교 입학에도 성공했습니다.

로마대상 수상은 워낙 쟁쟁한 실력자들이 모이는 데다 경쟁률도 만만치 않아 쉽지 않은 도전이었습니다. 하지만 도미니크

앵그르는 첫 번째 도전에서 2등 상을 받고 두 번째 도전에서 당당히 로마대상을 받았습니다. 그때 그의 나이 불과 21살이었습니다.

이제 로마로 유학을 가야 하는데 나폴레옹이 전쟁 중이라 경제 사정으로 보내주지 못했습니다. 결국 5년 뒤에 유학길에 올랐죠. 어쩌면 도미니크 앵그르에게는 더 좋은 일이었을 수도 있습니다. 실력이 무르익은 상태에서 배우게 되었으니까요.

앉아있는 평범한 여인

로마에 도착한 앵그르는 눈앞에서 펼쳐지는 르네상스 거장들의 작품을 생생히 경험하게 됩니다. 그리고 충격에 휩싸여 말했죠. "방향을 잘못 잡았었다. 이제 다시 공부를 시작해야 한다." 그로부터 얼마 후 앵그르는 로마에서 배운 것을 바탕으로 그린 작품을 본국으로 보냈습니다. 국비유학인 만큼 무엇을 배웠는지 보여줄 수 있는 결과물을 제출해야 했기 때문입니다. 총 세 점을 보냈는데 그중 한 점이 〈발팽송의 목욕하는 여인〉(당시 제목은 〈앉아있는 여인〉)입니다.

한 여인이 침대에 걸터앉아 있습니다. 뒷모습이라서 얼굴은 보이지 않지만 분명한 것은 팔등신을 뽐내는 신화 속 여신은

장 오귀스트 도미니크 앵그르, 〈발팽송의 목욕하는 여인〉, 1808

아니라는 점입니다. 그저 흔하게 만날 수 있는 여자일 뿐입니다. 앵그르의 작품을 본 프랑스 사람들은 어떤 생각이 들었을까요?

아니, 로마에 가서 라파엘로나 티치아노 같은 르네상스 거장의 작품을 보고 배우라고 했더니. 이건 비너스도 아니고 아르테미스도 아니고 제목도 그냥 <앉아있는 여자>라네. 평범한 여자의 걸터앉은 뒷모습을 그려놓고 뭘 어떻게 평가하라는 말인가….

앵그르를 향해서 엄청난 비난이 쏟아졌습니다. 그렇다면 도미니크 앵그르는 왜 이런 작품을 그렸으며, 도대체 로마에서 무엇을 배웠다는 말일까요? 그리고 앵그르는 결국 반성을 했을까요?

파리로 돌아가지 않은 앵그르

앵그르는 반성은커녕 자기 고집대로 합니다. 결국 파리로 돌아가지 않았습니다. 돌아가봐야 비난만 들을 테니 굳이 가고 싶지 않았겠죠. 원래 앵그르의 계획은 유학생활을 마친 뒤 귀국해 환대를 받고 파리에서 결혼을 할 예정이었는데 모든 계획이 틀어집니다. 화가 나서 약혼녀와도 파혼했습니다.

앵그르를 파리로 돌아가지 못하게 했던 또 한 점의 작품이 있습니다. 바로 〈그랑드 오달리스크〉입니다. 이 작품도 프랑스에서 어마어마한 비난을 받았습니다. 척추 뼈가 3개 더 있는 비정상적인 여자라거나, 뼈도 근육도 없는 고무같이 기괴한 인체를 그렸다거나…. 대부분 조롱 섞인 말이었습니다. 두 작품 모두 지금은 최고로 평가받고 있습니다. 루브르 박물관에 전시되고 있다는 것만 보아도 의심의 여지는 없죠.

〈발팽송의 목욕하는 여인〉과 〈그랑드 오달리스크〉를 비교하면서 다시 한 번 살펴보겠습니다. 두 작품 모두 인물의 등 위주로 그렸습니다. 〈발팽송의 목욕하는 여인〉은 온전히 등을 보여주고, 〈그랑드 오달리스크〉는 등과 엉덩이 부분을 강조하기 위해 인물이 돌아누워 있습니다.

얼굴을 그리지 않으려 노력했다는 점도 공통점입니다. 〈발팽송의 목욕하는 여인〉은 얼굴이 아예 보이지 않고, 〈그랑드 오달리스크〉는 옆모습이 보이는데 작게 그려져 있습니다. 또 두 작품 모두 주름진 직물이 많이 등장합니다. 〈발팽송의 목욕하는 여인〉은 왼편에 짙은 녹색 커튼이 주름져 있고, 하얀 침대 시트가 발밑까지 주름져 있고, 여인의 배경이 된 천도 주름져 있습니다. 여인이 쓴 터번도 주름이 많고, 그것도 부족했는지 왼손으로 구겨진 천을 둘둘 감고 있습니다.

〈그랑드 오달리스크〉 역시 오른편에 주름진 푸른색 커튼이

화면의 1/3이나 차지하고, 하얀 주름진 시트, 황금색 주름진 천이 그려져 있습니다. 왼쪽에는 안 넣어도 될 주름진 푸른색 커튼이 또 그려져 있습니다. 주름진 천들이 너무 많아 화면이 산만할 정도입니다.

앵그르가 가장 자신 있었던 것은 굴곡 없는 살결의 표현이 었고, 주름진 천을 완벽하게 재현하는 것이었습니다. 누구도 흉내낼 수 없을 정도로 탁월했습니다. 반대로 자신 없던 것은 생기 넘치는 얼굴, 운동감, 완벽한 비율이었습니다. 도미니크 앵그르는 잘 하는 것은 강조하고, 나머지는 피하려고 했던 것이죠. 〈발팽송의 목욕하는 여인〉의 모델이 왜 살집 있는 여자였는지 아시겠습니까? 남자는 근육이 많아 장점을 드러내기 어렵고, 마른 여자는 뼈가 드러나기에 그리기 싫었던 것입니다.

〈그랑드 오달리스크〉 같은 경우 마른 여자의 긴 등을 굴곡 없이 그리려다 보니 '척추가 많네, 뼈와 근육 없는 연체동물 같네…'와 같은 조롱을 받았던 것입니다.

프랑스 국립학교에서 앵그르를 로마로 보내주며 따라 배우기를 원했던 화가가 있었습니다. 르네상스 화가인 티치아노입니다. 티치아노의 작품 〈우르비노의 비너스〉와 앵그르의 작품을 비교해볼까요?

굴곡 없는 살결 표현과 구겨진 천의 질감 면에서는 앵그르가 훨씬 뛰어납니다. 하지만 〈그랑드 오달리스크〉의 얼굴이 마네

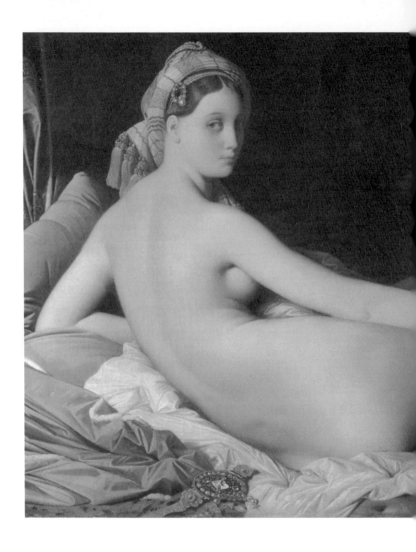

장 오귀스트 도미니크 앵그르, 〈그랑드 오달리스크〉, 1814

티치아노 베첼리오, 〈우르비노의 비너스〉, 1538

킹 같다면 〈우르비노의 비너스〉 얼굴은 숨결이 느껴질 정도입니다. 운동감에서도 차이가 느껴지죠. 티치아노의 〈우르비노의 비너스〉를 기대했던 교수들에게 〈그랑드 오달리스크〉는 한참 모자란 작품처럼 느껴졌겠죠.

그렇다면 도미니크 앵그르는 도대체 로마에서 무엇을 배웠을까요? 연구자들은 아마 조각에서 많은 것을 느꼈을 거라고 짐작합니다. 〈발팽송의 목욕하는 여인〉의 등을 보면 은은하게 비치는 빛 표현이 감탄을 멈출 수 없게 합니다. 조각처럼 정적이면서 완벽합니다.

앵그르는 왜 여신이 아닌 오달리스크를 그렸을까요? 오달리스크는 이슬람 세계에서 술탄의 시중을 들고 쾌락 봉사까지 하는 노예입니다. 어떤 누드를 그리든 모델 때문에 비난 받을 이유는 없습니다. 게다가 그녀들은 하렘이라는 금남의 공간에 삽니다. 어느 남자도 실제 모습은 모르니 더욱 더 자유로운 표현이 가능했습니다.

앵그르의 〈발팽송의 목욕하는 여인〉과 〈그랑드 오달리스크〉는 르네상스 미술을 기준으로 보아서는 안 됩니다. 앵그르의 기준에서 보아야 합니다. 그래야 비로소 탁월함이 보입니다. 지금껏 앵그르만큼 고운 살결과 만져보고 싶은 옷감을 그린 화가는 없었습니다.

누구나 사랑에
푹 빠질 수 있는 섬

키테라섬의 순례

장 앙투안 와토 | 1684-1721

도슨트 듣기

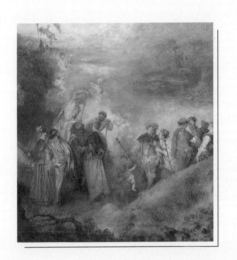

사랑의 향연

이번에 만날 작품의 주제는 '사랑'입니다. 그런데 사랑을 은유적으로 표현한 것이 아니라, 그림 전체가 사랑의 향연입니다. 작품이 소개될 당시 비평가들도 적잖이 당황했죠. 이런 그림은 처음 보았으니까요. 이 작품을 어떤 장르에 포함시켜야 할지 고민했습니다. 그래서 '페트 갈랑트'(fête galante)라는 새로운 장르를 만들었습니다. '페트'는 축제 비슷한 것을 뜻하는 말이고, '갈랑트'는 정중하고 친절한 태도를 뜻하는 말입니다.

사랑은 내 마음대로 되지 않습니다. 하고 싶다고 해서 할 수 있지도, 하기 싫다고 해서 하지 않을 수도 없습니다. 어느 순간 갑자기 찾아오죠. 화가는 상상력을 발휘해 한 가지 설정을 했습니다. 이곳에 가면 누구나 사랑에 푹 빠질 수 있는 공간이 있다는 설정입니다. 그래서 사랑과 미의 여신 비너스의 성지인 키테라섬을 배경으로 삼았습니다.

그림 오른쪽에는 눈을 감고 있는 비너스 조각상이 보이고 아래에는 꽃들이 있습니다. 꽃과 사랑은 떼려야 뗄 수 없는 관계죠. 꽃 아래에는 화살과 화살통이 있습니다. 큐피트가 가지고 다니는 것인데 필요가 없겠죠? 이곳에 오면 사랑에 빠질 테니까요. 그래서 아예 매달아 두었습니다.

옆으로 시선을 옮기면 첫 번째 연인이 보입니다. 머리에 꽃

장식을 한 여자가 맵시 있게 앉아있습니다. 부채를 반쯤 펴고 왼손으로 끝을 잡았는데, 최대한 고상하게 보이려고 하는 것 같습니다. 분홍색과 하얀 실크 드레스가 고급스러움을 더해줍니다. 이 정도 연출하는데 남자인들 가만히 있을 수 있을까요? 하트가 크게 수놓인 망토를 입은 남자의 코는 여자의 어깨를 거의 비빌 정도입니다. 아무리 다가가도 더 붙고 싶은 것이죠. 그래도 신사이니 아직 스킨십은 안 합니다. 그러나 양다리는 거의 덮치려는 듯 보입니다. 지팡이와 소지품도 모두 내동댕이쳤습니다. 모든 걸 던지고라도 사랑을 찾겠다는 의사표현입니다. 여자도 싫지 않은 기색입니다. 오른쪽 아래를 보면 큐피트가 여자의 치맛자락을 잡고 흔들고 있습니다. 이쯤에서 받아들이라는 신호일까요? 적당한 타이밍을 알려주는 것일지도 모르겠습니다.

그다음 인물을 보시죠. 서로 손을 잡은 채 남자가 여자의 몸을 일으켜주고 있습니다. 남자가 내미는 도움의 손길을 거부하지 않는 것, 여자는 남자에게 호감이 있거나 그의 마음을 받아들인 것으로 보입니다. 남자의 표정을 보면 불안감이 사라지고 일상적인 표정으로 보입니다.

그 왼쪽에 보이는 연인은 어딘가로 발걸음을 재촉하는 듯한 인상을 줍니다. 남자는 여자의 허리를 감싸 안고 지팡이를 멀리 내딛고 있습니다. 둘만의 오붓한 장소로 얼른 가고 싶은 것

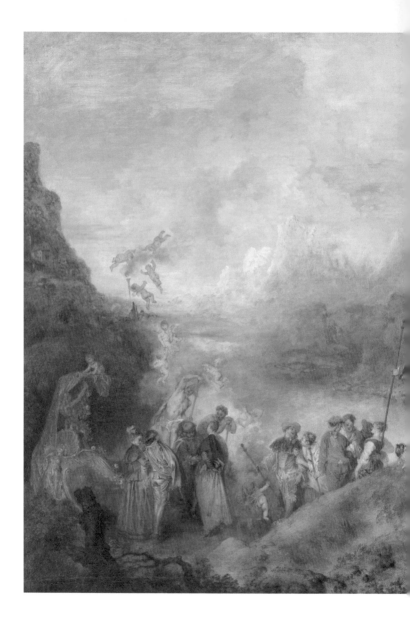

장 앙투안 와토, 〈키테라섬의 순례〉, 1717

같습니다. 서로의 마음을 확인한 뒤에 남자는 서둘러 다음 단계로 넘어가고 싶어하지만 여자는 그 과정을 천천히 음미하기를 원합니다. 여자는 뒤를 돌아보며 지나온 시간을 추억하는 듯합니다. 남자 다리 아래에는 리본을 단 강아지가 뛰어놀고 있습니다. 강아지는 더없이 충성스런 동물이죠. 두 사람의 사랑이 영원히 변치 않을 것이라는 확신을 상징한다고 할 수 있습니다.

한 걸음 뒤로 물러서서 그림을 살펴볼까요? 앞서 감상한 세 연인은 다른 인물들과 달리 언덕 위에 자리하고 있고, 비교적 또렷하고 눈에 띄게 그려져 있습니다. 화가는 언덕 위의 인물들을 통해 사랑의 진행을 보여준 것입니다.

언덕 아래의 연인들

언덕 아래에는 많은 연인의 모습이 보입니다. 사랑을 확인한 그들은 달콤한 상황을 만끽하고 있습니다. 오른쪽 인물들부터 보면, 흥에 겨운 남자가 왼팔을 여자의 허리에 두르고 있고, 여자는 사랑에 도취된 듯 휘청거립니다. 서로에게 조심성이 사라진 것이죠. 그런데 남자의 시선을 보세요. 벌써 다른 여자를 향하고 있습니다.

그 옆의 연인을 볼까요? 덩치가 좀 큰 여자는 남자의 팔짱을 꼈지만 얼굴은 뒤쪽을 향하고 있습니다. 표정을 보니 남자가 기분을 상하게 한 것처럼 보입니다. 언덕 위에서의 상황과는 많이 달라 보입니다.

왼쪽에 보이는 연인은 남자와 여자의 태도가 대조적입니다. 여자는 팔짱을 끼고 살갑게 대하고 있지만 남자는 뻣뻣하기만 합니다. 표정에서도, 몸짓에서도 설렘이 느껴지지 않죠. 턱을 치켜들고 거만하게 여자를 바라보고 있습니다. 하지만 사랑에 빠진 여자는 그러든지 말든지 수다를 떨며 애교를 부립니다.

사랑에 빠진 연인의 눈에는 세상 사람들이 보이지 않습니다. 서로 상대방만 눈에 들어올 뿐이죠. 그러다 시간이 지나면 차츰 주변 사람들이 의식되기 시작합니다. '내 남자를, 내 여자를 어떻게 생각할까?' 궁금하기도 하고 불안해지기도 합니다.

그 옆의 연인을 보면, 여자가 뒷짐을 지고 얼굴을 살짝 올린 채 남자 앞에 서있습니다. 남자는 그런 여자를 여기저기 살펴봅니다. 남들에게 잘 보이려고 옷매무새를 정리하는 것 같습니다. 그 옆의 연인도 다르지 않습니다. 여자는 팔짱을 끼고서 곁눈질로 남자의 외모를 살핍니다.

그림 속 연인들은 지금 배를 타기 직전입니다. 이제 사랑의 섬 키테라를 떠나 현실 세계로 나아가려는 순간입니다. 뒤로 보이는 근육질의 두 남자는 키테라에 이들을 데리고 온 뱃사공

입니다. 사랑이 이루어졌으니 이제 현실세계로 데려다줘야죠.

가장 왼편에 황금빛으로 빛나는 배가 보이시나요? 뱃머리에는 날개 달린 여신, 건장한 남성의 조각상이 보입니다. 큐피트가 덮어놓았던 붉은 천을 벗기는 걸로 보아서 곧 출발할 것 같습니다.

섬을 떠나야 할 시간

멀리 떨어져서 다시 작품을 봅시다. 이곳은 사랑의 섬 키테라, 누구나 사랑에 빠질 수 있고 이상형을 만날 수 있는 곳입니다. 시간의 흐름도, 계절의 변화도 없습니다. 급하게 서두르지 않아도 되죠. 사랑을 찾아줄 비너스와 아기 요정 큐피드가 있을 뿐 연인의 사랑을 방해할 사람은 아무도 없습니다. 여러분도 이 섬에 가서 달콤한 사랑을 찾아보고 싶지 않으십니까? 이처럼 장 앙투안 와토는 〈키테라섬의 순례〉에서 환상적인 사랑의 섬을 표현했습니다.

작품이 그려진 때는 1717년경 로코코 시대입니다. 시대마다 관념의 흐름이 있었다면, 로코코 시대의 그것은 가볍고 발랄하고 달콤한 것이었습니다. 이 작품과 딱 어울리죠.

장 앙투안 와토는 당시 인기가 많은 화가였습니다. 그만큼 부

드럽고 감성적인 그의 표현 방식을 사람들이 좋아했다는 뜻이겠죠. 하지만 시간이 흐르자 사람들은 와토의 작품을 두고 '진지하지 못하다' '형편없는 싸구려'라고 비하하기 시작했습니다. 사랑이 없던 시대는 세상에 없었겠고, 사랑처럼 좋은 것도 세상에 없겠지만, 그 모습은 시대마다 조금씩 달랐나 봅니다.

세상에서 가장 완벽한
아름다움

밀로의 비너스

────────────────────────

작가 미상

도슨트 듣기

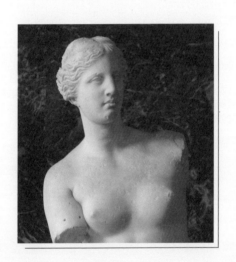

⟨밀로의 비너스⟩는 특별하다

⟨모나리자⟩만큼이나 유명한 작품, ⟨밀로의 비너스⟩입니다. 루브르 박물관에서 꼭 보아야 할 작품으로 늘 손에 꼽히죠. 그런 유명세 덕분에 특별대우를 받기도 합니다. 다른 조각상과 나란히 놓여 있지 않고 독립된 공간에 전시되고 있습니다.

⟨밀로의 비너스⟩는 높이 202cm의 조각상으로, 생각보다 크지는 않습니다. 얼핏 봐서는 특이한 점도 없습니다. 옷이 흘러내려 상반신이 드러난 여자의 전신상인데 모방된 작품이 워낙 많아서 그런지 낯설지 않습니다. 특히 얼굴은 학창시절 미술시간에 봤던 석고상을 떠올리게 하죠. 자세히 보면 상태도 좋지 않습니다. 표면이 여기저기 깨져 있고, 무엇보다도 양팔이 없습니다.

그렇다면 대체 무엇이 특별한 것일까요?

이유를 알기 위해서는 약 3,000년 전 고대 그리스로 거슬러 올라가야 합니다. 과학의 발달이 지금과는 비교할 수 없을 정도로 뒤처졌던 시대입니다. 어떤 문제가 있을 때 과학을 바탕으로 분석하고 해결방법을 찾는 오늘날과는 다르게, 그때는 신을 통해서 해결하려고 했습니다. 예를 들어 배를 타고 바다에 나가야 할 때 우리는 일기예보를 보지만, 고대 그리스인은 바다의 신 포세이돈에게 물어봤죠. 모든 일에 대해서 물어보고 도움을

구해야 하다 보니 신들이 수도 없이 생겨났습니다. 현대에서의 신은 마음속 존재로서 의미가 깊지만 고대 그리스 시대의 신은 일상 속에 들어와 있었습니다. 눈에 보이지 않을 뿐 모습도 우리와 똑같았죠. 그래서 고대 그리스인은 직접 볼 수 있도록 신들을 조각상으로 만들었습니다.

고대 그리스에는 신전이 많았고 신전에는 헤아릴 수 없을 만큼 신상들이 있었습니다. 마을에도 극장에도 광장에도 신을 본뜬 조각상이 있었죠. 재미있는 사실은 그때의 조각상은 지금 우리가 보는 하얀색 조각상의 모습이 아니었습니다. 색칠이 되어 있었고 여기저기 장신구까지 붙어 있었습니다. 정말 사람의 모습과 똑같이 만들었던 것이죠. 2,000년 이상 방치되다 보니 지금은 하얀 대리석만 남았을 뿐입니다. 물론 미술관에서도 복원을 하지 않고 전시할 수밖에 없었습니다. 처음 모습을 알 수 없기 때문이죠.

〈밀로의 비너스〉도 그때 만들어진 신상 중 하나입니다. 원래는 색이 칠해져 있었을 텐데 어떤 모습이었을지, 또 몸에는 어떤 장식이 붙어 있었을지 상상하면서 감상하는 것도 하나의 방법입니다. 팔이 없는 것은 2,000년 가까이 버려진 상태였기 때문입니다. 지금이야 문화유산의 보존이 얼마나 중요한지 알지만 그 개념은 오래되지 않았습니다. 인류의 역사는 전쟁과 함께했고, 승자는 패자의 것을 약탈하는 것이 관행이었습니다.

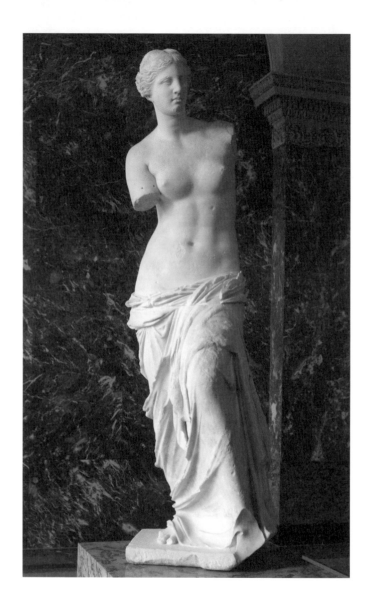

작가 미상, 〈밀로의 비너스라고 불리는 아프로디테〉, BC 150-125

2,000년이라는 시간 동안 일어났던 숱한 전쟁 속에서 조각상이 온전히 보존될 수는 없었겠죠. 〈밀로의 비너스〉도 땅속에 묻혀 있던 것을 농부가 우연히 발견해 지금 우리가 볼 수 있는 것입니다. 사실 원래 이름도 〈밀로의 비너스〉가 아닙니다. 워낙 아름다웠기에, 또 발견된 곳이 밀로섬이라서 〈밀로의 비너스〉로 불리는 것이죠. 루브르 박물관에서는 〈밀로의 비너스라고 불리는 아프로디테〉라고 합니다. 그런데 이것도 확실하지 않습니다. 아프로디테의 상징인 '사과'가 없기 때문입니다. '파리스의 심판'이라는 신화에서 최고로 아름다운 여신으로 선택될 때 받았던 것이 사과입니다. 하지만 팔이 없으니 사과를 들었던 것인지도 알 수가 없죠.

이렇듯 〈밀로의 비너스〉는 이름도 확실하지 않고, 누가 만들었는지도 모르고, 보존 상태도 좋지 않습니다. 더욱이 원래 칠해져 있던 색은 모두 날아가 버렸죠. 작품의 원작자가 보면 기겁할지도 모르겠습니다. 여기저기 부서지고 망가진 작품을 미술관 한복판에 세워놓고 사람들이 감탄하고 있으니까요.

우리는 잘못 감상하고 있는 것일까요? 〈밀로의 비너스〉는 수많은 여신상 중 하나일 뿐인데 루브르 박물관에 있으니 더 좋아보이는 것일까요? 그렇지는 않습니다. 지금 상태로 감상하는 것도 충분한 가치가 있고, 다른 어떤 비너스 상보다도 〈밀로의 비너스〉는 아름답습니다.

고대 그리스의 미적 추구

다시 3,000년 전 고대 그리스로 가보죠.

고대 그리스에는 수학자가 많았고, 그들에게는 궁금한 것이 하나 있었습니다. '배우지 않아도 척 보면 어떤 것은 아름다워 보이고 어떤 것은 못나 보이는데, 도대체 차이가 뭘까?'였습니다. 연구 끝에 기막힌 사실을 깨달았죠. 바로 우리 인체처럼 아름다운 것도 없다는 사실입니다. 그리고 그 속에 특별한 비율이 숨어 있다는 것도, 포즈에 따라 아름다움이 변한다는 사실도 알아냈습니다. 그러한 포즈를 '콘트라포스토'(contraposto)라고 불렀습니다.

고대 그리스 사람들의 미적 추구는 남달랐습니다. 평소 운동을 많이 한 것도 자신의 아름다움을 보존하려 했기 때문이죠. 그들은 밝혀낸 비밀을 이용해 조각상을 만들기 시작합니다. 여신인 만큼 가장 아름답게 표현해야 했습니다. 비율과 포즈를 활용해서 말이죠.

그 당시 유명했던 조각가 중 한 사람이 프락시텔레스(Praxiteles)입니다. 대표 작품 중 하나가 〈크니도스의 비너스〉입니다. 그의 가장 빼어난 작품이자 세상에서 가장 아름다운 조각이라는 평을 듣던 작품입니다. 얼마나 아름다운지 당시 크니도

프락시텔레스, 〈크니도스의 비너스〉, BC 400-301

스섬에는 이 조각을 보기 위해 사람들이 줄을 이었고, 로마인들은 많은 모조품을 만들었습니다. 오늘날까지 보존된 것은 원작이 아닌 로마시대의 복제품입니다. 그러니 원작은 훨씬 더 아름다웠겠죠?

〈크니도스의 비너스〉를 보면, 아프로디테는 왼발을 가볍게 딛고 오른발에 힘을 주었습니다. 그러다 보니 자연스런 곡선과 비대칭이 생겼습니다. 골반이 S자로 흐르고 어깨가 기울어졌습니다. 부드러워졌죠. 콘트라포스토를 이용한 것입니다. 그다음 비율에 맞게 머리와 팔 상반신과 하반신을 조각했습니다. 얼굴은 왼편을 바라보고 있습니다.

그런데 〈밀로의 비너스〉와 동시에 비교해보면, 한눈에도 〈밀로의 비너스〉가 더 아름답습니다. 허리가 더 가늘고, 허벅지가 더 얇고, 다리가 길며, 몸의 곡선이 더 강조되었고, 얼굴이 좀 작습니다. 더욱 완벽한 비율과 콘트라포스토를 유지하고 있습니다.

물론 팔은 없지만 아름다움을 느끼는 데에는 지장이 없습니다. 오히려 몸의 곡선이 더 잘 보입니다. 그리고 채색이 없기에 비율과 포즈의 아름다움을 느끼기에 더 수월합니다.

카푸아와 아를의 비너스

　이번에는 가장 비슷한 포즈를 하고 있는 〈카푸아의 비너스〉 와 비교해볼까요? 왼편 다리를 굽히고 살짝 오른쪽으로 기울인 것은 비슷하지만 미묘한 차이로 인해 느낌이 다릅니다. 얼굴도 둘 다 왼편을 바라보고 있습니다. 〈밀로의 비너스〉의 시선은 약간 위로 향해 있고 그에 비해 〈카푸아의 비너스〉는 약간 아래로 향해 있습니다.

　작은 차이 같지만 느낌은 사뭇 다릅니다. 〈밀로의 비너스〉가 더 눈길을 사로잡습니다. 고대 그리스 수학자들이 연구하던 것이 바로 이런 비밀스러운 원리입니다.

　프랑스 아를의 유적지에서 발굴된 〈아를의 비너스〉와도 비교해볼까요? 물론 비율과 콘트라포스토의 차이도 있지만 그것만으로는 설명될 수 없는 또 다른 이유가 우리를 〈밀로의 비너스〉로 향하게 합니다. 인체의 눈은 아름다움을 구분해내는 빼어난 능력을 갖고 있기 때문입니다.

　루브르 박물관에서 〈밀로의 비너스〉를 별도로 전시한 데에는 이유가 있습니다. 다른 작품과 나란히 전시해놓으면 대부분의 관람객이 〈밀로의 비너스〉 앞에 멈춰 서기 때문입니다.

　루브르 박물관에 간다면 꼭 〈밀로의 비너스〉를 보시기를 권

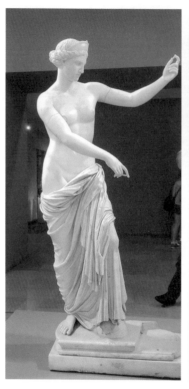

좌 | 작가 미상, 〈카푸아의 비너스〉, 1-3세기
우 | 작가 미상, 〈아를의 비너스〉, 1세기

합니다. 또 여러 방향에서 감상하시기를 권합니다. 〈밀로의 비너스〉는 어떤 방향에서 보아도 아름다움을 유지하는 특별한 조각품이기 때문입니다.

우리 눈은 아름다움을 구분해내고, 음미하며 행복을 느끼는 능력을 처음부터 지니고 있습니다. 하지만 아무리 탁월한 능력이라도 사용하지 않으면 사라지기 마련입니다.

미술관에 내려온
승리의 여신

사모트라케의 니케

작가 미상

도슨트 듣기

얼굴 없는 승리의 여신 니케

살다 보면 원치 않아도 경쟁에 뛰어들 수밖에 없는 상황이 옵니다. 그럴 때마다 우리는 승리를 염원하죠. 물론 이기기 위해서 노력은 기본이겠지만, 그것만 가지고는 안 됩니다. 지혜도 필요하고, 운도 따라야 합니다. 지혜와 운을 얻으려면 어떻게 해야 할까요?

오래전 그리스 사람들은 여신 아테나에게 기도를 했습니다. 그녀가 이기는 지혜와 승리의 결정권을 모두 갖고 있었기 때문입니다. 그래서 신전을 짓고 그 안에 아테나를 모셨습니다.

아테나 여신 동상을 한번 볼까요? 황금 투구와 황금 방패, 창이 눈부시게 빛납니다. 그리스 사람들이 얼마나 아테나를 사랑했는지 알 수 있죠. 눈에 띄는 것은 오른손에 올려놓은 날개 달린 인물상입니다. 꼭 천사처럼 보이는데, 고대 그리스에서 '니케', 로마에서 '빅토리아'라고 불리던 승리의 여신입니다. 아테나가 전쟁에 나가 승리했을 때, 축하하는 나팔을 불었죠. 전쟁이 끝날 때쯤 어디선가 날아와 승리를 알렸습니다. 적의 입장에서는 이 작은 여신이 무척 끔찍했을 것입니다. 패배를 받아들이고 죽음을 맞이하든, 모든 것을 포기하고 도망치든 선택해야 하니까요. 한편 그리스인들에게는 승리에 대한 신념의 상징이었습니다. 신념을 통해 싸움, 경쟁의 두려움을 극복했던 것입

앨런 르콰이어, 〈아테나 파르테노스〉, 1990

니다.

이 여신을 표현한 작품 중 가장 아름다운 것이 루브르 박물관에 있습니다. 바로 '승리의 여신 니케'라고 불리기도 하는 〈사모트라케의 니케〉입니다. 특이한 점은 얼굴과 팔이 없다는 것입니다. 새도 아니고, 사람을 모델로 한 여신인데 팔이 없으니 이상합니다. 더구나 팔이 있어야 나팔을 불 수 있을 텐데요. 상품이라면 가치가 없다고 평가할 수 있겠지만 이 작품은 다른 관점에서 접근할 필요가 있습니다. 오히려 가치가 올라가기도 하죠. 세월의 흔적도 작품의 한 요소이기 때문입니다.

얼굴 없는 니케는 큰 돌덩어리 위에 서있습니다. 대충 봐도 일반적인 받침대로는 보이지 않죠? 너무 덩치가 크고 모양이 깔끔하지 않습니다. 자세히 보면 뱃머리라는 것을 알 수 있습니다. 니케가 날아와 배 위에 서있는 것이죠.

다리보다 가슴이 앞으로 나가 있는 것을 보면 방금 착지했다는 사실을 알 수 있습니다. 날개는 펼쳐져 있지만 양 옆이 아니라 뒤로 향했습니다. 날개를 접기 바로 전이라는 뜻입니다. 니케가 날아왔다는 것은 승리가 결정되었다는 뜻입니다. 배 위에 있으니 해상 전투가 벌어졌던 것 같습니다. 배 아랫부분을 보면 깨져 있긴 하지만 두꺼운 기둥 같은 것이 보이죠? 해전 중 상대방의 배를 들이받아 깨뜨릴 목적으로 만든 전투함이기 때문입니다.

정리하자면, '고대 그리스에서 해상전투가 벌어졌고, 그날의 승리를 기념하기 위해 이 니케상을 만든 것이 아닐까?'라는 추측이 가능합니다.

니케의 정교함과 운동감

이 작품은 사모트라케섬에서 발굴되었습니다. 그래서 〈사모트라케의 니케〉인 것이죠. 그런데 발굴해보니 아랫부분의 대리석이 로도스섬의 것이었습니다. 로도스는 당시 해상 강국이었습니다. 사모트라케섬의 주도권을 놓고 벌어진 싸움에서 로도스가 이겼고, 승리를 기념하기 위해 이 니케상을 만든 것이 아닐까요? 그렇지 않다면 그 멀리서 무거운 로도스 대리석을 사모트라케까지 옮겨왔을 리 없으니까요. 이것저것 맞추다 보면 BC 200년 전 쯤의 몇몇 전투가 떠오르지만 결국 추측일 뿐입니다. 이것도 고대미술을 상상하는 재미입니다.

니케상을 더 자세히 보면, 딱딱한 대리석이 아니라 살아있는 인물의 말랑말랑한 피부, 하늘하늘한 천의 느낌이 전해집니다. 니케의 다리를 꾹 눌러보고 싶은 유혹이 들 정도입니다. 만져보면 대리석이 아니라 진짜 여신의 촉감이 느껴질 것만 같습니다.

루브르 니케의 가장 큰 특징은 정교함입니다. 여기에 사실적

인 운동감이 더해졌습니다. 오른편에서 바라보면, 정교한 날개가 뒤로 확 펼쳐져 있습니다. 작가가 정말 니케를 본 것은 아닐까 의심이 들 정도이죠. 왼편 다리는 살짝 들려 있습니다. 오른편 다리를 땅에 디딘 다음 왼편 다리를 착지하기 직전입니다. 그래서 허벅지와 종아리에 힘이 바짝 들어가 있습니다.

하늘하늘한 천이 살에 찰싹 달라붙어 있죠? 습한 바닷바람에 천이 촉촉해져서 그럴 겁니다. 한참을 날아왔으니 땀이 살짝 배었을 수도 있겠죠. 엉덩이 부분에 툭 튀어나와 있는 부분은 허리 아래에 멋스럽게 감긴 천이 바람에 휘날려서 그런 겁니다. 대리석으로 저런 얇은 천을 조각할 생각을 한 걸 보면 작가의 자신감이 보통은 훨씬 넘었던 것 같습니다.

정면에서 보면, 약간 튀어나온 아랫배와 배꼽의 표현이 경이롭습니다. 어떻게 하얀 대리석만으로 얇은 천과 두꺼운 천을 구분하며 표현할 수 있을까요? 루브르의 니케상은 실로 놀라운 작품입니다.

사모트라케섬에서 루브르로

〈사모트라케의 니케〉를 우리가 감상할 수 있게 된 데에는 루브르 박물관의 공로가 숨어 있습니다. 보통 미술관이라고 하

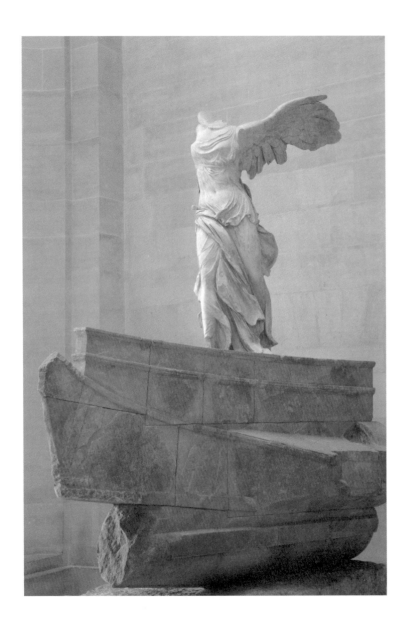

작가 미상, 〈사모트라케의 니케〉 측면, BC 331-323

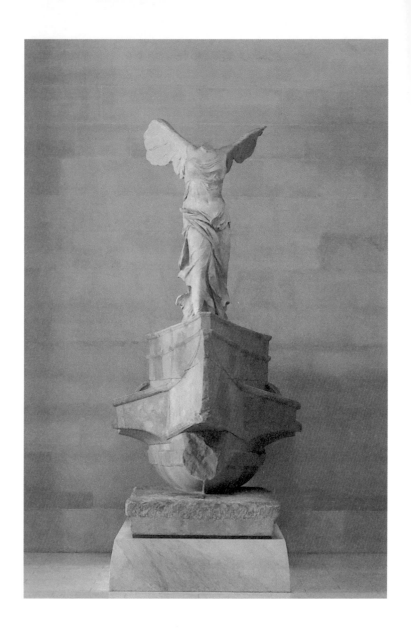

작가 미상, 〈사모트라케의 니케〉 정면, BC 331-323

면 작품을 전시하는 장소라고만 생각하지만 그것이 다는 아닙니다. 큐레이터들이 무슨 작품을 보여줄 것인지, 어느 공간에서 어떠한 배치로 보여주는 것이 좋을지 수많은 고민을 합니다. 그 숨은 노력 덕분에 우리가 편히 감상할 수 있는 것이죠. 그래서 미술관은 공간적인 부분보다도 어떤 큐레이터가 전시했는지가 더 중요합니다.

사실 승리의 여신 니케가 사모트라케에서 발굴되었을 때는 150개 이상의 돌덩어리에 불과했습니다. 하지만 처음 본 샤를 샹프와조(Charles Champoiseau)가 가치를 알아보고 루브르에 보냈고, 보내진 조각을 본 루브르의 전문가들 또한 의견을 같이하며 각고의 노력을 했기에 지금에 이른 것입니다.

현재 〈사모트라케의 니케〉는 일반 전시실에 있지 않습니다. 층 사이를 연결하는 계단 중앙에 우뚝 서있습니다. 마치 루브르 박물관의 승리를 기원하는 것처럼 말이죠. 관람객은 계단을 오르며 〈사모트라케의 니케〉를 보게 됩니다. 어쩌면 루브르 박물관은 모든 관람객에게 승리의 기도를 해주고 싶었는지도 모릅니다.

미술품의 가치는 어느 한 곳에서만 찾을 수는 없습니다. 그래서 작품이 숨을 쉰다고도 합니다. 공기처럼 여기저기 흘러 다니며 영향을 준다는 뜻 아닐까요?

01 설명할 수 없는 아름다움

레오나르도 다 빈치, 〈모나리자〉(Mona Lisa), 1503-1506, 패널에 유채, 77×53cm, 루브르 박물관

레오나르도 다 빈치, 코덱스 윈저성 도서관 판본(Codex Windsor)

레오나르도 다 빈치, 〈살바토르 문디〉(Salvator Mundi), 1499-1510, 패널에 유채, 45.4×65.6cm, 개인 소유

02 천재 화가가 내는 수수께끼

대 루카스 크라나흐, 〈성 안나와 성 모자〉(The Virgin and Child with Saint Anne), 1516, 목판에 유채, 40×61cm, 뮌헨 알테 피나코텍

지롤라모 다이 리브리, 〈성 안나와 성 모자〉(The Virgin and Child with Saint Anne), 1510-1518, 캔버스에 유채, 158.1×94cm, 런던 내셔널 갤러리

알브레히트 뒤러, 〈성 안나와 성 모자〉(The Virgin and Child with Saint Anne), 1519, 캔버스에 템페라와 유채, 49.1×59.1cm, 메트로폴리탄 미술관

레오나르도 다 빈치, 〈성 안나와 함께 있는 성 모자〉(The Virgin and Child with Saint Anne), 1503, 패널에 유채, 168×130cm, 루브르 박물관

03 열정은 나이 들지 않는다

한스 멤링, 〈성 세례 요한〉(Saint John the Baptist), 1478, 오크 패널에 유채, 71×30.5cm, 런던 내셔널 갤러리

헤르트헨, 〈성 세례 요한〉(Saint John the Baptist), 1490, 오크 패널에 유채, 28×42cm, 베를린 국립 회화관

바르톨로메 에스테반 무리요, 〈황야의 성 세례 요한〉(Saint John the Baptist in the Wilderness), 1660-1670, 캔버스에 유채, 120×105.5cm, 런던 내셔널 갤러리

레오나르도 다 빈치, 〈성 세례 요한〉(Saint John the Baptist), 1513-1516, 패널에 유채, 69×57cm, 루브르 박물관

레오나르도 다 빈치, 〈바쿠스〉(Bacchus), 1510-1515, 캔버스에 유채, 177×115cm, 루브르 박물관

레오나르도 다 빈치, 〈벌링턴 하우스 카툰〉(The Burlington House Cartoon), 1499-1500, 캔버스에 유채, 141.5×104.6cm, 런던 내셔널 갤러리

레오나르도 다 빈치, 〈최후의 만찬〉(The Last Supper), 1495-1497, 회벽에 유채와 템페라, 460×880cm, 산타마리아 델라 그라치에 성당

04　지극히 정치적인, 철저하게 계획된

자크 루이 다비드, 〈나폴레옹 1세와 조세핀 황후의 대관식〉(Sacre de l'empereur Napoléon et couronnement de l'impératrice Joséphine), 1804, 캔버스에 유채, 621 × 979cm, 루브르 박물관

자크 루이 다비드, 〈마라의 죽음〉(Marat assassiné), 1793, 캔버스에 유채, 162 × 130cm, 벨기에 왕립미술관

자크 루이 다비드, 〈피에르 세리지아, 다비드의 동서〉(Pierre Sériziat, beau frère de l'artiste), 1795, 패널에 유채, 129 × 95cm, 루브르 박물관

자크 루이 다비드, 〈소크라테스의 죽음〉(La Mort de Socrate), 1787, 캔버스에 유채, 129 × 95cm, 메트로폴리탄 미술관

페테르 파울 루벤스, 〈생-드니에서 거행된 마리 드 메디시스의 대관식〉(Le Couronnement de Marie de Médicis à Saint-Denis), 1622-1625, 캔버스에 유채, 394 × 727cm, 루브르 박물관

05　남자들의 세계와 여인들의 비극

자크 루이 다비드, 〈호라티우스의 맹세〉(Oath of the Horatii), 1784, 캔버스에 유채, 330 × 425cm, 루브르 박물관

자크 루이 다비드, 〈카밀라의 죽음〉(The Death of Camilla), 1781, 종이에 검정 분필과 브러시, 36.7 × 39.5cm, 개인 소장

자크 루이 다비드, 〈카밀라가 죽은 뒤 아들을 보호하는 호라티우스〉(Le Vieil Horace défendant son fils après le meurtre de Camille), 1782, 종이에 검정 분필과 펜, 29 × 22cm, 루브르 박물관

니콜라 베르나르 레피시에, 〈농가의 안뜰〉(Cour de ferme), 1784, 캔버스에 유채, 64 × 77cm, 루브르 박물관

아돌프 울리크 베르트뮐러, 〈트리아농공원을 걷는 마리 앙투아네트와 두 자녀〉(Queen Marie Antoinette of France and two of her Children Walking in The Park of Trianon), 1785, 캔버스에 유채, 275 × 188cm, 스웨덴 국립미술관

장 조셉 테일라손, 〈사막의 성 막달라 마리아〉(Saint mary magdalene in the desert), 1784, 캔버스에 유채, 205.7 × 195.4cm, 몬트리올 미술관

06　그림의 목적

자크 루이 다비드, 〈사비니 여인들의 중재〉(Les Sabines), 1799, 캔버스에 유채, 385 × 522cm, 루브르 박물관

줄리오 디 페르토 데 피피, 〈사비니 여인들의 중재〉(The Intervention of the Sabine Women), 1555-1575, 캔버스에 유채, 35.6 × 153cm, 런던 내셔널 갤러리

자크 루이 다비드, 〈헤르실리아 습작〉(Study for the Figure of Hersilia), 1796, 캔버스에 유채, 48.8 × 39.5cm, 푸시킨 미술관

자크 루이 다비드, 〈사빈느를 위한 전체 습작〉(Étude d'ensemble pour les Sabines),

1795, 펜, 회색 수채, 흑필, 47.2×63.5cm, 루브르 박물관

07 작품 속 기발한 아이디어를 찾아서

파올로 베로네세, 〈가나의 결혼식〉(Les Noces de Cana), 1563, 캔버스에 유채, 666×990cm, 루브르 박물관

제라르 다비드, 〈가나의 결혼식〉(Les Noces de Cana), 1500-1510, 패널에 유채, 100×128cm, 루브르 박물관

플랑드르화파, 〈가나의 결혼식〉(Les Noces de Cana), 1550, 패널에 유채, 59×36cm, 루브르 박물관

08 27살 무명 화가의 패기 넘치는 도전

테오도르 제리코, 〈메두사 호의 뗏목〉(Le radeau de la Méduse), 1818-1819, 캔버스에 유채, 491×716cm, 루브르 박물관

테오도르 제리코, 〈메두사 호의 뗏목_첫 번째 초벌화〉(Le radeau de la Méduse, première esquisse), 1818, 캔버스에 유채, 37×46cm, 루브르 박물관

테오도르 제리코, 〈메두사 호의 뗏목_초벌화〉(Le radeau de la Méduse, esquisse), 1818, 캔버스에 유채, 65×83cm, 루브르 박물관

09 참혹한 전장과 인간의 감정들

외젠 들라크루아, 〈갈릴리 바다 위의 그리스도〉(Christ on the Sea of Galilee), 1854, 캔버스에 유채, 73.3×59.7cm, 월터스 미술관

외젠 들라크루아, 〈번개에 놀라 날뛰는 말〉(Horse Frightened by a Thunderstorm), 1824, 불투명 수채화, 32×23.6cm, 루브르 박물관

외젠 들라크루아, 〈묘지의 고아〉(Jeune orpheline au cimetière), 1824, 캔버스에 유채, 65×54cm, 루브르 박물관

외젠 들라크루아, 〈키오스섬의 학살〉(The Massacre at Chios), 1824, 캔버스에 유채, 419×354cm, 루브르 박물관

10 프랑스의 상징이 된 자유의 여신

외젠 들라크루아, 〈민중을 이끄는 자유의 여신〉(la Liberté guidant le peuple), 1830, 캔버스에 유채, 260×325cm, 루브르 박물관

11 19세기 미술가들이 성공하는 방법

외젠 들라크루아, 〈사르다나팔루스의 죽음_초안〉(Mort de Sardanapale_esquisse), 1826-1827, 캔버스에 유채, 81×100cm, 루브르 박물관

외젠 들라크루아, 〈사르다나팔루스의 죽음을 위한 습작〉(Étude pour la mort de Sardanapale), 1826-1827, 캔버스에 유채, 44×58cm, 루브르 박물관

외젠 들라크루아, 〈사르다나팔루스의 죽음〉(Mort de Sardanapale), 1827-1844, 캔버스에 유채, 392×496cm, 루브르 박물관

12 자신감이 넘치거나 겸손하거나

렘브란트 하르먼스 판 레인, 〈엠마오의 만찬〉(The Supper at Emmaus), 1629, 패널에 유채, 42.3×37.4cm, 자크마르 앙드레 미술관

렘브란트 하르먼스 판 레인, 〈엠마우스의 순례자들〉(Les pèlerins d'Emmaüs), 1648, 패널에 유채, 68×65cm, 루브르 박물관

렘브란트 하르먼스 판 레인, 〈고지트를 한 자화상〉(Self-Portrait in a Gorget), 1629, 패널에 유채, 38.2×31cm, 게르만 국립박물관

렘브란트 하르먼스 판 레인, 〈창가의 자화상〉(Self Portrait Drawing at a Window), 1648, 에칭, 조각끌, 16.1×13cm, 루브르 박물관

13 빛의 화가라고 불리는 이유

렘브란트 하르먼스 판 레인, 〈명상 중인 철학자〉(Philosophe en méditation), 1632, 패널에 유채, 28×34cm, 루브르 박물관

드빌리에 라에네, 〈명상 중인 철학자〉(Philosophe en méditation), 1814, 판화, 미상, 미상

14 내면을 비추는 거울, 자화상

렘브란트 하르먼스 판 레인, 〈챙 없는 모자를 쓰고 금목걸이를 한 화가의 초상〉(Portrait de l'artiste à la toque et à la chaîne d'or), 1633, 패널에 유채, 60×47cm, 루브르 박물관

렘브란트 하르먼스 판 레인, 〈건축물을 배경으로 챙 없는 모자를 쓴 렘브란트〉(Rembrandt à la toque sur fond d'architecture), 1637, 패널에 유채, 80×60cm, 루브르 박물관

렘브란트 하르먼스 판 레인, 〈화판 앞의 화가의 초상〉(Portrait de l'artiste au chevalet), 1660, 캔버스에 유채, 111×90cm, 루브르 박물관

15 성모와 아기 예수의 다정한 한때

라파엘로 산치오, 〈세례 요한과 함께 있는 성모와 아기 예수〉(La Vierge à l'Enfant avec le petit saint Jean-Baptiste dite "La Belle Jardinière"), 1507-1508, 패널에 유채, 122×80cm, 루브르 박물관

라파엘로 산치오, 〈도요새와 함께 있는 성모〉(Madonna del cardellino), 1507, 목판에 유채, 77×107cm, 우피치 미술관

라파엘로 산치오, 〈초원의 성모〉(Madonna in the meadow), 1506, 목판에 유채, 81×113cm, 빈 미술사 미술관

16 모든 은총을 독차지한 화가

라파엘로 산치오, 〈자화상〉(Self-portrait), 1500-1501, 종이에 분필, 38.1×26.1cm, 애슈몰린 박물관

라파엘로 산치오, 〈성모 마리아의 결혼〉(The Marriage of the Virgin), 1504, 목판에 유채, 117×170cm, 브레라 미술관

피에트로 페루지노, 〈성모 마리아의 결혼〉(The Marriage of the Virgin), 1500-1504, 목판에 유채, 234×185cm, 캉 미술관

라파엘로 산치오, 〈친구와 함께 있는 자화상〉(Portrait de l'artiste avec un ami), 1518–1520, 캔버스에 유채, 99×83cm, 루브르 박물관

라파엘로 산치오, 〈아테네 학당〉(School of Athens), 1510–1511, 프레스코화, 700×500cm, 바티칸 박물관

라파엘로 산치오, 〈교회에서 추방되는 헬리오도로스〉(The Expulsion of Heliodorus from the Temple), 1511–1512, 프레스코화, 폭 750cm, 바티칸 박물관

17 초상화는 인물이 돋보여야 한다

라파엘로 산치오, 〈발다사레 카스틸리오네의 초상〉(Balthazar Castiglione), 1514–1515, 캔버스에 유채, 82×67cm, 루브르 박물관

18 60년간 풍경화만 고집한 대가

장 바티스트 카미유 코로, 〈망트의 다리〉(Le Pont de Mantes), 1868–1870, 캔버스에 유채, 55×38cm, 루브르 박물관

장 바티스트 카미유 코로, 〈망트의 다리〉(Le Pont de Mantes), 1868–1870, 캔버스에 유채, 46×60cm, 굴벤키안 미술관

19 인간과 자연의 평화로운 공존

장 바티스트 카미유 코로, 〈샤르트르 대성당〉(La Cathédrale de Chartres), 1830, 캔버스에 유채, 64×51cm, 루브르 박물관

귀스타브 쿠르베, 〈안녕하세요 쿠르베 씨〉(Bonjour Monsieur Courbet), 1854, 캔버스에 유채, 129×149cm, 파브르 박물관

존 컨스터블, 〈주교의 정원에서 본 솔즈베리 대성당〉(Salisbury Cathedral from the Bishop's Grounds), 1823, 캔버스에 유채, 111.8×87.6cm, 파브르 박물관

카미유 피사로, 〈에라니 아침의 건초더미〉(Haystacks, Morning, Éragny), 1899, 캔버스에 유채, 48.3×60.3cm, 메트로폴리탄 미술관

20 노년의 화가가 남긴 추억 한 조각

장 바티스트 카미유 코로, 〈모르트퐁텐의 추억〉(Souvenir de Mortefontaine), 1864, 캔버스에 유채, 65.5×89cm, 루브르 박물관

장 바티스트 카미유 코로, 〈헨리 씨 공장에서 바라본 수아송〉(Camille Corot Soissons Seen from Mr. Henry's Factory), 1833, 캔버스에 유채, 80×100cm, 크뢸러 뮐러 미술관

장 바티스트 카미유 코로, 〈마리셀의 교회, 보배 부근〉(L'église de Marissel, près de Beauvais), 1866, 캔버스에 유채, 55×42cm, 루브르 박물관

21 그때는 틀리고, 지금은 맞다

장 오귀스트 도미니크 앵그르, 〈카롤린 리비에르 양〉(Mademoiselle Caroline Rivière), 1806, 캔버스에 유채, 100×70cm, 루브르 박물관

장 오귀스트 도미니크 앵그르, 〈리비에르 부인〉(Madame Rivière), 1805, 캔버스에 유채,

116×90cm, 루브르 박물관

장 오귀스트 도미니크 앵그르, 〈필리베르 리비에르〉(M. Philibert Rivière), 1805, 캔버스에
유채, 116×89cm, 루브르 박물관

22 숨결이 느껴지는 그림, 만져보고 싶은 그림

장 오귀스트 도미니크 앵그르, 〈발팽송의 목욕하는 여인〉(Baigneuse de Valpinçon),
1808, 캔버스에 유채, 146×97cm, 루브르 박물관

장 오귀스트 도미니크 앵그르, 〈그랑드 오달리스크〉(La Grande Odalisque), 1814, 캔버스
에 유채, 91×162cm, 루브르 박물관

티치아노 베첼리오, 〈우르비노의 비너스〉(Venus of Urbino), 1538, 캔버스에 유채, 165×
119cm, 우피치 미술관

23 누구나 사랑에 푹 빠질 수 있는 섬

장 앙투안 와토, 〈키테라섬의 순례〉(Embarquement pour Cythère), 1717, 캔버스에 유채,
129×194cm, 루브르 박물관

24 세상에서 가장 완벽한 아름다움

작가 미상, 〈밀로의 비너스라고 불리는 아프로디테〉(Aphrodite dite Vénus de Milo), BC
150-125, 조각, 대리석, 높이 202cm, 루브르 박물관

프락시텔레스, 〈크니도스의 비너스〉(Cnidus Aphrodite Altemps), BC 400-301, 조각, 대
리석, 높이 205cm, 바티칸 박물관

작가 미상, 〈카푸아의 비너스〉(Capuan Venus), 1-3세기, 조각, 대리석, 높이 210cm, 나폴
리 국립고고학 박물관

작가 미상, 〈아를의 비너스〉(Venus of Arles), 1세기, 조각, 대리석, 높이 194cm, 루브르 박
물관

25 미술관에 내려온 승리의 여신

앨런 르콰이어, 〈아테나 파르테노스〉(Athena Parthenos), 1990, 조각, 대리석, 높이
1,300cm, 파르테논 신전(내슈빌)

작가 미상, 〈사모트라케의 니케〉(Victoire de Samothrace), BC 331-323, 조각, 대리석, 높
이 328cm, 루브르 박물관